平面设计

张晓晴
王 臣
胡 鑫
主 编

牛晓娣
王宇丹
刘春辉
副主编

清华大学出版社
北京

内 容 简 介

本书共七章，以平面设计的理论知识为主要内容，以平面设计的主流软件 Adobe Photoshop CC 2024、Adobe Illustrator CC 2024 和 Adobe InDesign CC 2024 为操作平台，通过案例任务的设计制作，深入浅出地引领学生了解平面设计的内容、原理和工作流程，提升平面设计审美能力，拓展平面设计艺术思维，解析平面设计操作技巧，为学生未来从事平面设计工作夯实技能基础，具有较强的理论性与可操作性。

本书可以作为职业院校平面设计及相关专业的教学用书，也可以作为培训机构的培训用书或业余爱好者自学平面设计的参考用书。

图书在版编目（CIP）数据

平面设计 / 张晓晴，王臣，胡鑫主编 . -- 北京：
清华大学出版社，2025.1. -- ISBN 978-7-302-67858-8
Ⅰ. J506
中国国家版本馆 CIP 数据核字第 2024TM4575 号

责任编辑：陈凌云
封面设计：傅瑞学
责任校对：刘　静
责任印制：杨　艳

出版发行：清华大学出版社
　　　　　网　　　址：https://www.tup.com.cn，https://www.wqxuetang.com
　　　　　地　　　址：北京清华大学学研大厦 A 座　　　　　邮　　编：100084
　　　　　社 总 机：010-83470000　　　　　邮　　购：010-62786544
　　　　　投稿与读者服务：010-62776969，c-service@tup.tsinghua.edu.cn
　　　　　质量反馈：010-62772015，zhiliang@tup.tsinghua.edu.cn
　　　　　课件下载：https://www.tup.com.cn，010-83470410
印 装 者：三河市龙大印装有限公司
经　　销：全国新华书店
开　　本：185mm×260mm　　　　印　　张：11　　　　字　　数：265 千字
版　　次：2025 年 3 月第 1 版　　　　印　　次：2025 年 3 月第 1 次印刷
定　　价：59.00 元

产品编号：107901-01

前　言

　　平面设计又称为视觉传达设计，是现代设计的重要组成部分之一，是艺术设计类学科的主要专业。它是一个包含多领域的创造性视觉艺术学科，强调在二维空间中，对视觉元素进行有计划的组合，以便传达信息，被广泛运用于现代广告、品牌符号、商业包装和书籍画册的制作等方面。随着计算机技术的迅猛发展，平面设计已经成为人们日常生活中极为广泛和常见的视觉艺术形式。

　　在我国，平面设计是设计艺术领域极受重视的分支，从事该领域及其相关行业的人员数量日益增加，各级院校及培训机构相继开设相关专业和课程。科技进步、信息传播的多元化趋势及审美观念的演变，既为平面设计师带来了无限的可能，也对其提出了新的挑战。要想成为一名优秀的平面设计师，不仅需要具备卓越的创造力，还需要紧跟时代步伐，不断提升自己的设计表达技巧。针对这一现实情况，本书结合职业院校的教学特点和需求，精心构建了教学内容体系，是一本全面且易于理解的实用教材。它既可作为平面设计的基础教学资源，还具备强大的针对性和实用性，能有效提高学生的实际应用能力。

　　本书共分七章，第一章和第二章为平面设计的概述和基础知识，侧重理论学习；第三章至第七章则使用平面设计的主流软件 Adobe Photoshop CC 2024、Adobe Illustrator CC 2024 和 Adobe InDesign CC 2024 进行实操，在平面设计理论知识学习的基础上，通过案例任务，遵循任务目标→任务分析→操作步骤的逻辑线索，引领学生了解平面设计的工作流程，掌握上述软件的操作技巧，为未来从事平面设计工作夯实技能基础。

　　此外，本书还提供了丰富的图文资料，以及电子课件、电子教案、微课视频和试题等教学资源，读者可通过扫描二维码或登录新形态教材平台免费获取。

　　在本书编写过程中，参考了大量文献资料，并引用了一些美术作品，以供教学使用，在此向这些作品的创作者表示诚挚的谢意！

　　由于编者水平有限，书中难免存在不足之处，敬请广大读者批评指正。

<div style="text-align:right">

编者

2024 年 10 月

</div>

目　录

第一章 平面设计概述

第一节 平面设计的定义与范畴

PPT 讲解

视频讲解

一、平面设计的定义

平面设计（graphic design）又称为视觉传达设计，是一种以平面材料为载体，以图形、文字、符号、标志等视觉表现为传达方式，并通过印刷等手段形成平面视觉传达媒体，从而向大众传递信息、表达情感、输出观点或实现审美目标的综合艺术形式。

从本质上说，平面设计不仅是一种艺术与技术相结合的美学活动，更是一种借助大众传播的力量，促使人们的思想、意识、行为等发生变化的，具有不可替代的政治、经济、文化和社会价值的创造性活动。

从构成上说，平面设计的基本要素包括文字、图形（插画、照片、图案等）和色彩。通过对这三种基本要素的加工和运用，平面设计能够构建出丰富多样的视觉语言，实现信息的有效传达和情感的深刻表达。

在当今这个"信息爆炸"的快节奏时代，随着经济与社会的高速发展和人们生活品质的不断提升，平面设计越来越受到社会各界的广泛关注与高度重视。人们每天都接收大量的视觉资讯，往往容易感到视觉疲劳，从而或主动或被动地减少信息的获取量。因此，如何更好地应用平面设计的相关知识和技能，提高信息传达的质量和效率，是目前平面设计师亟待解决的关键问题。

二、平面设计的范畴

平面设计的主要内容包括书籍设计、包装设计、标志设计、品牌设计和招贴设计等。其范畴十分广泛，几乎囊括了所有在二维空间上、面向大众、具有较强传播性，且凭借视觉符号传达特定信息和概念的设计活动。

（一）书籍设计

书籍设计作为平面设计的经典分支，承载着视觉传达与文化传承的双重使命。其涵盖

开本选择、字体排布、版面布局、插图创作、封面设计、纸张选用和印刷装订等主要内容，是一种融合了商业属性与精神内涵的平面设计形式，体现了平面设计的创意性和实用性。经过精心设计的书籍，不仅能够准确传达作者意图与作品内涵，还能在视觉上给予读者艺术享受，从而提升书籍的文化价值与市场吸引力（见图1-1）。

（二）包装设计

包装是现代商品生产中不可分割的一部分，关乎消费者对商品的第一印象，一直以来都受到生产者的重视。在包装中，设计的元素占据了核心地位。包装设计主要包括创意构思、视觉传达、形象塑造及消费者心理学等专业内容。平面设计师在创作过程中，需综合考虑色彩理论、图形符号学、材质工艺学、商品属性与对应客户群等因素，以实现包装美观性与功能性的完美结合。通过精准的色彩搭配、图形创作、字体选择而形成的包装设计，不仅能有效保护商品，更能使其在琳琅满目的商品中脱颖而出，增强品牌辨识度，提升用户体验（见图1-2）。

图 1-1　书籍设计

图 1-2　包装设计

（三）标志设计

标志设计作为平面设计的核心内容，是一种以简洁、直观的视觉符号传达信息、文化理念和社会价值的艺术形式。它要求平面设计师具备深厚的图形设计功底、色彩运用能力和对文化战略布局的深刻理解。在创作过程中，平面设计师需遵循简约性、辨识性、独特性和适用性等原则，运用抽象或具象的图形语言，结合文字、色彩、比例、构成等设计要素，创造出具有强烈视觉冲击力和记忆度的标志（见图1-3）。

（四）品牌设计

作为平面设计的重要组成部分，品牌设计是一种根据品牌理念、品牌规划和营销传播策略来塑造品牌形象、传递品牌价值和提升品牌竞争力的综合性设计活动。"现代营销学之父"菲利普·科特勒（Philip Kotler）在《营销管理：分析、计划、执行和控制》中给出了一个完整品牌应该具备的六层含义，即属性、利益、价值、文化、个性和使用者。由此可见，优秀的品牌设计能够为消费者搭建一座可信赖的桥梁，把消费者与企业连接起来，

从而实现企业品牌增值的目的。一般来说，品牌设计需要通过大量数据分析、调查研究和讨论优化才能实现（见图1-4）。

图1-3 标志设计

图1-4 品牌设计

（五）招贴设计

招贴又称海报。从狭义上说，招贴是一种张贴在墙壁上的幅面较大的宣传品，招贴设计是典型的平面设计。从广义上说，随着时代的不断发展和市场的持续推动，各种新的室内外宣传环境应运而生，新式的宣传品虽然并不一定会张贴在墙壁上，但其宣传动机和内涵没有改变，因此其设计也被归为招贴设计。

招贴设计以主题的多样性、成本的低廉性、环境的灵活性和强大的表现力而广受欢迎，普及程度极高，被认为是平面设计中最具艺术性的分支。几乎每一位平面设计领域的杰出人物，都会以招贴设计作为其标志性作品之一。在全球范围内举办的各类平面设计展览，如波兰华沙国际海报双年展、芬兰赫尔辛基国际海报双年展等，也都将招贴设计作为展示的重点，足见招贴设计在平面设计中的地位之重。

招贴设计最核心的目的就是在显眼的位置，最大限度地快速吸引受众的目光。因此，大多数招贴设计都避免使用大量文字描述，也不追求复杂的图像细节，设计风格通常简洁明了，注重视觉冲击力，主要依靠创意来赢得关注（见图1-5）。

图1-5 招贴设计

第二节 平面设计的历史与发展

一、平面设计的历史

（一）古代平面设计历史

平面设计的滥觞最早可以追溯到公元前 1.5 万年至公元前 1 万年的法国南部拉斯科地区山洞中的原始壁画。这些画作虽然没有特殊的设计布局，但画面生动、形象凝练，是人类目前已知最早的视觉符号传达，可以视为平面设计发端的"前奏"。

随着时间的流逝，插画和文字不断发展，印第安人的岩画、苏美尔人的楔形文字、古埃及人的壁画……这些早期历史文物中都包含一定的平面设计元素，为人类文明的发展作出了不可磨灭的贡献（见图 1-6）。

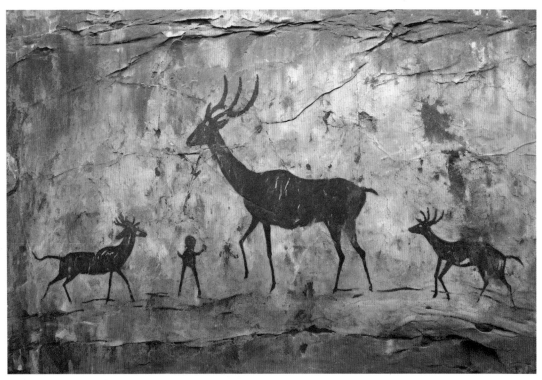

图 1-6 远古时期的壁画

古典时代，平面设计一直平稳发展，直到西方字母文字的发明使人类的书面传达方式发生根本改变，给平面设计发展的途径和方式带来了重大影响。然而，到了中世纪，许多重要的书籍、抄本等都被付之一炬，人类文化的发展几近停滞，平面设计发展缓慢。

后来，中国的造纸术和活字印刷术传入西方，对世界印刷事业产生了巨大影响，也为平面设计注入了全新的活力。

（二）现代平面设计的萌芽——工业革命

公元 15 世纪，德国人约翰内斯·古腾堡（Johannes Gutenberg）发明了金属活字印刷术。金属活字印刷术的发明和使用标志着印刷时代的正式开启和西方现代平面设计的萌芽。

1760 年左右，西方国家开启了以能源革新为核心的工业革命，世界经济开始从手工劳动向机器化大生产转变。高速发展的生产力使越来越多的人口涌入城市，其购买力也随着经济的发展得到了一定的提高。1799 年，法国发明家尼古拉斯·罗伯特（Nicolas Robert）改良了第一台成卷制作纸张的机器。此后不久，蒸汽印刷术的出现更是大大提高了印刷的效率，降低了印刷的成本。因此，到了 19 世纪，与平面设计相关的广告、报纸、杂志、招贴等都开启了繁荣之路（见图 1-7）。

图 1-7　蒸汽革命开启了平面设计相关领域的繁荣之路

摄影技术的发明为平面设计的发展开启了全新的篇章。1826 年，法国科学家约瑟夫·尼瑟福·尼埃普斯（Joseph Nicéphore Niépce）发明了一种摄影方法，并制成了最早的永久性保存的照片。1839 年，银版照相法正式对外公布。随后，英国科学家、作家、摄影师、平面设计师威廉·亨利·福克斯·塔尔博特（William Henry Fox Talbot）创造出了可以制作无限张纸质印刷品的负片冲洗法。自此开始，摄影成为一个以机械复制为基础的全新媒介，为平面设计开辟了全新的天地，使其表现形式和构成语言都发生了巨大的变化。

随着技术的变革，印刷的排版方式也悄然发生了改变。19 世纪之前，印刷主要用于图书发行，而随着工业革命的发展，印刷对于展示性的要求越来越高，其字体与排版均发生了一定的变化。

（三）追求烦琐的平面设计——维多利亚时代

开始于 19 世纪 30 年代、结束于 20 世纪初的维多利亚时代是一个注重探索美学价值和追求全新艺术的时代。在这个时期，平面设计的风格一方面表现出矛盾和折中的倾向，另一方面则表现出由经济发达、物质丰富而导致的过于追求烦琐的装饰化倾向（见图 1-8）。

图 1-8　维多利亚时代烦琐的设计风格

在这个时期，石板印刷技术得到了革新和普及，色彩绚丽、设计生动的彩色商业招贴成为日益流行的广告形式。同时，字体设计十分兴盛，出现了"美术字"的独特风格。除此之外，美国的商业广告开始越来越注重平面设计的创意性，其插图设计更是取得了巨大的成功，标志着美国进入"插图黄金时代"。

虽然从目前来看，维多利亚时代复杂、烦琐的设计风格并不是一种理想、健康的设计风格，但在当时来说，其无疑对平面设计起到了一定的推动作用。

（四）与"烦琐"抗争

纵然维多利亚时代的经济十分发达，但其烦琐的装饰化设计风格加之大批量的工业化生产，最终导致了艺术设计水准急速下滑。作为当时的主要设计形式，平面设计在这场"浩劫"中首当其冲。面对这种情况，许多设计师希望在艺术设计领域开启注重美学、功能和社会责任的变革，从根本上扭转艺术设计日益颓败的窘境。因此，为了与矫饰、烦琐的设计风格进行抗争，工艺美术运动和新艺术运动应运而生（见图 1-9）。

工艺美术运动是发生在英国的一场设计运动，开始于 1864 年，并在 1896 年基本结束。它是第一次全面的艺术运动，也是第一次单独针对一种特定艺术形式的运动。这场运动的核心在于复兴中世纪的手工艺传统和哥特风格，并从远东的设计中找到可供改革的参

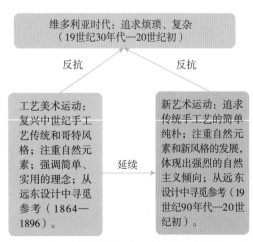

图 1-9　与烦琐抗争的工艺美术运动和新艺术运动

考。同时，它注重自然元素，强调简单、实用的理念，以此来重新提高设计的品位，试图恢复英国传统设计的水准。

19世纪90年代，工艺美术运动结束后，随之兴起的是持续近20年的、席卷欧洲和美国的新艺术运动。这场运动几乎涉及所有设计领域，包括建筑、家具、服装、平面、饰品等，是当时影响最大的一次设计运动。新艺术运动在一定程度上可以说是工艺美术运动的延续，与工艺美术运动一样，它反对工业化和维多利亚风格对艺术设计的异化、追求传统手工艺的简单和纯朴、注重自然元素，并从远东地区的设计中借鉴部分风格。但是，新艺术运动对传统的中世纪风格并无兴趣，而注重发展新的风格，体现出强烈的自然主义倾向。

虽然这两项运动都有自身的局限性，但其表现出的设计理念为后来的设计风格（如现代主义）奠定了一定的基础，极大地促进了平面设计的发展。

（五）现代主义的平面设计

随着19世纪工业化的迅猛进展，欧美国家基本实现了资本主义体制的全面革新，经济结构发生了根本性的转变。这一转变引发了设计领域的转型，孕育了20世纪影响全球物质文化进程的现代主义运动。这一变革对平面设计领域的冲击是巨大的，对思想观念、表现形式、创作手段、表现媒介等均有影响，其激烈程度、彻底性和发展速度，超越了人类文明史上数千年来的变迁（见图1-10）。

图 1-10　体现出浓烈现代主义风格的油画

在平面设计领域，这场运动带来的主要理念有以下五点。

（1）立体主义：主张打破传统的视觉表现，采用更加抽象、几何化的图形元素，以及多角度的视角来进行平面设计。

（2）未来主义：主张推翻所有的传统编排方法，将文字作为视觉元素而非表意工具，以完全自由的方式进行平面设计。

（3）至上主义：主张采用简化的形状、有限的颜色和无装饰的布局进行平面设计，将形式与内容分离，强调设计的纯粹性和功能性。

（4）达达主义：主张打破常规、离经叛道，采用随机和讽刺的手法，以及反常态的实验性技巧，推动平面设计向更加自由、多样和创新的方向发展。

（5）超现实主义：主张运用夸张、幻想和具有象征性的图像，以及奇异的构图和色彩搭配，在平面设计中创造出一种梦幻般的视觉效果和深层次的心理暗示。

值得一提的是，在现代主义运动带来的理念，尤其是在立体主义的熏陶下，随着装饰艺术的兴起，欧洲部分地区兴起了一场以海报设计为核心的新版面设计运动，又称图画现代主义运动。该运动针对平面设计领域，强调图像与文字的融合效果，结合当时盛行的多种现代艺术风格，诞生了许多独树一帜的平面设计作品。这一运动起源于 1905 年的德国，持续至第二次世界大战爆发前夕才结束，对西方平面设计领域产生了深远的影响。

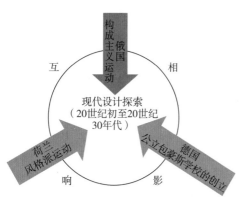

图 1-11 现代设计探索

除此之外，在 20 世纪初至 20 世纪 30 年代，有三个重要的现代设计探索：第一个是俄国的构成主义运动，第二个是荷兰的风格派运动，第三个是具有全新设计教学理念的德国公立包豪斯学校的创立。这三个探索并非孤立存在，它们在 20 世纪 20 年代开始互相影响。这三个探索通常被视作现代设计运动中最为核心的思想与形式基础，对 20 世纪和 21 世纪的平面设计具有重要影响（见图 1-11）。

（六）趋同——"二战"后的全球化

第二次世界大战后，国际主义设计风格（又称瑞士平面设计风格）在平面设计领域风靡一时。它力图通过简单的网络结构和几乎标准化的版面公式，实现设计上的统一性。这种以数学逻辑为基础的设计理念能够将复杂的视觉艺术通过科学的体系凝练为简单明确、通俗易懂的平面设计作品，对于国际化的视觉传达十分有利，迎合了全球化的现实需要，发展十分迅速，一直到 20 世纪 90 年代，它在国际上的影响力依然有增无减（见图 1-12）。

图 1-12 国际主义设计风格

与此同时，在欧美国家也形成了一个被称为观念形象设计的平面设计流派。这个流派更加强调视觉形象，主张将设计与艺术相结合，突破了垄断世界的国际主义设计风格的局限，开创了设计艺术的新篇章，对平面设计的若干领域均有较大影响。

（七）后现代主义的平面设计

20世纪60年代后半期，随着西方世界绝对自由运动的潮涨，后现代主义开始萌芽。这一运动体现了时代的特色，包括优雅、浪漫、娱乐等，主张对"真实信仰"的终结。在平面设计界，后现代主义强调把装饰性的、历史性的内容融入设计，其表现形式多样，既展现了对超人文主义的探索，又引入了复古和怀旧元素，丰富了设计的表现形式（见图1-13）。

从20世纪80年代到20世纪末，计算机软件和硬件的高速发展叩开了平面设计师通往数码时代的大门，使在计算机上进行平面设计成为现实。平面设计也逐渐从现代步入当代。

图1-13 后现代主义的平面设计风格

二、平面设计的现状

21世纪初，随着全球化日益加深，世界经济水平普遍提升，众多国家成为发达国家，发展中国家的经济增速也十分迅猛。现代工程、数字计算机和通信等技术的飞速进步，将平面设计推向了一个全新的发展阶段。全球化进程的加深和中产阶级群体的扩大，使社会消费水平进一步提升，为平面设计提供了充足的资金和市场支持，使其出现了更多的可能性，平面设计不再拘泥于对功能性的追求（见图1-14）。

视频讲解

图1-14 运用计算机软件进行的宣传册设计

但是，当代平面设计在蓬勃发展的同时，也面临着一系列新的问题。

首先，全球化的浪潮导致设计的民族性和差异性逐渐减弱，同质化现象日益严重，许多设计作品失去了独特的地域特色和文化内涵。

其次，数字化的巨变使传统纸质媒体逐渐式微，平面设计师需要适应从印刷品到屏幕的转变，以及由此带来的设计思维和表现手法的更新。

最后，人工智能（AI）的发展也对平面设计领域产生了深远影响。AI技术的进步使设计工作流程自动化成为可能，一些基础的设计任务可以通过算法来完成，这无疑对平面设计师的职业地位和技能要求提出了新的挑战。

面对这些困境，平面设计师正在积极探索新的设计理念和方法。他们试图在全球化的大背景下寻找文化的共通点，同时挖掘和保留本土传统文化的独特性，以创造出既具有国际视野又不失地域特色的设计作品。在数字化的时代背景下，平面设计师也在探索如何将传统平面设计的精髓与现代数字技术相结合，从而创造出新的视觉体验。而在人工智能的挑战面前，他们也开始学习如何与AI合作，利用算法的优势来辅助产生创意，而不是完全被其取代。

总之，当代的平面设计面临着机遇与挑战并存的局面，平面设计师需要不断学习、创新，以适应快速变化的时代。

三、平面设计的展望

现代科技的迅猛发展，深刻影响着人们的现实生活，同时也改变了人们的审美需求和视觉要求。展望未来，平面设计的发展势必更加令人瞩目。

第一，随着虚拟现实、增强现实等技术的成熟和应用，平面设计能够创造出更加立体、动态的视觉体验，使设计作品能够与受众进行更深层次的互动，从而提升信息的传递效率和受众的参与感。

第二，交互设计的兴起将推动平面设计向"以受众为中心"的方向转变。未来，平面设计将不仅仅是视觉传达的艺术，更是一种体验的设计，能够使受众在互动中进一步感受设计的魅力和价值。

图1-15 可视化设计

第三，可视化设计将为平面设计带来新的课题。在大数据时代，如何将复杂的数据信息以简洁、直观、富有美感和视觉冲击力的方式呈现，将成为平面设计师努力的新方向（见图1-15）。

第四，可持续性设计将成为平面设计的重要趋势。随着全球对环境保护意识的提高，平面设计师将被期望在设计中融入可持续发展的理念，通过材料选择、生产过程和设计理念的创新，减少产品对环境的影响。

第五，平面设计的未来还将呈现学科融合的趋势。目前，平面设计师已经不再局限于传统的视觉艺术和设计理论，而是注重吸收和融合其他学科的知识、技术和方法，以创造出更具创新性和实用性的设计作品。

总之，平面设计的展望是光明的，它将继续与技术发展同步，不断创新和突破，以满足人们日益增长的文化与消费需求。未来，平面设计师将继续扮演着连接科技、艺术与受众的重要角色，为人们带来更加丰富多彩的视觉体验。

视频讲解

第三节　平面设计师的角色与职责

一、平面设计师的角色

（一）平面设计师的定义

平面设计是所有设计的基础，是设计行业中应用范围最为广泛的类别，从事平面设计工作的人称为平面设计师。平面设计师是一种专业性很强的职业，涉及数码处理、平面印刷、广告宣传、建筑装潢、动画制作等众多领域，主要负责相关领域中视觉传达的设计工作。他们能够通过文字、图像、颜色和布局等视觉元素的合理安排，创作出适合各种传播媒介（如印刷品、海报、广告、网页等）的设计作品（见图1-16）。

图1-16　工作中的平面设计师

（二）平面设计师的工作

就不同的工作性质而言，平面设计师的工作分为平面设计和平面制作两大类，二者具有极大的关联性：平面设计的主要工作是按照客户的要求进行思考，并设计出符合客户要求的版面样式或构图；平面制作的主要工作则是以设计好的版面样式或构图为基础，进行加工，完成具体作品的制作。

二、平面设计师的职责

平面设计是一项具有极强时代性的创造性活动，它的形式和内涵会随着时代的发展不断发生变化。这就要求平面设计师需要在当代的文化语境下，不断提高自己的专业知识、创新能力、艺术情操和社会责任感等。

（一）平面设计师的能力要求

要想成为平面设计师，应该具备以下能力。

1.综合理论与专业能力

平面设计是一门集自然科学、人文科学与社会科学等知识于一体的学科，具有极强的多维性和交叉性。它不仅是一门艺术，同时也是一门技术。因此，一项设计任务的完成往往需要平面设计师具有多重的知识体系、广阔的文化视角、良好的综合素养、高超的专业能力和熟练的操作技巧，这是平面设计师进行创作的基础。

2. 时代观念与创新能力

平面设计的核心与灵魂是创意，因此创新能力对平面设计师的从业与发展至关重要。平面设计师务必以需求为目标、以市场为基础、以消费者为中心、以传达信息为结果导向，这样才能树立正确的创意理念，创作出优秀的平面设计作品。

除此之外，在多元复合、信息高度密集的当代社会，人们的意识形态和生活观念每时每刻都在发生变化，这就要求平面设计师必须不断学习和进步，培养前瞻性，把握时代发展的脉络，主动适应时代要求，保持领先的设计观念，从而提升自己的核心竞争力，保障作品生生不息的活力与生命力。

3. 艺术情怀与审美能力

一名合格的平面设计师，应该具备高超的艺术情怀和审美能力，这是其平面设计作品在艺术上领先他人的保障。平面设计师应当了解各种艺术形式的表现规律和表现手段，并对视觉艺术有深刻的洞察和高度的理解，包括对色彩理论、图形构成、排版原则及视觉传达效果等内容的深入理解。这种能力能够使平面设计师的创意构思以优秀的视觉形态表现出来，给人以直观、生动的形象感受，并给人留下难以忘怀的印象，使设计的理念真正落地，实现物质上的完美转化。

4. 服务意识与沟通能力

平面设计工作与个人创作的最主要区别在于：个人创作可以仅凭借自己的喜好和审美进行主观创作，而平面设计工作的首要条件是对客户负责。所以，平面设计师需要具备一定的服务意识和沟通能力，以便听取客户意见，了解企业情况，研究市场需求，从而达到设计的预期效果。

图 1-17　平面设计工作中的团队协作

另外，一个平面设计作品往往需要各类人才的团队协作和共同参与，这也是平面设计师需要具有良好的沟通能力的原因之一（见图 1-17）。

（二）平面设计师的社会责任

目前，平面设计的范畴已超越简单的物质创作，转变为构建一个包含精神、心理、生态和环境等多维因素的服务体系。平面设计师在创作过程中，不仅要关注视觉效果的呈现，还需要对设计作品在社会层面的影响和意义承担起更加重大的责任。具体来说，平面设计师的社会责任主要包含以下内容：

（1）洞察和关注消费者的生理需求、心理需求；

（2）维护和尊重社会文化背景；

（3）合理控制成本和注重可持续发展；

（4）引领消费者的消费趋势和审美偏好；

（5）增进人与设计作品之间的互动交流。

视频讲解

第四节　平面设计的基本流程

平面设计是一个复杂的过程，需要分阶段完成。平面设计师必须有清晰的思路，并按照思路有条不紊地组织工作。一般来说，平面设计包含六个环节，即分析需求、确定主题、构思方案、实施设计、征询意见和审定清样（见图 1-18）。

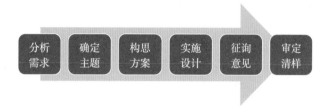

分析需求　确定主题　构思方案　实施设计　征询意见　审定清样

图 1-18　平面设计的基本流程

一、分析需求

分析需求是平面设计流程的起点，涉及与客户的深入沟通，以全面理解设计项目的背景、目标、功能性和审美期望。这一环节要求设计师通过开会、调研和文档整理，明确项目的具体要求，包括目标受众、设计目的、技术规格和预算限制等，确保设计工作能够准确对接客户的需求，并为整个设计过程提供清晰的方向。

通过准确的需求分析，平面设计师能够构建一个稳固的设计基础，有效避免后续工作中的误解和重复劳动，并将客户的需求巧妙融入设计，确保最终设计成果能够满足预期目标。

二、确定主题

确定主题是平面设计的孵化阶段，核心在于平面设计师根据前期收集的信息和客户的需求，抛下锚点，找准定位，提炼出一个优秀的主题，作为设计的出发点和作品的核心内容。

通过精准的主题确定，平面设计师能够为后续的设计工作提供明确的指导方向，使设计的每一个元素都围绕这一主题展开，从而增强作品的整体性和连贯性。这不仅有助于塑造一致的品牌形象，也能提升设计的传播效果，为整个设计项目的创意实施和视觉表达奠定基础。

三、构思方案

构思方案是平面设计中最重要的步骤，是对既定主题进行创新的深化过程。根据设计主题，平面设计师需要将收集到的各种素材进行剖析、梳理、归纳和凝练，从而形成一条设计脉络，并围绕这条设计脉络，将思考所得的创意和灵感以草图的方式加以记载，再经过对比和评估，不断将其修改、完善、优化，直至筛选出最符合设计意图的方案。

通过有效的方案构思，平面设计师能够为设计作品注入独特的视觉元素，使其在竞争激烈的市场中更具有竞争力，体现出平面设计师创意的光芒。

四、实施设计

实施设计是将平面设计师的构思和创意转化为具体视觉表现的关键阶段，也是平面设计流程中耗时最长的主体阶段。这一环节主要是指将前期确定的创意概念和草图通过专业的设计软件和技术手段制作成完整设计作品的过程。具体来说，平面设计师需要对图像、文字、颜色等元素进行精心编排和调整，以确保每一个细节都能准确传达设计的意图和品牌的理念。

通过专业的设计实施，平面设计师能够准确无误地将抽象化的概念转变为具体的、带有视觉冲击力的设计作品，从而有效传达信息。

五、征询意见

征询意见是平面设计流程中不可或缺的一环，发生在实施设计环节之后。在这个阶段，平面设计师需要将已完成的设计初稿展示给客户、项目团队成员或目标受众，收集他们的反馈和意见，以便从不同的视角审视自己的作品，从而进一步完善、优化，提升作品的专业性和市场适应性。

通过广泛的意见征询，平面设计师能够更好地平衡个人创意、客户要求和受众需求，创造出既符合美学标准又能有效传达信息的设计作品。

六、审定清样

审定清样是平面设计流程中的最后一个环节，它标志着设计成果即将进入最终的生产阶段。为了对客户和作品负责，作品在大量印刷前，需要通过轻印刷方式，以最终将使用的纸型、纸张来制作清样。平面设计师对清样进行最后的审查，以确保所有元素都符合设计意图和客户要求，并且没有任何错误或遗漏。

通过完备的清样审定，平面设计师能够在最后交付前确保设计作品的准确性和专业性，为后续的印刷和发布工作扫清障碍。

作业

（1）结合我国实际，讨论平面设计师应该从哪些方面把握时代发展脉络，切实提升自我？

（2）以小组为单位，根据平面设计的基本流程，模拟设计并完成一个平面设计项目（如招贴、书籍封面、标志等），并探讨在项目执行过程中可能遇到的挑战和相应的解决方案。

本章习题

第二章 平面设计基础知识

PPT 讲解

视频讲解

第一节 平面构成

一、平面构成的含义

平面构成是指将视觉元素的既有形态（包括具象形态和抽象形态），在二维平面上按照一定形式或规律进行系统的拆解和组合，使之成为新的理想视觉形象的设计方式。

具体来说，平面构成致力于探求二维空间的形象处理、元素搭建、骨骼组织、画面构成的规律，将点、线、面等基本要素，按照形式美法则要求在二维空间中进行排列组织，并展现出极高的创造性。平面构成作为一门研究视觉形象在二维空间中如何变化和重组的学科，得益于立体主义、构成主义、未来主义及包豪斯学派等艺术和设计先驱的探索，现已成为分析和理解视觉形象结构，以及掌握视觉元素组合规律的关键工具，在平面设计领域扮演着基础原理和方法论的角色。

二、平面构成的造型元素

平面构成的基本造型元素主要包括概念元素、视觉元素、关系元素和实用元素。

（一）概念元素

概念元素又称基本要素，是指那些不实际存在的、不可见的，但人们的意识中又能感觉到的元素，主要包括点、线、面。它们是平面构成中的基础，在任何造型设计中都存在，具有极其丰富的表达技巧。点、线、面，通常被称为"构成三要素"，是研究其他造型元素的起点，通过变换大小、长短、形状、组合等，可以形成独具特色且富有美感的视觉语言，从而更好地表现对象、传达信息、抒发情感（见图2-1）。

（1）点：在几何学上，点没有大小、形状和维度，是一个高度抽象的概念。但在平面构成中，点是有大小、面积、形态和位置的最基本的元素，是一切形态的开始。点一般指微小的形象元素，形态不拘泥于圆形，有时还会指向一定的方向。

图 2-1　点、线、面的组合

（2）线：在几何学上，线没有粗细，只有长度、方向和位置。但在平面构成中，线是一个可见的视觉形象，分为直线和曲线两大类。它不但有长度、方向、位置，还有宽窄、粗细。其中，直线可以分为平行线、折线、交叉线、放射线、虚线等；曲线可以分为弧线、抛物线、徒手线、螺旋线、圆线等。

（3）面：由线移动而形成的路径，由线条限定，呈现出特定的轮廓。它展现出饱满、稳重、统一和坚固的视觉形象，拥有长和宽的维度，但厚度为零。在平面构成中，面是最大的元素，可以根据形状的不同分为许多种类，包括几何形状、自然形状和随机形状等。

（二）视觉元素

视觉元素包括形状、大小、明暗、色彩、肌理等。平面构成的概念元素需要通过视觉元素的加工，才能成为具体可见的形象。如果没有视觉元素，概念元素则无法体现，没有实际意义；如果没有概念元素，视觉元素则没有可供体现的客观对象，也没有实际意义。因此，视觉元素和概念元素的关系可以说是彼此依存、密不可分的。

（三）关系元素

关系元素包括位置、方向、骨格、空间、重心等，是决定视觉元素在画面上以何种方式进行排列构成的元素。在众多关系元素中，骨格是最主要的元素。它能够限制和管理视觉元素在平面构成中的编排方式，支配整个构成设计的程序，并且决定元素在构成设计中的相互关系等。

（四）实用元素

实用元素是指设计所表达的目的、含义、功能和意义等。

三、平面构成的基本法则

形式美法则是平面构成的基本法则，主要包括变化与统一、对称与均衡、对比与调和、节奏与韵律等基本法则。任何平面设计作品，一旦缺乏形式的支撑，其视觉影响力就会大

大减弱。因此，形式美在平面构成中占据重要地位。它源于人类在艺术创作中对美学法则的积累与认识，是在这些实践经验中浓缩、提炼出的抽象概念。

（一）变化与统一

变化与统一是形式美的总法则。其中，变化是指画面中视觉要素的多样效果，统一是指画面变化关系中共同或相契合的组织与秩序、联系与协调的整体效果。在平面构成的形式美法则中，如果只存在变化，则画面会显得松散、零碎；如果只存在统一，则画面会显得呆板、无趣。因此，只有变化与统一相互依存、相互促进，才能达到辩证统一的效果，实现平面构成的形式美。

（二）对称与均衡

对称与均衡是平面构成中普遍的表现形式之一，它能够把无序的、复杂的形象组织为具有秩序性和视觉均衡的形式状态。其中，对称是一种静态的平衡，包括镜像对称、放射对称、回旋对称和扩大对称等，在视觉上等量等形；而均衡则是一种动态的平衡，具有灵活、优美的特点，在视觉上等量异形（见图2-2）。

（三）对比与调和

对比与调和是"统一中求变化，变化中求统一"的形式美法则的具体体现。其中，对比是指各要素之间的差异变化及其在整体画面中所形成的关系，是赋予画面活性的动力；调和则是通过确保各要素之间拥有共通或类似的特点与相互关系，来实现其在形态、结构等方面的统一性，进而为整个画面带来一种平和与协调的视觉体验（见图2-3）。

图 2-2 对称与均衡

图 2-3 对比与调和

（四）节奏与韵律

节奏与韵律对应的是视觉流程的动态过程，这一概念源自音乐和诗歌的艺术表达。在平面构成中，节奏是指构成画面的元素按照一定规律呈现出周期性的运动变化。其中，反复是节奏的重要标志；韵律则是指节奏在规律性运动变化中所呈现出的特征，如平缓、激烈、轻快、沉稳等，它体现了形式美法则的内在精神和特质。

四、平面构成的基本形式

点、线、面是平面构成的基石，它们在设计实践中很少孤立存在。因此，这些元素集体呈现时的排列与组合方式就成为平面构成需要探究的具体内容之一，进而产生了基本形与骨格的概念。具体来说，基本形被视为图形构成的核心单元，通过对这些单元内部的设计与创新，创造出的带有变化的复合形状，也属于基本形的一种，它是构成中最基础的部分。而骨格则是一组旨在使形态在有限的空间内按照特定的规律有序排列，起到架构支撑作用的线条。骨格的作用有两点：一是组织和管理基本形，二是通过编排基本形，在二维平面中营造出节奏与韵律等形式的美感。骨格一般可以分为规律性骨格和非规律性骨格。规律性骨格是一种严格基于数学原理的构成方式，它展现出清晰和理性的逻辑之美；而非规律性骨格则是一种更为灵活的构成形式，它可能由规律性骨格演化而来，也可能是完全任意、自由组合的布局，展现出多样化的变化。

通过对基本形与骨格的运用，平面设计中形成了一些规律性的群化构成形式，包括重复、近似、分割、比例、渐变、发射、对比、特异、空间、肌理、密集、正负、联想等。

（一）重复构成

重复构成是指在同一视觉画面中，相同元素被多次展现的构成形式。这种构成形式展现出显著的规律性和整洁感的审美特质，能够加深受众对画面及其中元素的印象。通常，这种效果是通过基本形或骨格的多次反复来实现的（见图2-4）。

（二）近似构成

近似构成是一种在重复构成的基础上加入细微变化的构成形式。它不像重复构成那样严格有序，而是显得更加生动、活泼和多元，同时仍保持一定的规律性。通常，这种构成是通过基本形的轻微调整实现的。

（三）分割构成

分割构成是按照一定的规则进行切割或划分的构成形式，也是一种常用的构成方法。其独特之处在于，虽然进行了切割，但画面整体仍保持连贯性，呈现出"割而不断，分而不离"的视觉表现（见图2-5）。

图2-4 重复构成

图2-5 分割构成

（四）比例构成

比例构成是根据特定的比例关系来调整各个元素，从而形成有序视觉效果的构成形式。这种构成形式涉及数量与尺寸的比例搭配，非常适合抽象设计的构成需求。

（五）渐变构成

渐变构成是指将基本形或骨格进行逐步或连续的变化，使画面产生明显的规律性和节奏感的构成形式。这种构成形式能营造出强烈的视觉透视和空间感受。

（六）发射构成

在发射构成中，基本形或骨格会以一个或多个中心点为基准，向外扩散或向内聚集，形成强烈的节奏和韵律感。有时，发射构成也可以被视为渐变构成的一种独特变体（见图2-6）。

（七）对比构成

对比构成不拘泥于特定的格式，它涉及基本形的形状、大小、位置、方向、色彩、密度、空间、虚实、肌理等多方面的对照。在构建对比时，视觉元素的各个层面需要保持一种整体的方向性，以实现全局的协调统一。

（八）特异构成

特异构成是指在同质基本形中存在少量的异质因素，如形状、大小、色彩、方向、肌理等的构成形式。这种构成形式能够增强画面的凝聚力，创造视觉焦点，增添趣味性和新颖性，从而使整个画面更加生动活泼，并突出主次，加深观众对主要元素的印象（见图2-7）。

图2-6 发射构成

图2-7 特异构成

（九）空间构成

空间构成能够在二维平面上营造出一个看似具有长度、宽度和深度的空间，从而在视觉上呈现出三维的立体效果。

（十）肌理构成

肌理构成是指对设计元素表面质感的研究和运用，这些特性可以通过不同的纹理、图案、光泽度、粗糙度等来表现，可以是自然界中的纹理，如木纹、石纹、水波等，也可以是人为创造的纹理，如布料、纸张、金属等材料的纹理。

（十一）密集构成

密集构成是将相同的基本形汇聚于一个点、一条线或一个面上，并向外扩散，从而在二维平面上形成特定视觉效果的构成形式。为了达到显著的密集效果，这些基本形通常较小且数量众多（见图2-8）。

（十二）正负构成

正负构成涉及对图形（正形）和背景（负形）之间关系的探索和利用。这种构成形式基于视觉感知中的图底关系，即图形与背景之间的相互作用和对比。

图 2-8　密集构成

（十三）联想构成

在联想构成中，平面设计师会基于现实世界中的物体形象，利用受众内心深处固有的观念或记忆来引起情感反应，进而通过平面构成将这种情感直观地展现出来。这种构成形式旨在通过视觉元素引发受众与现实世界的共鸣，以此传达更深层次的意义和情感。

第二节　色 彩 理 论

视频讲解

一、色彩的含义

色彩是一种视觉现象，它是光线通过我们的眼睛、大脑及与生活经验的交互作用下的产物。色彩拥有独树一帜的吸引力，能够塑造物体的美感，增强其表现力，营造情感氛围，传递心理暗示，并加速信息的沟通。因此，在平面设计领域，色彩扮演着极其关键的角色。在包装、标志、品牌、招贴等设计中，色彩都是不可或缺的元素之一。色彩就像是宇宙万物生命的象征，缺乏色彩的世界将会失去其生机。

从分类上说，色彩可以分为无彩色和有彩色两大类别。无彩色是指那些不包含特定色调，仅有明暗层次之分的颜色，如黑色、白色和灰色系列。而有彩色则涵盖了红色、橙色、黄色、绿色、青色、蓝色和紫色这七种基本颜色，以及这些基本颜色相互混合后形成的各种色彩。简言之，除无彩色之外的所有颜色，不论其饱和度和明暗度如何，都被归类为有彩色（见图2-9）。

图 2-9 缤纷的色彩

色彩不仅能给人强大的视觉效应，还能对人施加一定的心理作用。人们可以通过联想和想象由色彩引起心理反应和情绪体验。因此，平面设计师们不仅需要从色彩的外在表现上认识色彩，还需要从色彩给人的内在感受上更好地理解色彩、组织色彩、驾驭色彩，从而提升作品的魅力，实现更高的艺术价值。

二、色彩的属性

作为一种视觉语言，色彩具有色相、明度和纯度三个属性，在其共同作用下呈现丰富多样的表现形式。这三个属性不仅是理解和描述色彩的关键，而且在艺术创作、设计布局及日常生活的搭配中扮演着至关重要的角色。通过对色彩三个属性的深入理解，平面设计师可以更加精准地运用色彩，创造出更具冲击力的视觉效果。

（一）色相

色相是标识特定颜色种类的属性，它类似于每种颜色的独特"面孔"或"身份"。正如每个人都有其独特的面貌和名字，每种色彩也拥有其特定的色相。色相的区分使人们能够辨别各种不同的颜色，并在记忆中为它们留下特定的印象。从物理学的视角来看，色相的多样性源于光波长度的变化。

在万千色彩中，最初的基本色相有红、橙、黄、绿、蓝、紫。其中，红、黄、蓝是绘画中的三原色，红、绿、蓝是光的三原色。原色是指无法再分解的颜色，是混合出其他颜色的基础。由三原色中任意两种原色混合而成的颜色称为间色，按光谱顺序为红色、橙红色、橙色、黄橙色、黄色、黄绿色、绿色、蓝绿色、蓝色、蓝紫色、紫色和紫红色，也就是人们常说的 12 种基本色相（见图 2-10）。

图 2-10　色相环

（二）明度

明度描述了色彩的明暗程度，也可称为色彩的亮度、深浅度。作为色彩的第二属性，明度在塑造颜色感知上扮演着关键角色。所有色彩都存在明暗关系，这构成了色彩的框架，并赋予了色彩独特的美学价值和表现力。没有明暗关系的构成，色彩将会丧失深度而显得平淡乏味；只有通过明度变化，色彩才能展现出视觉冲击力和丰富的层次变化。

色彩明度的差异一般来说有两种情况：一是同一色相内明度的差异，如同一种颜色在强烈光照下显得更亮，而在微弱光照下则显得更暗；二是不同色相之间明度的区别，每种颜色都有其特定的明度水平，如黄色通常明度较高，而紫色则明度较低。

在保持其他因素不变的情况下，不同的明度能够引发不同的视觉体验。平面设计师可以通过以下手段来调整色彩的明度。

（1）混合黑色或白色，从而降低或者提高色彩的明度。

（2）改变色彩的透明度，透明度增加，色彩的明度也将会提高。

（3）加入其他颜色来降低或提高色彩的明度。

明度虽然在三要素中具有较强的独立性，但只要色彩的明度发生改变，就一定会影响色彩的其他特性。因此，平面设计师在调整色彩的明度时，一定要多加注意（见图 2-11）。

图 2-11　色彩明度示意图

（三）纯度

纯度是指色彩的鲜浊程度，也可称为艳度、彩度、鲜度或饱和度。红、黄、蓝三原色在色彩中的占比越高，色彩的纯度就越高。高纯度的色彩能够激发视觉感官，带来强烈的

视觉冲击；而低纯度的色彩则给人以平和稳重的感觉。

色彩的纯度取决于光波波长的单一程度，光波波长越单一，色光就越鲜亮。不同色相的纯度也不同，如红色、橙色纯度高，绿色、紫色纯度低。

在保持其他因素不变的情况下，不同的纯度水平也能够引发不同的视觉体验。平面设计师可以通过以下手段调整色彩的纯度。

（1）通过混合黑色或白色来降低色彩的纯度，但需要注意的是，纯色混合黑时，会同时降低色彩的明度，混合白色则相反。

（2）通过混合灰色来降低色彩的纯度。

（3）通过混合互补色来降低色彩的纯度（见图 2-12）。

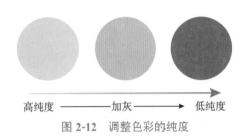

图 2-12　调整色彩的纯度

色彩的色相、明度、纯度引发了人们在观察色彩时的视觉心理感知，它们反映了人们对颜色的主观体验。这三者在一定程度上各自独立，然而它们并非孤立存在的，而是相互联系、相互影响的。

三、色彩的相互关系

一般来说，色彩都不是孤立存在的，相互之间存在着对比与调和两种关系，通过这两种关系的相互作用，色彩能够呈现出和谐、统一的整体感。

（一）对比

色彩对比是指两种或多种颜色并置时，由于它们各自特性的不同而导致的颜色差别现象。其目的是强化色彩的视觉效应和色彩的冲击力，从而获得视觉的传达和感染力。差别是对比的核心，差别的程度决定了对比的强度。

色彩对比的形成需要三个必不可少的条件：一是存在多个色彩；二是在同一性质、类别或发展阶段内进行；三是可见的视觉对比，即观众能够清晰地看到。

根据色彩对比要素的不同，色彩对比可分为不同的类别，如色相对比、明度对比、纯度对比、冷暖对比和面积对比等。

1. 色相对比

色相对比是将不同的色相搭配在一起，通过它们之间的差异产生对比效果的一种色彩关系。其不仅限于高纯度颜色之间，也适用于低纯度颜色，而且这两种情况下的视觉体验各有特色。色彩对比主要以色相环作为对比的基础单元，一般可以分为同类色相对比、邻近色相对比、对比色相对比和互补色相对比四种类型（见图 2-13）。

（1）同类色相对比（色相环上间距 0°～15°）：涉及同一色相内的色彩，它们通过不同的明度和纯度进行对比。这种对比产生的效果通常是纯粹、温和且和谐的，能够实现色调的统一与融合。

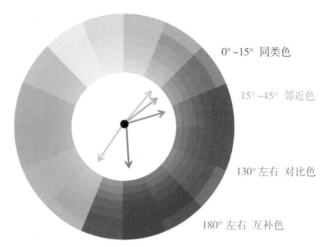

0°~15° 同类色

15°~45° 邻近色

130° 左右 对比色

180° 左右 互补色

图 2-13　色彩对比示意图

（2）邻近色相对比（色相环上间距 15°～45°）：色相环上相邻色彩之间的对比，它比同类色相对比更为明显和丰富，同时保持了整体的统一性和协调性。邻近色相对比既简单又不失雅致，给人一种柔和且耐看的视觉体验。

（3）对比色相对比（色相环上间距 130° 左右）：发生在色相环上相隔较远的颜色之间，其效果比邻近色对比更为鲜明和强烈，能够激发视觉兴奋和活力，但也可能因过于强烈而使人产生视觉疲劳。这种对比较为复杂，难以实现整体的统一感。

（4）互补色相对比（色相环上间距 180° 左右）：在色相环上相对位置的色彩之间进行，它提供了一种完整、丰富且极具刺激性的色相体验。然而，互补色相对比可能显得不够稳定和协调，有时会带来过于刺激和原始的感觉。

2.明度对比

明度对比是色彩之间的明暗层次变化程度的对比，又称黑白度对比。明度对比是色彩的对比关系中十分重要的一个方面，色彩的轮廓形态、层次、空间关系都需要依靠色彩的明度对比来表现。

将主色调根据色彩明度色标划分，可分为低明度（0°～3°）色彩（低调色）、中明度（4°～6°）色彩（中调色）和高明度（7°～10°）色彩（高调色）（见图 2-14），色彩之间的明度差值决定着明度对比的强弱。一般来说，可以将明度对比分为同类明度对比、类似明度对比、反对明度对比和互补明度对比。

（a）低明度

（b）中明度

（c）高明度

图 2-14　低明度、中明度与高明度的对比

（1）同类明度对比（明度差 0°～3°）：明度差小、对比弱，又称明度短调对比。在同类明度对比中，高明度的配色给人以明朗、清爽的感觉；中明度的配色给人以稳定、优雅的感觉；低明度的配色给人以沉重、忧郁的感觉。

（2）类似明度对比（明度差 4°～6°）：又称明度中调对比。明度差异更明显，形象更清晰，能够补充同类明度对比的缺陷，同时保留和谐与柔和的美感。

（3）反对明度对比（明度差 7°～9°）：明度差大、对比强，又称明度长调对比。相较于类似明度对比，反对明度对比更多样，可以使对比中的对象具有更高的清晰度，展现出积极和明确的视觉效果。

（4）互补明度对比（明度差 10°）：形成极为强烈的明度对立，被认为是明度对比中的最强形式。其特点是对比效果激烈、显著、清晰度极高。

在明度对比中，如果画面中最为突出的色彩是高调色，而色彩的对比是长调对比，那么整组对比就称为高长调；如果画面最为突出的色彩是低调色，而色彩的对比是短调对比，那么整组对比就称为低短调。按照这种方法，明度对比可分为 9 种基本明度调子：高长调、高中调、高短调、中长调、中中调、中短调、低长调、低中调、低短调。另外，还有一种对比最为强烈的最长调。

3.纯度对比

纯度对比又称色彩饱和度对比，是指较鲜艳的色彩与含有各种比例的黑、白、灰的色彩所形成的纯度差异对比。纯度对比既可以体现在单一色相中不同纯度的对比，也可以体现在不同色相的纯度对比。

主色调按色彩纯度色标划分，可以分为以下三种：高纯度色彩（8°～10°）占画面面积 70% 左右时，构成高纯度基调，即鲜调；中纯度色彩（4°～7°）占画面面积 70% 左右时，构成中纯度基调，即中调；低纯度色彩（0°～3°）占画面面积 70% 左右时，构成低纯度基调，即灰调。色彩之间的纯度差值决定着纯度对比的强弱。一般来说，可以将纯度对比分为同类纯度对比、类似纯度对比、反对纯度对比和互补纯度对比（见图 2-15）。

|（a）灰调|（b）中调|（c）鲜调|

图 2-15　灰调、中调与鲜调的对比

（1）同类纯度对比（纯度差 0°～3°）：纯度差小，对比弱，故又称纯度弱对比。在同类明度对比中，高纯度的配色给人以生动、艳丽的感觉；中纯度的配色给人以内敛、稳重的感觉；低纯度的配色给人以灰败、含混的感觉。

（2）类似纯度对比（纯度差 4°～6°）：又称纯度中对比。纯度差异更明显，形象更清晰，能够补充同类纯度对比的缺陷，同时保留活泼、温和的美感。

（3）反对纯度对比（纯度差 7°～9°）：纯度差大，对比强，故又称纯度强对比。相较

于类似纯度对比，反对纯度对比更多样，可以使对比中的对象具有更高的清晰度，展现出积极和明确的视觉效果。

（4）互补纯度对比（纯度差10°）：形成极为强烈的纯度对立，被认为是纯度对比中的最强形式。其特点是对比效果激烈、显著，清晰度极高。

在纯度对比中，如果画面中最为突出的色彩是鲜调色，而色彩的对比是强对比，那么整组对比就称为鲜强调；如果画面最为突出的色彩是灰调色，而色彩的对比是弱对比，那么整组对比就称为灰弱调。按照这种方法，纯度对比可分为9种基本纯度调子：鲜强调、鲜中调、鲜弱调、中强调、中中调、中弱调、灰强调、灰中调、灰短调。

4. 冷暖对比

色彩理论根据人对色彩的心理感觉，把颜色分为让人感觉到温暖和亲密的暖色调（红、橙、黄等）、寒冷和疏离的冷色调（青、蓝等）及介于其间的中性色调（黑、灰、白、紫等）。由色彩的这种冷暖差别而形成的色彩对比称为冷暖对比，它能够使画面具有更强的纵深感，加强视觉表现力。另外，色彩的冷暖也受明度和纯度的影响（见图2-16）。

（a）冷色调　　　　（b）暖色调　　　　（c）冷色调　　　　（d）暖色调

图 2-16　冷色调与暖色调的对比

5. 面积对比

色彩面积对比是指色彩在画面中所占据的面积之间的对比关系，是一种关于大小比例的色彩对比形式。面积对比同样有强弱之分，如果色彩相同，面积相当，则色彩面积对比弱；如果色彩相同，面积悬殊，则色彩面积对比强；如果色彩不同，面积悬殊，则色彩面积对比弱；如果色彩不同，面积相当，则色彩面积对比强（见图2-17）。

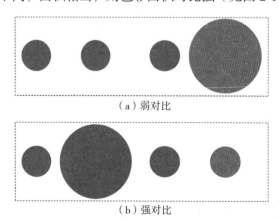

（a）弱对比

（b）强对比

图 2-17　色彩面积对比的强弱区分

（二）调和

色彩的魅力在于和谐，而这种和谐源自色彩之间的对比与调和。不同色彩之间的差异性构成了对比，而色彩之间的相似性则促成了调和。所有的色彩对比最终都导向色彩调和，调和是通过对比来展现的，而对比则是调和的一种表达方式。

从根本上讲，色彩调和是指将两种或多种色彩按照一定的顺序组合起来，从而形成一种能够引发愉悦、喜爱和满足等心理反应，且具有和谐感的色彩组合。色彩调和的具体方法主要有共性调和法、面积调和法与秩序调和法等。

1. 共性调和法

共性调和法是指在色彩差异过大、缺乏内在联系而导致不和谐的情况下，通过挑选具有强烈共性的色彩组合，或增强画面中对比色彩之间的共同点，来实现色彩调和的一种方法，这种方法融合了"同一"和"类似"的概念。共性调和法主要有三种手法，即色相统调调和、明度统调调和、纯度统调调和。

（1）色相统调调和：在对比色中同时加入相同的色相，使对比色的色相逐渐接近，从而构建出和谐的色调。需要注意的是，在混入其他色相时，明度和纯度要尽量保持与原对比色近似。

（2）明度统调调和：在对比色中混入白色或黑色，使对比色的明度提高或降低，削弱各对比色原有的个性。需要注意的是，混合时，白色、黑色的量应与明度、纯度保持适当比例，以获得更为细腻的效果。

（3）纯度统调调和：在对比色中混入同明度但不同量的灰色，使原来的各对比色在保持明度对比的情况下，纯度相互接近。这样的处理会导致原对比色的色相感被削弱，调和感得到增强，画面呈现含蓄、稳重的色调。需要注意的是，混入的灰色要适量，否则会出现模糊、浑浊的感觉。

2. 面积调和法

面积调和法是一种通过改变色彩的面积和形态，进而调整色彩对比度，以实现色彩调和的技术。在色彩构成中，面积调和扮演着极其关键的角色。它通过增加或减少对比色之间的面积来调节色彩对比的强度，从而实现色彩在色和量上的平衡与稳定。

3. 秩序调和法

秩序调和法是指把不同色相、明度、纯度的色彩有序地排列组合起来，从而形成渐变或有节奏、有韵律的色彩效果，缓和刺激的色彩对比，使原本混乱无序的色彩呈现条理性和秩序性，从而达到和谐统一的方法。

在秩序调和的过程中，可以采用等差渐变的方式来构建秩序调和，也可以通过往复法对原本配色不佳的几种色彩进行多次循环重复，使画面逐渐呈现有序的缓和，形成具有节奏和韵律的秩序调和。无论是渐变秩序调和还是往复秩序调和，只要存在秩序性，都能够增强画面的调和感、节奏感和韵律感。

综上所述，色彩对比是平面设计作品的生命，而色彩调和则是调节对比强度和节奏的关键，是实现画面和谐统一的基础。色彩的和谐，依赖对对比与调和关系的适当掌握，它是平面构成形式美法则的具体体现，能够带给人们良好的视觉体验。

四、色彩的联想与感觉

色彩属于一种客观的物理现象，是光线波长不同造成的结果，不具有情感特征，但当色彩对人的视觉感官发生作用时，就会引人联想，激发人们的心理反应，带给人特定的心理感觉。它基于人们视觉经验的长久积累。这种联想分为具体和抽象两种形式，能使色彩与自然界中的各种事物建立起独特的联系。这些联系与人的心理感受紧密相连，并深深植入人们的潜意识。因此，色彩往往成为某些事物的固定象征或代名词。

（一）色彩的感觉

1. 冷暖感

色彩的冷暖感是光线的物理属性与人类的视觉感知及心理联想共同作用下的心理体验，其主要由色相决定，即凡是带红、橙、黄色相的色调都给人温暖的感觉；凡是带蓝、青色相的色调都给人寒冷的感觉。此外，色彩的冷暖感还与色彩的明度和纯度相关联：明度高的色彩呈现冷感，明度低的色彩呈现暖感；纯度高的色彩呈现暖感，纯度低的色彩呈现冷感。

在无彩色系中，白色呈现冷感，黑色呈现暖感，灰色则属中性（见图 2-18）。

（a）冷感 　　　　　　　　　　　　　　　（b）暖感

图 2-18　色彩的冷感与暖感

2. 轻重感

人们对轻重的感知主要依赖触觉，但实际上视觉也在感知重量上扮演了角色。在色彩的感觉中，明度是影响重量感的关键因素。色彩的轻重感主要取决于明度，明度高的色彩呈现轻感，明度低的色彩呈现重感；对比强的色彩呈现重感，对比弱的色彩呈现轻感。

在无彩色系中，白色感觉最轻，黑色感觉最重，灰色则属中等。

除此之外，色彩的纯度和透明度同样对色彩的轻重感有所作用。色彩越是纯净和透明，越容易给人以轻巧的感觉；相反，色彩越浑浊，越不透明，就越容易给人以沉重的感觉（见图 2-19）。

<div style="text-align:center">（a）轻感　　　　　　　　　　　　　　　　（b）重感</div>

<div style="text-align:center">图 2-19　色彩的轻感与重感</div>

3. 软硬感

色彩的软硬感主要受明度影响，同时也与色相、纯度和对比度紧密相关。通常，明度较高且含灰色系的色彩会给人柔软的感觉，而明度较低且含灰色系的色彩则会给人以坚硬的感觉。在纯度方面，色彩纯度越高，其硬感越强；纯度越低，则软感越明显。此外，色彩对比的强度也会影响色彩的软硬感，对比度强的色调显得更为坚硬，而对比度弱的色调则显得更为柔软（见图 2-20）。

<div style="text-align:center">（a）软感　　　　　　　　　　　　　　　　（b）硬感</div>

<div style="text-align:center">图 2-20　色彩的软感与硬感</div>

4. 强弱感

色彩的强弱感与明度、纯度和对比度紧密相关。一般情况下，在明度方面，明度较低的色彩给人以强烈的视觉冲击，而明度较高的色彩视觉冲击则比较弱。随着明度的提升，色感会渐弱；相反，明度降低时，色感会渐强。因此，色感强的色彩往往较为深沉。在对比度和纯度方面，色彩对比强或纯度高的色彩具有较强的感觉，而色彩对比弱或纯度低的感觉则较弱。因此，强度感强的颜色往往较为鲜艳。

另外，色彩的强度感几乎不受色相的影响（见图 2-21）。

色感渐强

图 2-21　色彩强弱感的变化

5. 空间感

多种同形状、同面积的色彩在相同的背景衬托下，给人的空间感是不同的。一般来说，空间感可以分为进退感和涨缩感。在色彩的比较中，让人感觉比实际距离更近的色彩叫前进色，让人感觉比实际距离更远的色彩叫后退色；让人感觉比实际尺寸更大的色彩叫膨胀色，让人感觉比实际尺寸更小的色彩叫收缩色。

在色相方面，红、橙、黄等暖色相给人以前进、膨胀的感觉；蓝、绿、紫等冷色相给人以后退、收缩的感觉。在明度方面，明度高的色彩让人有前进或膨胀的感觉，明度低的色彩则给人后退或收缩的感觉。在纯度方面，纯度高的鲜艳色彩让人有前进或膨胀的感觉，纯度低的浑浊色彩则给人后退或收缩的感觉。不过，这些感觉会因背景的变化而发生改变，并不是绝对的，需要辩证看待（见图 2-22）。

6. 兴奋感与沉静感

色彩的色相、明度、纯度和对比度都会影响色彩的兴奋感与沉静感。其中，色相的作用效果最为明显。具体来说，在色相方面，凡是偏红、橙的暖色系都会激发色相的兴奋感，凡是偏蓝、青的冷色系都会激发色相的沉静感；在明度方面，高明度的色彩具有兴奋感，低明度的色彩具有沉静感；在纯度方面，高纯度的色具有兴奋感，低纯度的色具有沉静感；色彩对比强的色彩具有兴奋感，色彩对比弱的色彩具有沉静感。

7. 明快感与忧郁感

色彩的明快感与忧郁感主要受色彩的色相、明度、纯度和对比度的影响。在色相方面，通常是暖色系活泼明快，冷色系安静忧郁；在其他方面，高明度、高纯度的色彩给人跳跃、明快、有朝气的感觉；低明度、低纯度的色彩则给人庄重、严肃、忧郁的感觉（见图 2-23）。

图 2-22　色彩的空间感

（a）明快的暖色调　　　　　　（b）忧郁的冷色调

图 2-23　色彩的明快感与忧郁感

在无彩色系中，白色和浅灰色显得更为明朗，而深灰色和黑色则显得更为阴郁。若将纯色与白色搭配，明快感会得到增强；将浊色与黑色搭配，忧郁感会得到增强。

另外，色彩对比的强弱也影响着色彩的明快与忧郁，对比强烈，色彩趋向明快；对比较弱，色彩则趋向忧郁。

8. 华丽感与朴素感

色彩可以传达出华丽与朴素的不同感觉，这主要是因为纯度、明度和对比度的影响。在色彩中，鲜艳、明亮、对比强烈的色彩往往具有华丽感，而浑浊、灰暗、对比较弱的色彩则具有朴素感。另外，有彩色系通常与华丽感相关，无彩色系通常与朴素感相关。

色彩的华丽感与朴素感也受色彩组合的影响，运用色相对比的配色具有独特的华丽感，其中以补色组合最为抢眼。

此外，色彩质感和肌理的选择也会影响色彩的华丽感与朴素感。表面光滑、闪亮的色彩与表面粗糙、暗淡的色彩相比，前者华丽感更强，后者朴素感更强（见图 2-24）。

（a）华丽的有彩色　　　　　（b）朴素的无彩色

图 2-24　色彩的华丽感与朴素感

9. 积极感与消极感

色彩所引发的积极感或消极感主要受色相的影响，其次是纯度，最后是明度。在色相方面，暖色系被视为给人以鼓励的积极色彩，而冷色系则被视为消极的色彩。在纯度方面，不论暖色系还是冷色系，高纯度的色彩都会比低纯度的色彩更能刺激人的视觉感官，从而使人感觉更积极。在明度方面，高明度的色彩通常比低明度的色彩显得更积极。

在无彩色系中，低明度的色彩最为消极。

（二）具体色彩示例

以 7 种基本有彩色和 3 种无彩色为例，色彩的视觉联想与情感寓意大致如表 2-1 所示。

表 2-1　具体色彩示例表

色彩分类	具体色彩	具象联想	抽象联想	作用举例
有彩色	红色	太阳、火焰、血液……	喜庆、积极、冲动……	① 红色能传达温暖、幸福的色彩印象，常用作庆祝节日的标志色

续表

色彩分类	具体色彩	具象联想	抽象联想	作用举例
有彩色	红色			② 红色能使肌肉紧张、血液循环加快，容易引起注意，常用作表达禁止的标志色
	橙色	橙子、枫叶、救生艇……	甜美、健康、危险……	① 橙色能给人酸中带甜的味觉联想，常用作增加食欲的标志色 ② 橙色鲜艳、明度高，容易引起注意，常用作表达警戒的标志色
	黄色	阳光、向日葵、黄金……	明亮、青春、权力……	① 黄色能给人灿烂、辉煌的色彩印象，常用作表达朝气与希望的标志色 ② 黄色非常不稳定，容易发生偏差，常用作象征躁动与不安的标志色
	绿色	春天、草地、密林……	和平、生命、阴郁……	① 绿色象征着自然与成长，常用作代表环保与健康的标志色 ② 绿色非常多变，在不同的文化背景下可能有着不同的含义，在某些情境中，绿色也用作象征嫉妒、阴暗和不成熟的标志色
	青色	湖水、山峦、病容……	宁静、清新、孤寂……	① 青色能给人清爽、清凉的色彩印象，常用作表达自然与平静的标志色 ② 青色也可能与不舒适的情绪相联系，有时会用作特定病态的标志色
	蓝色	天空、宇宙、海洋……	辽阔、深邃、冷酷……	① 蓝色能给人沉静、内敛的色彩印象，常用作表达智慧与冷静的标志色，有时被认为是身份的象征 ② 蓝色也经常在与水相关的活动、海洋保护项目或水上运动品牌中被作为标志色使用
	紫色	紫罗兰、魔法、紫水晶……	尊贵、神秘、傲慢……	① 紫色能给人高贵、浪漫的色彩印象，常用作表达优雅与梦幻的标志色 ② 紫色的明视度和注目性最弱，给人很强的后退感，经常在神秘学中作为标志色使用
无彩色	白色	冬天、云朵、医生……	寒冷、纯洁、死亡……	① 白色能够给人的眼睛带来富于耀动性的强烈刺激，色感光明，给人圣洁、不容侵犯之感，常用作医院的标志色 ② 如果过多使用白色，可能产生单调、乏味的感觉，可以用作象征空虚与迷茫的标志色
	黑色	深夜、地狱、魔鬼……	消极、绝望、恐惧……	① 黑色的明视度和注目性均较差，能给人严肃、庄重的视觉印象，常用作庄重环境的标志色 ② 如果过多使用黑色，可能产生压抑、沉重的感觉，可以用作象征悲哀与不详的标志色

续表

色彩分类	具体色彩	具象联想	抽象联想	作用举例
无彩色	灰色	水墨画、炊烟、水泥……	柔和、安定、沉闷……	① 灰色对眼睛的刺激适中，既不炫目也不暗淡，是一种最不容易使视觉产生疲劳的色彩，常用作对差异性比较大的色彩进行调和的标志色 ② 如果过多使用灰色，可能产生含混、模糊的感觉，可以用作象征中立与不确定的标志色

第三节　图像与图形的运用

视频讲解

一、图像与图形的基本概念

图形是一种通过绘、刻、写、印或电子技术等手段创造的视觉符号，其能够形成视觉图像并传递信息，具备阐释和象征的功能。简言之，图形是平面设计中一切与语言和文字不同的视觉元素。图像则是各种图形和影像的集合体，涵盖所有具有视觉表现力的画面。

图像与图形是人类创造的具有象征意义的形象化视觉表达方式，它们可以用于思想的交流、信息的传递和情感的展现，同时也可以作为独立的艺术作品供人欣赏。这些视觉元素通过寓意丰富的形象组合成不同的视觉语句来揭示现实世界的内涵和联系，能够给人们留下深刻的印象。

图像与图形在人类的漫漫历史长河中扮演了关键的角色，它们不仅是文化传承的载体，也是各个时代社会面貌的缩影。随着世界的不断发展，图像与图形在现代社会中的作用越发重要，它们不仅促进了文化的认知和传承，还提升了人们的生活品质，规范了社会秩序，形成了一种普遍的视觉交流方式，其艺术属性也越来越显著。作为一种规范且统一的视觉语言，图像与图形超越了国界、民族、语言、文字的限制，实现了无障碍的信息传达，成为最具吸引力和感染力的世界性信息传播手段。

作为现代社会的视觉符号，图像与图形应具备以下基本特点。

（一）可视性

图像与图形作为视觉传达的基本单元，其可视性确保了信息的高效传达。它们通过直观的展示和抽象的描绘，利用色彩、形状、线条等视觉元素，有效地吸引受众的目光，使信息能够被迅速感知和理解。

（二）象征性

象征性是图像与图形的本质特征，它通过联想、夸张、隐喻等手法，将复杂的概念或思想转化为简单明了的视觉形象，从而便于传达深层的意义和观念（见图 2-25）。

图 2-25　图像与图形的象征性

（三）审美性

图像与图形的审美性体现在其无须文字辅助，即可独立传达美感。它们以简洁、直接、生动的视觉符号，展现了设计的简洁之美和图形之美，丰富了视觉体验。

作为塑造视觉形象的关键语言，图像与图形被广泛应用于平面设计等领域，其影响力已深入日常生活的方方面面，成为不可或缺的视觉交流工具。

二、图像与图形的设计原则

（一）信息准确

准确的信息是图像与图形设计的核心，也是图像与图形存在的根本价值。信息传达是图像与图形设计的根本目的。因此，所有图像与图形的表现与创意，也必须围绕着准确的表情达意来展开，切忌表意模糊或使观众出现误解。

（二）创意新颖

新颖的创意是图像与图形设计的灵魂，它赋予了作品独特的生命力。平面设计师需要运用联想、想象等创意形式，以极具创造性的构思来把握事物之间的联系，使设计作品与众不同，从而吸引受众的注意力，给其留下深刻印象。

（三）视觉美观

美观的视觉效果是图像与图形设计的命脉，关乎作品对受众的整体吸引力。图像与图形设计不但要注重思想与功能，还要追求视觉上的和谐与美感。只有色彩搭配、形状处理、构图布局等方面都符合审美原则，设计作品才能具有艺术性（见图 2-26）。

图 2-26　符合图像与图形设计原则的作品

三、图像与图形的创意形式

图像与图形的创意形式是平面设计师创新思维图形化的过程，这种形式是多方面且复杂多变的，主要有以下十三种形式。

（一）联想

联想是图像与图形创意的基本形式之一。在平面设计中，联想是由一个概念触发，进而牵扯出其他相关概念的心理过程，能够为创造提供持续的动力。平面设计师通过不同的手段，将客观、实体关联起来，构建起联系的桥梁，并在看似毫不相干的事物之间揭示出潜在的相关性，将抽象的概念转化为具体的视觉形象来表情达意。一般来说，联想包括形象联想、概念联想、对比联想和因果联想等。

（1）形象联想：一种对自然形态的视觉形象进行延伸和拓展的思维过程。

（2）概念联想：涉及使用逻辑工具对客观事物进行抽象化和逻辑推理。

（3）对比联想：在性质或特征截然相反的对立事物之间建立联想。

（4）因果联想：基于事物间逻辑上的因果关系而产生。

图像与图形的联想既可能是因为联想对象的形似，也可能是因为意联，这种联想是平面设计中图像与图形创意的关键（见图 2-27）。

图 2-27　采用联想创意形式设计的作品

（二）想象

想象是图像与图形创意的源泉和动力，它相较于联想而言是一种更为复杂的创意形式。想象是从现有事物出发，构思出另一个非现实存在的事物的思考过程，同时也是对既有的感知素材进行重塑和转化，形成新的视觉形象的心理活动。一般来说，平面设计中的想象主要包括再造想象和创造想象两种基本形式。

（1）再造想象：个体在心中重新构建或再现过去经历过的对象或情境的心理过程。

（2）创造想象：个体在心中创造全新形象或概念的心理过程，这些形象或概念不是直接来源于个体的直接经验。

（三）象征

象征是指用可视的图像与图形来代表或阐释复杂抽象的事物或概念，进而揭示更深层次意义的一种创意形式。这种创意形式不对含义进行直接表现，而是将其艺术化，十分精确、有力且发人深省，是图像与图形创意的常用手法之一（见图 2-28）。

图 2-28　采用象征创意形式设计的作品

（四）比喻

比喻是借喻体的图像与图形的展示来将抽象概念转化为具象符号，并说明本体内容含义的一种创意形式，一般有明喻、暗喻、借喻等手法。在图像与图形的创意中，运用比喻手法能够达到深入浅出的表现效果，使形象更具创新性、寓意更加丰富、意境更加深远。

（五）拟人

拟人是一种创意形式，它通过赋予非人类对象以人的特质和行为，使其具有人格化的特征，并由此赋予新的意义。采用拟人化手法设计的形象，往往带有一种亲近感，显得生动活泼，因此易于获得大多数群体的喜爱，特别是能够激发儿童的兴趣（见图 2-29）。

（六）夸张与变形

夸张是以一种反常规、夸大的手段来展现事物，用以表达强烈思想感情或凸显事物本质特征的创意形式。需要注意的是，夸张不可以改变对象的基本形状和固有特征。

变形是在夸张的基础上，有意识地对事物加以改变，使其基本形状和固有特征偏离常规标准的创意形式，是主题表达和创新思维共同作用下的产物，与夸张是相互关联、相互依赖的。

这两种创意手法不仅能强化平面设计师想要传达的信息，而且能激发受众丰富的想象，给其留下深刻的印象（见图 2-30）。

图 2-29 采用拟人创意形式设计的作品

图 2-30 采用夸张创意形式设计的作品

（七）变异

在图形与图形设计中，变异涉及对局部元素进行自由改变，这种改变与整体结构的规律性形成鲜明对比，能够创造出引人注目的艺术效果。变异一般分为渐变和突变两种形式。

（1）渐变：一种形象逐步过渡到另一种形象的过程，其间伴随着质的转变。

（2）突变：对传统视觉形象的局部进行突然改变，目的是打破常规或引入局部的异常，从而在意义上实现延伸或转折。

（八）重复

在图像与图形设计中，重复是指将相同或相似的视觉元素以连续且有规律的方式排列在画面中，从而营造出有序、整洁且具有节奏感的视觉效果的创意形式。重复手法的核心特征在于其无限循环的特性，这不仅能够加强设计主题的明确性，还能提升视觉上的吸引力（见图 2-31）。

图 2-31 采用重复创意形式设计的作品

（九）破坏形、替换形、组合形

在图像与图形设计中，对形的破坏、替换和组合能够打破常规、重组元素，给形象赋予新的意义和趣味。

（1）破坏形：通过破坏性的手法，形象能够呈现出独特的残缺之美，这种不完整的形态挑战了常规视觉心理，为熟悉的原有形赋予了崭新的强烈视觉冲击。

（2）替换形：为了满足设计需求，可以对已有的形象进行部分保留和部分替换，这种重构类似于形的重复，但又带来了新的变化。这种手法将人们普遍认同的形进行局部改造，给人既熟悉又新颖的视觉体验，让人感觉亲切又引人注目（见图 2-32）。

图 2-32　采用替换形创意形式设计的作品

（3）组合形：一个完整的组合形由若干形组成，这种多个形的组合必须精心设计，确保每个形在结构上紧密相连，即便形式上有所不同，也能构成一个和谐的整体，展现出严谨而富有创意的视觉语言。

（十）图形同构

图形同构是指平面设计师利用事物之间的相似性或内在联系，通过图像与图形的组合，创造出富有深度和情感的作品的创意形式。这些进行图形重构的事物相距越遥远，差异越大，这种同构的效果就越神奇，越具有视觉冲击力。这种创意形式能够更深刻地揭示事物之间的本质与联系，使形象更具哲理性，并激发人们强烈的情感共鸣。

（十一）矛盾空间

矛盾空间是一种通过在视觉上创造出看似不可能存在的空间来打破传统的三维空间观念和透视规律，从而产生一种超现实视觉效果的创意形式。这种创意手法通常涉及对空间、形状和角度的巧妙处理，一般采用共用线、共用形等方法，使空间关系变得复杂和扭曲，给人一种视觉上的错觉和迷惑。矛盾空间的出现往往能够吸引人们的注意力，激发他们的好奇心和想象力，从而增强设计的吸引力和艺术性。

（十二）蒙太奇

在图像与图形设计中，蒙太奇是一种突破客观现实和时空限制，把不同的时间、地点，不同事件中的人、物、事以主题和创意为导向进行创造性剪辑和组合的创意形式。这种手法将多个看似不相关的元素并置，激发受众的联想和想象，使其对作品产生更深的理解和感受。这种创意形式能够打破常规，创造出新颖和独特的视觉效果，使设计作品具有更高的艺术性和吸引力。

（十三）隐形构成

隐形构成是指平面设计师根据设计主题和创意需求，利用实形存在或共用线、共用形的作用，有意识地隐藏画面中形象的某些部分，使主体形象更简洁明了的创意形式。这种手法能营造出神秘的画面效果，给人以一定的想象空间，有利于信息的有效传达（见图 2-33）。

图 2-33　采用隐形构成创意形式设计的作品

四、图像与图形的构图方法

图像与图形的构图方法，是指平面设计师将分散的视觉元素根据其内在的逻辑和设计意图进行有秩序的排列组合。这一过程遵循一定的构图原则和技巧，旨在形成一个既美观又有功能性的视觉作品。通过合理的构图，平面设计师能够有效地传达信息，塑造视觉焦点，引导受众的视线流动，并创造出预期的视觉效果。

一般来说，图像与图形的构图方法有以下六种。

（一）水平与垂直构图

这种构图方法以水平或垂直线条为主导，能够创造出一种平稳而静态的画面效果。水平线给人以宽广和宁静的感觉，而垂直线则传达出庄严和崇高的氛围。这种布局常用于强调稳定性、平衡感和秩序感。

（二）倾斜构图

倾斜构图则以对角线或曲线与回转结构为主，创造出一种动感和深度。对角线可以引导受众的视线，增加画面的张力，而曲线与回转结构则赋予画面一种动态和活泼的形式。这种布局常用于表现活力、运动或变化的主题，使画面显得生动有趣（见图 2-34）。

（三）对称构图

对称构图是以中心轴线为基准，将画面分为两个对称的部分，上下或左右完全相同或成镜像对称的构图形式。这种构图形式能够呈现出力学上的平衡感，象征着高度的整齐与统一的秩序，具有静态平衡的特征（见图 2-35）。

图 2-34　倾斜构图

图 2-35　对称构图

（四）不对称构图

不对称构图是偏离中心轴线的画面形式，通过画中力的变化来组织图形在位置、大小、形状及明暗等方面的变化，具有动态平衡的特征。比起对称构图，这种构图方式更具灵活性。

（五）集中构图

集中构图的结构是向心的，画面中有一个明显占据中心地位的主体图形，能对整体布局产生显著影响。这个主体图形与周围的其他图形共同营造出主次、大小、颜色等变化，构建起画面的主题和象征意义（见图 2-36）。

图 2-36　集中构图

（六）均衡构图

均衡构图的特点是画面中的各个元素均匀分布，没有明确的视觉中心。这种构图方式类似于棋盘式的网格布局，各部分在画面中占据相等或相似的空间，营造出一种平静、平和的视觉感受。

视频讲解

第四节　版式设计

一、版式设计的含义

版式是指平面载体的版面格式，它能够让作品展现出独特的视觉风格和个性。版式设计作为一种平面设计技巧，是一种依据既定的设计目标，运用多样的编排策略和形式原则，将图片和文字等版面要素在平面媒介上进行合理安排，以实现预期的视觉传达效果的平面设计方法。这种设计手法在当代社会应用极为普遍，它不仅能高效、精确地传达信息，还兼具独到的艺术设计魅力（见图2-37）。

图 2-37　版式设计

版式设计具有以下五个主要特点。

（1）鲜明性：平面设计师必须彻底理解客户的需求，并将其作为进行版式设计的核心。在此基础上，平面设计师应细致地了解、审视、研究与主题相关的所有素材，精心挑选和恰当运用版面要素，以确保设计主题的鲜明性，从而能够更有效地进行信息传达和情感沟通。

（2）独创性：版式设计的灵魂，它要求平面设计师在遵循设计原则的基础上，发挥个人创意，创造出独一无二的设计风格。独创性的版式设计能够彰显品牌个性，提升作品的辨识度和艺术价值。

（3）装饰性：版式设计的装饰性体现在平面设计师运用联想、比喻、夸张等装饰手法对点、线、面进行拆分、排列与组合，使图片和文字等版面要素以独特的风格进行整合，从而形成更加美观的版面的过程之中。装饰性不仅能够增强版面的视觉效果，也有利于提高信息传达的效率，是版式设计的重要特点之一。

（4）趣味性：版式设计吸引观众的重要因素之一，展现出了版式设计的形式美。平面设计师运用比喻、夸张、象征等表现手法，使版面充满趣味，降低枯燥感，引发受众共鸣，从而增强信息的传播效果。

（5）统一性：版式设计强调形式与内容的统一，即设计手法应与传达的信息内容相匹配。一个好的版面设计不仅要协调，还要确保形式服务于内容，使观者能够轻松理解信息内涵。形式与内容的统一性体现了平面设计师对作品整体把握的能力，也是衡量设计成功与否的关键标准。

二、版式设计的结构形式

版式设计的骨架在于其结构形式，它决定了版面的美学品质。即便是相同的要素，通过不同的排列组合，也能呈现出多样化的版面布局。这些布局各自拥有独特的视觉特性，适合于不同的内容表达和目标受众。

（一）常见版面结构形式

1.分割构图

分割构图是一种利用图片和文字等版面要素，将版面按照不同的比例和形状进行划分，从而在画面中创造出对比效果的结构形式。一般有左右分割、上下分割和曲线分割三种分割类型（见图2-38）。

图 2-38　分割构图

（1）左右分割：使版面要素整体呈现出一左一右布局的结构形式，属于平稳构图，能给人一种宁静、平衡、稳定的视觉感受。

（2）上下分割：将主要版面要素置于版面顶部或底部的结构形式，是一种稳重但可能稍显单调的布局。

（3）曲线分割：采用曲线的流畅特性来划分版面区域的结构形式，这种结构更具动感性，能营造出别具一格的视觉效果和审美体验。

2.倾斜构图

倾斜构图是将版面要素以倾斜的方式进行排列的结构形式，这种布局能够带来强烈的动态感，吸引观者的注意力，并呈现出一种轻松、生动的视觉印象。值得注意的是，在倾

斜构图中并非所有要素都需要倾斜排列，应根据设计主题进行恰当的编排，确保整体画面的协调性（见图 2-39）。

3. 对称构图

对称构图是一种将版面要素按照设计需要，沿对称轴线的上下或左右进行重复编排的方便、平衡、稳定、简单的结构形式。这种结构形式并不要求对称轴线两侧的要素完全相同，而是强调两侧的视觉重量相似，因为过于严格的对称可能会显得设计僵硬。因此，平面设计师可以在保持对称的基础上，灵活地对版面要素进行局部调整（见图 2-40）。

图 2-39　倾斜构图

图 2-40　对称构图

4. 均衡构图

均衡构图是综合运用图片和文字等版面要素，使版面整体呈现出均衡的视觉效果的结构形式。这种构图旨在打破过于规律性的排列，追求视觉或心理上的协调。这是一种动态的平衡状态，其关键在于实现中心的均衡感（见图 2-41）。

图 2-41　均衡构图

（二）网格版式

网格版式又称网络系统、栅栏系统，是通过网络单元格组合形成的一种有序的版面结构形式。这种结构确保了版面要素能够根据设计意图有序且灵活地排列，从而营造出设计的层次性、比例感和一致感。构成网格的基础是垂直与水平的线段，这些线段在版面中通常是隐性的，其复杂程度需要根据设计内容的信息量来决定。

图 2-42　网格版式

网格只要被设定完毕，那么几乎所有版面要素都应遵循其指引进行排列，某些区域可以留白，但各版面要素通常不会逾越既定的边界。然而，这并不意味着整个版面中的所有要素都需要严格遵守网格的限制。在保持版面整体和谐的前提下，可以适当允许小部分要素跨越或打破网格的局部规则，以此增添画面的活力和生动性（见图 2-42）。

三、版式设计的视觉流程

人们观察事物时往往遵循特定的视线移动模式，这被称为视觉流程。在版式设计中，视觉流程即人们的视线在画面空间里发生作用的过程。为了有效地传达信息并给受众留下强烈的视觉印象，平面设计师必须精心安排版面元素，有策略地进行布局，引导受众的视觉流程。一般来说，视觉流程可以从种类上划分为位置关系、形象关系、重心诱导、散点式和导向式五种。

（一）位置关系流程

位置关系流程适用于追求简洁感的设计风格，它是编排设计中的基本技巧，以其清晰和条理性著称。该流程在视觉浏览路径上强调顺序性，如遵循上下、左右或对角线的顺序，通常利用人的自然视线习惯来组织画面，引导视线按顺序向特定方向移动。为了增强视觉印象，可以在画面分隔时通过整体与细节单元的层次划分来增强对比感，或是运用曲线、复合骨格来增添画面的动感与活力（见图 2-43）。

图 2-43　位置关系流程

（二）形象关系流程

形象关系流程能够通过形象的吸引力来区分主次顺序。在版面要素的布局上，形象关系流程主要通过点与面的对比关系来突出视觉主体。其中，点通常位于版面表层的视觉焦点，处于前景；而面则通常在版面中作为背景，占据底层的位置。一般来说，这种形象关系流程能够通过形式手段强化视觉主体，实现更有效的信息传达，加深受众对主题的印象（见图 2-44）。

图 2-44　形象关系流程

（三）重心诱导流程

重心诱导流程适用于信息传达主次不明确的主题。在版式设计中，平面设计师需要通过版面元素的特殊编排，将受众的视线起始点安排于版面的重心位置，以便更清晰地传达信息、表达主题。这种流程的核心在于在版面中设置一个与原来的重心点在方向上相反的形态，形成一种对比的关系，为画面带来足够的视觉张力（见图 2-45）。

图 2-45　重心诱导流程

（四）散点式流程

散点式流程适用于需要同时展示多种版面要素的设计，是一种反复式的视觉流程，能够营造出丰富而充实的品牌印象，对受众产生巨大的吸引力。一般来说，运用散点式视觉

流程最有效的方法是采用 A、B、C、D 或 1、2、3、4 的并置方式，通过自然、均衡的点分布来形成平面化的视觉效果（见图 2-46）。

图 2-46　散点式流程

（五）导向式流程

导向式流程是视线随着或隐藏或明显的骨格线进行移动的视觉流程。从视线移动方向上看，这种视觉流程可以分为顺向引导和逆向引导两种。从版面要素的关系上来看，它也可以分为两种：一是以连接的形态引导；二是以分离但相互呼应的形态引导。这种视觉流程形式更为灵活，能够使信息传达更清晰、更有效（见图 2-47）。

图 2-47　导向式流程

四、版面要素的编辑与整合

版面要素是构建版式的基础，涵盖了图像、文字等众多元素。它们共同作用于版面，通过巧妙的排列组合，不仅能表情达意，还能塑造视觉风格，使信息传达既高效又富有美感。

（一）图片

图片具有强烈的视觉冲击力，在版式设计中占据着重要的地位，能够让信息表达更为直观、易懂。在进行版式设计时，需要根据既定的主题对图片进行选择、分类、裁切、排列、组合等，以此引导信息的表达，并提升版面的美观性和艺术性。

1. 图片的选择与分类

在版式设计中，图片的选择与分类是首要步骤。平面设计师需要依据版面的核心内容及整体的风格定位来挑选合适的图片，并根据设计目标对其进行分类。一般来说，图片可以从内容、功能、色调、构图等角度进行分类（见图2-48）。

（a）　　　　　　　　　　（b）　　　　　　　　　　（c）

图 2-48　按"树上红果"进行分类的图片

2. 图片的裁切

在版式设计中，依据主题、功能或审美需要，对图片进行裁切是处理图片的关键环节之一。这一过程可以调整图片的尺寸、比例、氛围和主题等要素，从而优化视觉效果，丰富版面层次，实现更高效的信息传达效果和更艺术的审美表现效果。在进行图片裁切之前，平面设计师必须清晰了解裁切的目标、意义和技巧，以确保对图片的裁切恰当。需要注意的是，裁切可能会改变图片的原有含义，因此平面设计师在操作时需谨慎，以防裁切后的图片出现与设计意图不符的歧义。

3. 图片的处理

在平面设计中，平面设计师经常处理的图片资源主要来自专业的摄影作品。这些图片在形式上通常是固定不变的，有时仅部分内容符合版面需求。因此，这就要求平面设计师在对图片进行简单裁切之外，还需运用一些特定技巧来处理图片，使它们能够更好地适应版面主题的需要。一般来说，图片的处理方法有出血、褪底、角版与合成。

（1）出血：一种将图片扩展、铺满整个版面的处理方法。采用这种方式处理图片，可以有效地增强图片的视觉冲击力，赋予版面一种扩张的动感，引起受众注意，从而更有效地传达主题（见图2-49）。

（2）褪底：一种通过移除图片的背景，使图片中的特定物体独立展现出来，让图片变得更加灵活生动，给人清晰简洁印象的处理方法。这种方法有助于减少背景对主体的干扰，使主体特点展现得更为直观，使想要传达的主题更加一目了然（见图2-50）。

（3）角版：使用直线方框对图片进行分割，让图片四角呈现直角形态的处理方法。角版是最简单、最常规的一种图片处理技巧，能营造出平静、规范的版面氛围，使图片与其他设计元素达到统一，呈现出和谐、平衡的艺术美感（见图2-51）。

（4）合成：通过大小、虚实、明暗等多方面的视觉处理，调整多张图片中的元素，并将其合成一种最符合设计主题的图片的处理方法。这种处理方式融合了设计者的创意，不仅能使主题表现得更充分，还能创造出超现实的艺术效果，增强视觉冲击力（见图2-52）。

图 2-49　出血图片

图 2-50　褪底图片

图 2-51　角版图片

图 2-52　合成图片

4. 图片的编排

图片在版式设计中十分重要，它不仅可以增强版面的视觉魅力，还发挥着帮助理解主题的关键作用。所以，平面设计师在进行版式设计时，应当精通一系列图片编排的基本法则，这些法则将指导他们如何巧妙地整合和展示图片，以提升整体的视觉效果和信息传达效率。掌握这些编排技巧，对于创造出既有吸引力又能有效沟通的设计作品至关重要。一般来说，图片的编排基本法则包括以下四点。

（1）统一处理图片的大小：当版面上的图片都属于同一层级时，就可以把这些图片的尺寸与规格按照相同的标准进行统一处理。这种处理方法是最为常见的，有助于打造整齐、一致的版面效果，确保版面在视觉上的和谐与美观。

（2）对不规则图片进行单边对齐排列：当需要用不同大小的图片来表达主次关系，明确主题信息时，就需要采取固定的单边对齐方式来组织版面。这种方法有助于维持版面的秩序，避免杂乱无章。

（3）按照图片类型规划布局：当版面中的图片功能各异时，平面设计师就需要在将图片单边对齐排列的基础上，通过对设计意图的深入分析，分门别类地对图片位置进行进一步的编排，以增强信息的传达效果。

（4）组合编排图片：将整个版面中的所有图片视为一个整体进行编排，使版面形成一个有凝聚力的独立视觉单元。平面设计师可以将这些图片无差别地设置成相同大小再组合在一起，也可以自由地调整大小后再组合在一起，以创造出丰富的视觉层次。

（二）文字

文字是平面设计的三大视觉要素之一，是人类思想与活动的一个载体，凝聚着从古至今人类的情感与智慧。作为一种传达情感和信息的视觉符号，它是构成版面的主要要素，在版面设计中发挥着重要的作用（见图 2-53）。

平面设计
Graphic Design

图 2-53　文字

1. 文字的选择

（1）字体。字体作为文字的视觉表现形式，以其多样的形状和笔画姿态对版式设计的风格起着重要的影响。在汉字设计中，宋体、仿宋体、楷体和黑体是最为常见的四种基本字体。除了这些基本字体，目前市面上还有众多由字体处理软件创建的丰富印刷字体供人们选用。不同的字体风格能够传达不同的情感和氛围。因此，在版式设计中，平面设计师务必根据主题、内容和受众来精心挑选字体，以便准确传达出设计意图，确保版面风格的和谐统一。

（2）字号。字号是指文字的大小，它在视觉上表现为文字的体量感。在印刷行业中，字号有着一套标准的尺寸体系。平面设计师在排版前必须熟悉这些标准，以避免排版过程中出现错误。字号主要包括号数制、点数制和级数制。在实际版式设计的文字处理中，点数制与号数制经常同时使用，相互补充，它们之间存在着一定的换算关系。

（3）字距、行距、段距。在版面中，字距是指文字之间的间隔，行距是指行与行之间的空间，段距是指段落与段落之间的距离，它们是影响文本可读性的关键因素。其中，字距是文字编排的基础，直接影响着文本的易读性；行距需要根据字距和字号来合理选择，以确保文本的流畅性和视觉舒适度；段距是依据行距进一步设计的，可以用来区分不同的文本段落。适当的字距、行距和段距对于版面的整体效果至关重要。如果距离设置不当，就可能会导致版面文字过于拥挤或过于分散，导致表意不清，影响受众的视觉体验，作品也就丧失了价值。因此，平面设计师需要精心调整这些距离，以实现版面的平衡和谐，从而提升作品的质量。

2. 文字的编排

在版式设计中，为了确保最终呈现的文字视觉效果具备醒目、愉悦、协调、创新的特点，深入掌握其编排的准则是必不可少的。根据排列要求的不同，文字的编排准则可总结为三个部分：首先，文字的内容需与版面的主题保持一致；其次，段落的布局需保障文本的易读性；最后，整体的版面设计在审美上呈现和谐的效果（见图 2-54）。

（1）准确：在版式设计中，编排的准确不仅体现在文字信息需与主题内容相符合，还体现在整体的布局风格要与设计对象的特征相契合。只有当文字的含义与其展示形式都满足版面主题的要求时，才能确保信息传达的准确无误。

（2）易读：通过有效的排列手段，让受众在观看作品时感受到流畅与舒适。在实际的编排操作中，平面设计师务必确保版面中的文字字体清晰、排列有序、位置适当。

图 2-54　准确、易读、美观的文字编排

（3）美观：在版式设计中，应确保文字编排在视觉上的审美性。平面设计师可以将事物的美感反映在字体上来吸引受众，使其对版面产生兴趣。一般来说，为了提升编排的美观度，平面设计师常在字体设计中融入艺术元素，从结构上增强其视觉魅力，以提升整个作品的吸引力。

（三）图文结合

图片与文字作为版式设计的两个基本要素，存在着密不可分的联系。在实际操作中，将二者混合进行编排是一种十分普遍的做法。在版面中，文字传达信息直接而明确，而图像则起到辅助和强化信息的作用，二者共同为作品增添视觉魅力。这种图文并茂的方式不仅能够增强画面的感染力，还能够体现平面设计师的创意与想象力。因此，巧妙地融合图片与文字是版式设计中的关键技能之一。

1. 图片与文字并置布局

将图片与文本并列放置是一种普遍且直接的版面编排策略。在这种布局中，图片与文本相邻排列，清晰地展示了它们之间的关联。受众在接收画面时，能迅速地理解由图片和文字共同传达的信息。其中，图片负责创意展现，而文字则是对图片内容及作品主题的进一步阐述。这种编排方式有效地结合了图片和文本各自的优势，提升了版面的整体效果（见图 2-55）。

图 2-55　图片与文字并置布局

2. 图片与文字横置布局

横置布局是指将图片或文字旋转90°，形成垂直阅读的版面效果，一般可以分为图片横置、文字横置及图文横置三种方式。这种版面编排策略打破常规，具有较强的视觉冲击力，能够显著提升受众对版面内容的关注度，激发其好奇心，给其留下更深刻的印象（见图2-56）。

3. 图片中嵌入文字

图片中嵌入文字是一种常用的版面设计方法，其主要目的是对图片进行解释或强调关键信息。在使用这个方法时，平面设计师应注意避免将文字放置在图片的重要视觉元素上，以免遮盖图片的要点，导致表意不清或影响审美观感。另外，还要选择合适的字体和颜色，确保文字的清晰可辨（见图2-57）。

4. 文字图形化

文字图形化是将文字以图形的形式融入版面设计中的编排方法。这种设计手法在版面设计中具有十分重要的地位。平面设计师可以运用重叠、放射、变形等方法，对文字赋予独特的变化，使其在视觉上产生特殊效果，使作品更生动、有趣，从而提升作品对受众的吸引力（见图2-58）。

图2-56　文字横置　　　图2-57　图片中嵌入文字　　　图2-58　文字图形化

作业

（1）请结合所学知识，寻找一个抽象的基本形，并结合平面构成的基本法则和形式进行八种不同方式的群化构形。

（2）选择一个你喜欢的主题，以图文结合的版式设计方法，设计一组杂志版面（4幅）。

要求：包含至少8张符合主题的图片，并为图片添加说明性文字，需要体现出对图片、文字和色彩的综合运用。尺寸为A3图幅，横版，分辨率为300dpi。

本章习题

第三章 卡证/名片设计与制作

PPT 讲解

视频讲解

第一节 知识储备

一、了解卡证/名片设计

在专业平面设计的领域内，卡证/名片发挥着至关重要的作用。它们作为人际交往的基本媒介，在商务互动和私人社交场合中被普遍应用。这些小巧的卡片不仅是个人或企业身份的象征，也是传达形象和信息的有效载体。鉴于其有限的幅面，平面设计师在创作过程中必须遵循简洁有力的设计原则，精准地传达核心信息。同时，平面设计师需要运用独到的审美观念和精湛的布局技巧，确保卡证/名片既具辨识度又能高效传播，从而促进用户进一步达成商业合作或社交互动（见图3-1）。

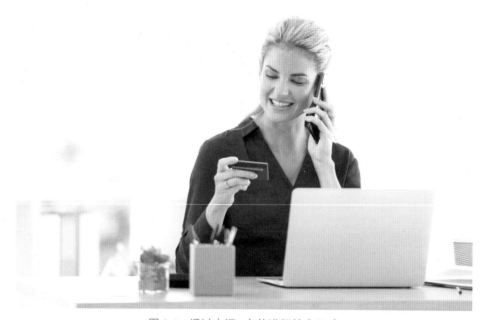

图 3-1 通过卡证/名片进行社交互动

二、卡证／名片的常用工艺

为了使卡证／名片的效果更独特，视觉感受更美观，在进行设计时，平面设计师通常会设计一些独特的印刷工艺，以便提升设计的专业性和艺术性，从而使作品在众多名片中脱颖而出，为用户留下深刻的印象。这些印刷工艺的运用，不仅能够增强名片的外观质感，还能够体现平面设计师的创意和对细节的把控能力。以下是卡证／名片设计中常用的印刷工艺。

（一）上光

上光工艺是通过在卡证／名片的表面涂覆一层光油，以创造出光滑亮丽的效果的印刷工艺。这种工艺可以增强色彩的饱和度和亮度，使卡证／名片更显精致。上光可以分为全面上光和局部上光。其中，局部上光能够突出设计中的特定元素，如品牌标志或重要信息，使名片在光线下呈现出不同的光泽效果，提升卡证／名片整体的视觉冲击力（见图 3-2）。

（二）模切

模切工艺是利用模具将卡证／名片切割成各种形状，如圆形、椭圆形，甚至不规则形状的印刷工艺。这种工艺打破了传统卡证／名片四边直角的限制，不仅增加了卡证／名片的趣味性，还能够体现个人或品牌的个性特征。通过精心设计的模切形状，卡证／名片可以瞬间吸引人们的目光，成为交流中的亮点（见图 3-3）。

图 3-2　卡证／名片的上光工艺

图 3-3　卡证／名片的模切工艺

（三）压纹

压纹工艺通过特殊的压印技术在卡证／名片表面形成凹凸不平的纹理或图案，增加卡证／名片的手感和视觉层次。这种工艺适用于创造细腻的背景图案或增强特定区域的质感，使卡证／名片在触感和视觉上都具有独特的体验，体现了平面设计师对细节的精细打磨（见图 3-4）。

（四）打孔

打孔工艺是指在卡证／名片上创造一个或一系列孔洞的印刷工艺，这些孔洞可以用于挂绳、与其他卡片连接或单纯作为一种残缺美的艺术设计存在于卡证／名片之上，以增加

卡证 / 名片的创意性和独特性。通过巧妙地安排孔的位置和形状，平面设计师可以创造出意想不到的视觉效果。需要注意的是，这种孔洞并不局限于圆形，任意形状的孔洞都属于打孔工艺（见图 3-5）。

图 3-4　卡证 / 名片的压纹工艺

图 3-5　卡证 / 名片的打孔工艺

（五）烫金（银）

烫金（银）工艺通过高温高压将金色或银色的箔纸烫印到名片表面，使其形成金光闪闪或银光熠熠的效果。这种工艺常用于品牌标志、文字或装饰图案上，能够显著提升卡证 / 名片的豪华感和个人或企业的专业形象。烫金（银）工艺的运用，不仅使卡证 / 名片在视觉上更加吸引人，也体现了平面设计师对高端质感的追求（见图 3-6）。

图 3-6　卡证 / 名片的烫金工艺

三、卡证 / 名片设计的主要特点

在卡证 / 名片设计的众多特点中，以下三个最为关键，它们共同构成了这一设计领域的专业核心。

（一）信息精炼性

卡证 / 名片最重要的内容就是其中的文字信息，这些文字能够使人精确了解个人或企业的相关信息。因此，在卡证 / 名片有限的空间内，平面设计师必须具备高超的信息提炼能力，精确把控文字、图案、色彩等设计元素，确保卡证 / 名片上的每一个细节都服务于信息的快速传达和记忆。

（二）视觉识别性

视觉识别性是一张优秀的卡证 / 名片能给人留下深刻印象的关键所在。平面设计师需要通过独特的视觉语言，如个性化的字体选择、色彩搭配和构图方式等，创造出易于识别、创意新颖且具有高辨识度的卡证 / 名片。

（三）交互体验性

卡证 / 名片的交互体验性体现在其物理特性和使用过程中。平面设计师在设计卡证 / 名片时，需要考虑其尺寸、形状、材质和手感等，以及如何在交换卡证 / 名片时给对方留下良好的第一印象。这种良好的交互体验能够增强卡证 / 名片的功能性，以及和用户的情感联系（见图 3-7）。

图 3-7 卡证 / 名片

这些特点不仅要求平面设计师具备扎实的理论基础和丰富的实践经验，还要求他们能够不断创新，以适应不断变化的市场需求和技术发展。通过对这些特点的深入理解和巧妙运用，平面设计师能够创作出既美观又实用的卡证 / 名片设计作品。

四、卡证 / 名片设计的基本流程

设计一张优秀的卡证 / 名片，平面设计师需要进行以下基本流程。

（一）需求分析

在设计卡证 / 名片的初始阶段，首要任务是进行详细的需求分析。这包括明确卡证 / 名片的设计目的，如它是用于商务交流、个人品牌推广还是特定活动等。同时，需要深入了解卡证 / 名片持有者的身份、职业、业务范畴等。此外，还需要确立卡证 / 名片的设计主题，确保卡证 / 名片能够精确传达个人或企业的信息。

（二）素材收集

根据确定的设计主题，收集相关的素材，包括字体、图片、色彩等。在素材收集时，不仅需要注重素材的品质和风格，还要确保使用的素材符合版权规定。

（三）草图绘制

在素材准备就绪后，开始草图绘制。这一步骤有助于快速规划卡证／名片的基本布局，确定文字、标志、图案等元素的位置，以及卡证／名片的整体风格和视觉层次等。草图绘制是将创意具体化的关键步骤，为后续的数字化制作打下基础（见图3-8）。

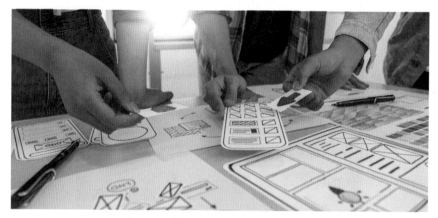

图 3-8　卡证／名片设计的草图绘制

（四）软件制作

利用专业的设计软件，如 Adobe Photoshop、Adobe Illustrator 或 Adobe InDesign 等，将草图转化为数字化的卡证／名片。这一过程涉及精确的文字排版、图形处理、色彩搭配和版式布局等，要求平面设计师具备精湛的技术和良好的审美。

（五）修改完善

在初步完成设计后，平面设计师应邀请同事或用户进行评审，收集反馈意见，根据这些反馈，再对卡证／名片进行相应的调整和完善，确保最终设计能够满足所有的预期要求。

（六）输出打印

卡证／名片设计的最后一步是将最终确认的设计文件输出为适合印刷的格式，并进行打印。在这一阶段，平面设计师需要考虑印刷工艺的选择、纸张材质的适用性，以及色彩的精准还原等因素，确保打印出的卡证／名片与设计稿高度一致，达到理想的传播效果。

第二节　任务：名片设计

一、任务目标

本任务旨在为"设计天地科技有限公司"的杨总经理定制一张个人名片。名片设计需采用稳重的色彩搭配和质感版式，以便向客户传达专业与值得信赖的视觉信号。

二、任务分析

名片是个人提供交互信息的关键载体，也是展现其社会属性的精致窗口。随着时代的进步，名片的形式和种类变得多样化。在用途上，它们可以分为三类：一是商业名片，供公司或企业员工在商务活动中使用；二是公共名片，适用于政府机关或社会组织进行对外交流；三是个人名片，用于个人推广和社交网络的扩展。在制作材质和工艺上，名片可分为几种：一种是数码名片，通常使用纸张作为基底，通过计算机和激光打印机进行打印；另一种是胶印名片，同样以纸张为基底，但采用名片胶印机进行印刷；此外，还有特种名片，它们采用金属、塑料等非传统材料，并通过丝网印刷技术制作。在色彩呈现上，名片可分为单色、双色、多色及全彩几种不同的类型。

根据任务目标可知，本任务需要制作的名片是一张商业名片。在商务交流场景下，名片发挥着至关重要的作用，它通常需要明确展示出企业的标识、全称、地址，以及个人的名字、职位和联系方式等关键信息。对于一些知名企业而言，它们可能会根据自身的品牌形象，定制一套统一的名片设计方案。

在设计本名片的过程中，平面设计师需要遵循以下步骤。

第一步，深入挖掘客户的个性化需求，以确定名片所需的印刷技术和信息内容。本名片属于一张商业名片，需要在设计中体现出企业和客户的关键信息。

第二步，结合客户的职业背景和名片上的信息，选择一个合适的名片设计风格。"设计天地科技有限公司"杨总经理的个人名片需要体现出该企业专业的品牌形象和杨总经理稳重的个人风格。因此，本名片整体应该选择一种大气的设计风格。

第三步，巧妙地融合图形与文字，精心安排布局，并注重色彩的和谐搭配，目的是在小巧的名片上有效地传达信息，确保接收者能够迅速且深刻地记住这些信息，从而充分发挥名片在商务交流中的功能。根据本名片大气的设计风格，可以考虑使用黑、深蓝的色彩搭配和简约的版式布局来进行设计。

三、操作步骤

步骤1：启动Adobe Illustrator CC 2024软件，新建空白文档，设置名称为"名片正面"，设置"画板"为1，"宽度"为90mm，"高度"为54mm，"出血"为3mm，颜色模式为"CMYK模式"，光栅效果为"高（300ppi）"，单击"创建"按钮（见图3-9）。

步骤2：使用"矩形工具"▣在页面中沿出血线绘制一个矩形，设置"填色"为"C:82，M:80，Y:76，K:61"，"描边"为无（见图3-10）。

步骤3：使用"椭圆工具"◉在画布中间绘制一个"宽度"为20mm、"高度"为20mm的圆形，设置"填色"为"C:95，M:60，Y:5，K:0"，"描边"为无（见图3-11）。

步骤4：使用"椭圆工具"◉在画布中间绘制一个"宽度"为15mm、"高度"为15mm的圆形，设置"填色"为"C:82，M:80，Y:76，K:61"，"描边"为无（见图3-12）。

步骤5：同时选中步骤3和步骤4绘制的两个圆形，执行菜单"窗口"→"对齐"命令，打开"对齐"面板，分别单击"水平居中对齐"和"垂直居中对齐"，将两个圆形对齐。然后打开"路径查找器"面板，单击"减去顶层"，从而得到所需要的圆环图形（见图3-13）。

图 3-9　步骤 1

图 3-10　步骤 2

图 3-11　步骤 3

图 3-12　步骤 4

图 3-13　步骤 5

步骤 6：使用"选择工具" 选中步骤 5 生成的圆环图形，按住 Alt 键向右拖动该图形（见图 3-14）。

步骤 7：使用"椭圆工具" 绘制两个"宽度"为 6mm、"高度"为 6mm 的圆形，设置"填色"为白色，"描边"为无，并按自己的喜好将其移动到合适的位置（见图 3-15）。

图 3-14　步骤 6

图 3-15　步骤 7

步骤8：选中步骤6生成的圆环和步骤7绘制的两个圆形，执行菜单"窗口"→"对齐"命令，打开"路径查找器"面板，单击"减去顶层"，得到所需要的图形，并调整其到合适的位置（见图3-16）。

步骤9：选中圆环和步骤8绘制的图形，按快捷键Ctrl+G，将图形编组，并调整到合适的位置，同时，设置其"不透明度"为5%（见图3-17）。

图3-16　步骤8　　　　　　　　　　图3-17　步骤9

步骤10：复制步骤9编组的图形，设置其"不透明度"为100%，并调整到合适的位置（见图3-18）。

步骤11：选中步骤10设置的图形，按照自己的喜好调整大小，执行菜单"效果"→"风格化"→"投影"命令，打开"投影"对话框，设置"模式"为"正片叠底"，"不透明度"为50%，"X位移"为0.2mm，"Y位移"为0.3mm，"模糊"为0.1mm，"颜色"为黑色（见图3-19）。

图3-18　步骤10　　　　　　　　　图3-19　步骤11

步骤12：使用"文字工具" T 在图形下方输入文字"设计天地"，设置"填色"为"C:95，M:60，Y:5，K:0"，"描边"为无，然后按自己的喜好设置字体、字号等，并进行位置上的调整，使其美观、大方（见图3-20）。

步骤13：选中步骤12的文字，执行菜单"效果"→"风格化"→"投影"命令，打开"投影"对话框，设置"模式"为"正片叠底"，"不透明度"为50%，"X位移"为0.15mm，"Y位移"为0.3mm，"模糊"为0mm，"颜色"为黑色（见图3-21）。

图3-20　步骤12　　　　　　　　　图3-21　步骤13

步骤 14：使用"矩形工具" 在图形右侧绘制一个"宽度"为 0.3mm、"高度"为 20mm 的矩形，设置"填色"为"C:95，M:60，Y:5，K:0"，"描边"为无（见图 3-22）。

步骤 15：使用"文字工具" 在画面下方输入相应的文字描述，按自己的喜好设置字体、颜色及字号等，并进行位置上的调整，使其美观、大方（见图 3-23）。

步骤 16：执行菜单"文件"→"存储为"命令，打开"存储为"对话框，选择合适的路径和文件夹，并保存。

至此，该名片的正面就制作完毕了（见图 3-24）。接下来，将继续制作该名片的背面。

图 3-22　步骤 14

图 3-23　步骤 15

图 3-24　名片正面成图

步骤 17：新建空白文档，设置名称为"名片背面"，设置"画板"为 1，"宽度"为 90mm，"高度"为 54mm，"出血"为 3mm，颜色模式为"CMYK 模式"，光栅效果为"高（300ppi）"，单击"创建"按钮（见图 3-25）。

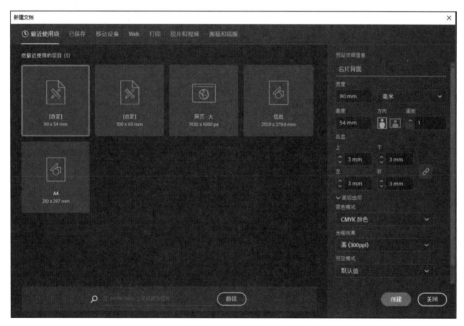

图 3-25　步骤 17

步骤 18：使用"矩形工具" 在页面中沿出血线绘制一个矩形，设置"填色"为"C:82，M:80，Y:76，K:61"，"描边"为无（见图 3-26）。

步骤 19：使用"矩形工具" 在图形右侧绘制一个"宽度"为 30mm、"高度"为 0.5mm 的矩形，设置"填色"为"C:95，M:60，Y:5，K:0"，"描边"为无，并调整至合适的位置（见图 3-27）。

图 3-26　步骤 18

图 3-27　步骤 19

步骤 20：选中步骤 19 绘制的矩形，执行菜单"效果"→"模糊"→"径向模糊"命令，设置"数量"为 10，"模糊方法"为"旋转"（见图 3-28）。

步骤 21：复制步骤 20 设置的矩形，并调整至合适的位置（见图 3-29）。

图 3-28　步骤 20

图 3-29　步骤 21

步骤 22：复制"名片正面"的图形标志和文字"设计天地"，并调整至合适的位置（见图 3-30）。

步骤 23：执行菜单"文件"→"存储为"命令，打开"存储为"对话框，选择合适的路径和文件夹，并保存。

至此，该名片的背面就制作完毕了（见图 3-31）。与之前制作的名片正面组合起来，一张使用 Adobe Illustrator CC 2024 制作的名片就彻底完成了。

图 3-30　步骤 22

图 3-31　名片背面成图

第三节　任务：VIP 卡片设计

一、任务目标

本任务需要设计制作一张"好健康医疗机构"的 VIP 贵宾卡，要求色彩明亮、版式简洁，以便给客户留下专业、稳重的视觉印象。

二、任务分析

VIP 卡片是商家、服务提供者或组织机构发放给特定客户或成员的一种身份识别卡片，持有 VIP 卡片的人通常可以享受到比普通客户更优质、更便捷或者更优惠的服务。除此之外，VIP 卡片的设计也彰显着企业独特的品牌调性。

根据任务目标可知，本任务需要制作的 VIP 卡片是一张医疗机构的 VIP 贵宾卡，在这张 VIP 卡片中，应当体现出以下内容。

首先，作为一张 VIP 卡片，本卡片卡面中必须明显展现持卡者的身份象征。

其次，持有本 VIP 卡片的客户需要享受到专属的服务，如专业健康咨询、专属健康报告等。

再次，本 VIP 卡片中需要体现持卡者可以享有的专属优惠折扣。

最后，医疗机构的 VIP 卡片，应着重选择白色、浅蓝色的色彩搭配，并使用简洁、规范的版式设计，以便传达专业、稳重的品牌形象。

三、操作步骤

步骤 1：启动 Adobe Illustrator CC 2024 软件，新建空白文档，设置名称为"VIP 卡正面"，设置"画板"为 1，"宽度"为 100mm，"高度"为 60mm，"出血"为 3mm，颜色模式为"CMYK 模式"，光栅效果为"高（300ppi）"，单击"创建"按钮（见图 3-32）。

图 3-32　步骤 1

步骤 2：执行菜单"文件"→"置入"命令，打开"置入"对话框，选择"VIP 卡背景"图片，沿出血线调整"宽度"为 106mm，"高度"为 66mm（见图 3-33）。

步骤 3：使用"矩形工具"█ 在页面中绘制一个"宽度"为 95mm、"高度"为 55mm 的矩形，设置"填色"为无，"描边"为"摇摆"（见图 3-34）。

图 3-33 步骤 2
图 3-34 步骤 3

步骤 4：使用"文字工具" 在画面中间输入文字"好健康医疗机构 VIP 贵宾卡"，按自己的喜好设置字体、颜色及字号等，并进行位置上的调整，使其美观、大方（见图 3-35）。

步骤 5：使用"文字工具" 在画面右上角输入编号"NO.0000123"，按自己的喜好设置字体、颜色及字号等，并进行位置上的调整，使其美观、大方（见图 3-36）。

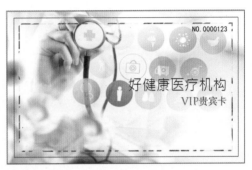

图 3-35 步骤 4
图 3-36 步骤 5

步骤 6：执行菜单"文件"→"置入"命令，打开"置入"对话框，选择 logo 图片，调整"宽度"为 20mm，"高度"为 20mm，将图片置入画面右下角（见图 3-37）。

步骤 7：选中步骤 6 置入的图片，执行菜单"效果"→"纹理"命令，选择"颗粒"（见图 3-38）。

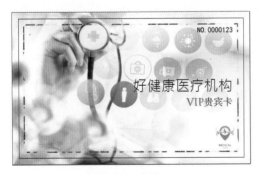

图 3-37 步骤 6
图 3-38 步骤 7

步骤 8：使用"文字工具" 在画面下方输入文字"健康至上 专业护航 优质服务 尊贵体验"，按自己的喜好设置字体、颜色及字号等，并进行位置上的调整，使其美观、大方（见图 3-39）。

步骤9：使用圆角"矩形工具" ，设置"填色"为无，"描边"为黑色，"粗细"为0.25pt，在画布左上角单击，并在弹出的"圆角矩形"对话框中，设置"宽度"为100mm，"高度"为60mm，"圆角半径"为3mm（见图3-40）。

图3-39　步骤8

图3-40　步骤9

步骤10：复制右上角的编号，并同时选中步骤9绘制的圆角矩形，将二者一起移动至画布右边，并将编号填充为黑色（见图3-41）。

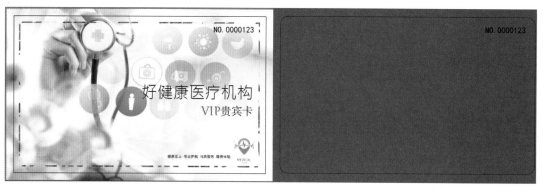

图3-41　步骤10

步骤11：执行菜单"文件"→"存储为"命令，打开"存储为"对话框，选择合适的路径和文件夹，并保存。

至此，VIP卡的正面及模切就制作完毕了（见图3-42）。接下来，将继续制作VIP卡的背面及模切。

图3-42　VIP卡正面及模切成图

步骤 12：新建空白文档，设置名称为"VIP 卡背面"，设置"画板"为 1，"宽度"为 100mm，"高度"为 60mm，"出血"为 3mm，颜色模式为"CMYK 模式"，光栅效果为"高（300ppi）"，单击"创建"按钮（见图 3-43）。

图 3-43　步骤 12

步骤 13：使用"矩形工具" 在页面中沿出血线绘制一个矩形，设置"填色"为白色，"描边"为无（见图 3-44）。

步骤 14：使用"文字工具" 在画面下方输入相应的文字描述，按自己的喜好设置字体、颜色及字号等，并进行位置上的调整，使其美观、大方（见图 3-45）。

图 3-44　步骤 13

图 3-45　步骤 14

步骤 15：使用"矩形工具" 在"持卡人签名："右侧绘制一个"宽度"为 30mm、"高度"为 5mm 的矩形，设置"填色"为"C:24，M:18，Y:17，K:0"，"描边"为无（见图 3-46）。

步骤 16：使用"圆角矩形工具" ，设置"填色"为"C:51，M:6，Y:5，K:0"，"描边"为无，"宽度"为 100mm，"高度"为 7mm，"圆角半径"为 3mm（见图 3-47）。

图 3-46　步骤 15　　　　　　　　　　　　　　图 3-47　步骤 16

步骤 17：使用"文字工具" 在画面右下角输入文字"本卡最终解释权归本机构所有"，按自己的喜好设置字体、颜色及字号等，并进行位置上的调整，使其美观、大方（见图 3-48）。

步骤 18：执行菜单"文件"→"置入"命令，打开"置入"对话框，选择 logo 图片，调整"宽度"为 20mm，"高度"为 20mm，将图片置入画面右下方（见图 3-49）。

图 3-48　步骤 17　　　　　　　　　　　　　　图 3-49　步骤 18

步骤 19：使用"圆角矩形工具" □，设置"填色"为无，"描边"为黑色，"粗细"为 0.25pt，在画布左上角单击，并在弹出的"圆角矩形"对话框中，设置"宽度"为 100mm，"高度"为 60mm，"圆角半径"为 3mm（见图 3-50）。

图 3-50　步骤 19

步骤 20：选中步骤 19 绘制的圆角矩形，将其移动至画布右边（见图 3-51）。

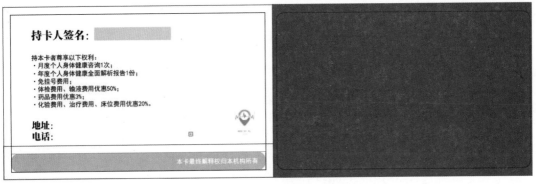

图 3-51　步骤 20

步骤 21：执行菜单"文件"→"存储为"命令，打开"存储为"对话框，选择合适的路径和文件夹，并保存。

至此，VIP 卡的背面及模切就制作完毕了（见图 3-52），与之前制作的 VIP 卡正面及模切组合起来，一张使用 Adobe Illustrator CC 2024 制作的 VIP 卡片就彻底完成了。

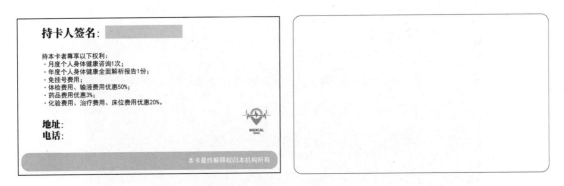

图 3-52　VIP 卡背面及模切成图

第四节　任务：博览会参展券设计

一、任务目标

本任务需要设计制作一张"2024 第 25 届艺术博览会"的参展券，要求表现出强烈的艺术气息且具有一定的纪念和收藏价值。

二、任务分析

博览会参展券作为专业展览的准入凭证，具有极强的功能性。与此同时，其设计的细节亦能映射出展览的核心主题、氛围及其内涵等。随着社会文化的蓬勃发展和各类展览活动的多样化，参展券的种类与样式也日益丰富，逐渐成为一种常见的平面设计作品。

根据任务目标可知，本任务需要制作的是一张艺术博览会的参展券。因此，在这张参展券的设计中，应体现出行业风格，并清晰地展示出展会的标识、主题、日期和地点等关键内容。除此之外，还需要对参加本次展览的一些基本注意事项做出恰当的提醒。综上所述，"2024 第 25 届艺术博览会"的参展券，应当使用华丽、稳重的配色，如深棕、棕红等，使其整体呈现出一种专业、严谨又富于艺术气息的风格。

三、操作步骤

步骤 1：启动 Adobe Illustrator CC 2024 软件，新建空白文档，设置名称为"博览会参展券正面"，设置"画板"为 1，"宽度"为 200mm，"高度"为 75mm，"出血"为 3mm，颜色模式为"CMYK 模式"，光栅效果为"高（300ppi）"，单击"创建"按钮（见图 3-53）。

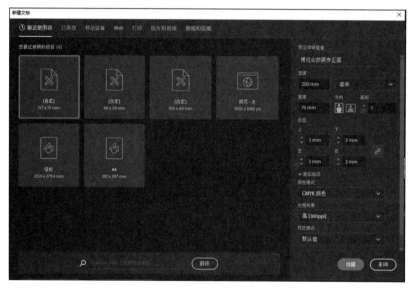

图 3-53　步骤 1

步骤 2：使用"矩形工具" 沿出血线绘制一个"宽度"为 157mm、"高度"为 81mm 的矩形，设置"填色"为白色，"描边"为黑色，并调整至合适的位置（见图 3-54）。

图 3-54　步骤 2

步骤 3：使用"矩形工具" 沿出血线绘制一个"宽度"为 46mm、"高度"为 75mm 的矩形，设置"填色"为白色，"描边"为黑色，并调整至合适的位置（见图 3-55）。

图 3-55 步骤 3

步骤 4：执行菜单"文件"→"置入"命令，打开"置入"对话框，选择"正面背景"图片，调整"宽度"为 160mm，"高度"为 81mm，并移动至画面左侧（见图 3-56）。

图 3-56 步骤 4

步骤 5：选中步骤 3 绘制的矩形，使用"取色工具" 🖊 从左面的背景图中取用合适的颜色，对矩形进行填色（见图 3-57）。

图 3-57 步骤 5

步骤 6：使用"文字工具" T 在画面左下方输入文字"2024 第 25 届艺术博览会 THE 25th ART EXPO 2024"，按自己的喜好设置字体、颜色及字号等，并进行位置上的调整，使其美观、大方（见图 3-58）。

图 3-58 步骤 6

步骤7：选中步骤6输入的文字，执行菜单"效果"→"风格化"→"投影"命令，打开"投影"对话框，设置"模式"为"正片叠底"，"不透明度"为100%，"X位移"为0.2mm，"Y位移"为0.3mm，"模糊"为0mm，"颜色"为黑色（见图3-59）。

图3-59　步骤7

步骤8：使用"文字工具"T输入文字"参展券10.08—10.18 某某市艺术展览馆"，按自己的喜好设置字体、颜色及字号等，并进行位置上的调整，使其美观、大方（见图3-60）。

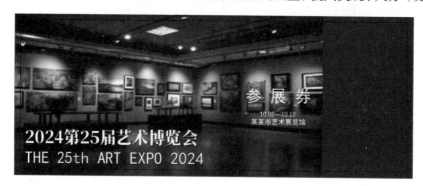

图3-60　步骤8

步骤9：执行菜单"文件"→"置入"命令，打开"置入"对话框，选择logo图片，调整"宽度"为16mm，"高度"为20mm，并移动至画面右下角（见图3-61）。

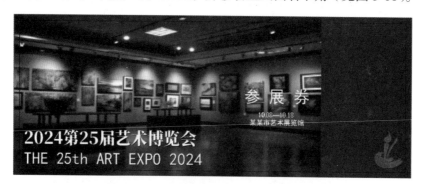

图3-61　步骤9

步骤10：使用"文字工具"T在画面右侧输入文字"副券 NO.00001"，按自己的喜好设置字体、颜色及字号等，并进行位置上的调整，使其美观、大方（见图3-62）。

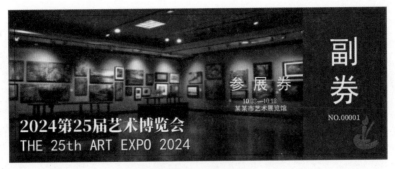

图 3-62　步骤 10

步骤 11：使用"直线段工具" 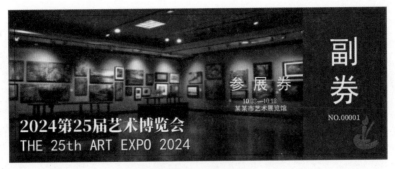绘制一条线段，设置"宽度"为 0mm，"高度"为 81mm，"角度"为 270°。执行"窗口"→"描边"命令，打开"描边"面板，勾选"虚线"复选框，选择"使虚线与边角和路径终端对齐，并调整到适合长度"，设置"粗细"为 1pt，"虚线"为 5pt，"间隙"为 5pt，然后移动至合适位置（见图 3-63）。

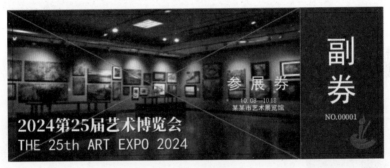

图 3-63　步骤 11

步骤 12：执行菜单"文件"→"存储为"命令，打开"存储为"对话框，勾选"使用画板"复选框，选择合适的路径和文件夹，并保存。

至此，博览会参展券的正面就制作完毕了（见图 3-64）。接下来，将继续制作博览会参展券的背面。

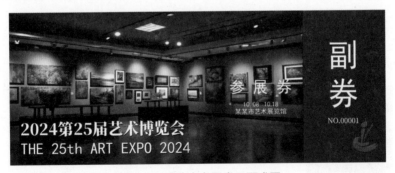

图 3-64　博览会参展券正面成图

步骤 13：新建空白文档，设置名称为"博览会参展券背面"，设置"画板"为 1，"宽度"为 200mm，"高度"为 75mm，"出血"为 3mm，颜色模式为"CMYK 模式"，光栅效果为"高（300ppi）"，单击"创建"按钮（见图 3-65）。

图 3-65　步骤 13

步骤 14：使用"矩形工具" ■ 沿出血线绘制一个"宽度"为 46 毫米、"高度"为75mm 的矩形，设置"填色"为步骤 5 所填充的颜色，"描边"为黑色，并调整至合适的位置（见图 3-66）。

图 3-66　步骤 14

步骤 15：使用"矩形工具" ■ 沿出血线绘制一个"宽度"为 157mm、"高度"为81mm 的矩形，设置"填色"为白色，"描边"为黑色，并调整至合适的位置（见图 3-67）。

图 3-67　步骤 15

步骤 16：执行菜单"文件"→"置入"命令，打开"置入"对话框，选择"背面背景"图片，调整"宽度"为 160mm，"高度"为 81mm，并移动至画面右侧（见图 3-68）。

图 3-68　步骤 16

步骤 17：使用"文字工具" <u>T</u> 在画面下方输入相应的文字描述，按自己的喜好设置字体、颜色及字号等，并进行位置上的调整，使其美观、大方（见图 3-69）。

图 3-69　步骤 17

步骤 18：选中步骤 17 输入的文字，执行菜单"效果"→"风格化"→"投影"命令，打开"投影"对话框，设置"模式"为"正片叠底"，"不透明度"为 100%，"X 位移"为 0.2mm，"Y 位移"为 0.3mm，"模糊"为 0mm，"颜色"为黑色（见图 3-70）。

图 3-70　步骤 18

步骤 19：使用"文字工具" <u>T</u> 在画面左侧输入文字"副券 NO.00001"，按自己的喜好设置字体、颜色及字号等，并进行位置上的调整，使其美观、大方（见图 3-71）。

图 3-71　步骤 19

步骤 20：执行菜单"文件"→"置入"命令，打开"置入"对话框，选择 logo 图片，调整"宽度"为 18mm，"高度"为 18mm，并移动至画面右上角（见图 3-72）。

图 3-72　步骤 20

步骤 21：使用"直线段工具" 绘制一条线段，设置"宽度"为 0mm，"高度"为 81mm，"角度"为 270°。执行"窗口"→"描边"命令，打开"描边"面板，勾选"虚线"复选框，选择"使虚线与边角和路径终端对齐，并调整到适合长度"，设置"粗细"为 1pt，"虚线"为 5pt，"间隙"为 5pt，然后移动至合适位置（见图 3-73）。

图 3-73　步骤 21

步骤 22：执行菜单"文件"→"存储为"命令，打开"存储为"对话框，勾选"使用画板"复选框，选择合适的路径和文件夹，并保存。

至此，博览会参展券的背面就制作完毕了（见图 3-74），与之前制作的博览会参展券正面组合起来，一张使用 Adobe Illustrator CC 2024 制作的博览会参展券就彻底完成了。

图 3-74　博览会参展券背面成图

作业

（1）使用 Adobe Illustrator CC 2024 软件，以图文结合的版式设计方法，为自己设计一张个人名片。

（2）请结合所学知识，谈一谈卡证/名片设计与其他平面设计形式的不同之处。比起其他平面设计形式，卡证/名片设计需要对哪些方面更加注意？

本章习题

第四章 海报设计与制作

PPT 讲解

第一节 知识储备

视频讲解

一、了解海报设计

海报又称招贴，是一种常用于公共场合展示或分发的广告媒介，以其时效性强、美观度高、冲击力大、成本低等特点而广受欢迎。

作为平面设计领域的重要组成部分，海报设计将图像、文字和色彩等多种元素巧妙融合，并通过创新性的构图和表现技巧，在有限的二维空间中有效地传达特定的信息或推广特定的理念。

二、海报的分类

海报可根据宣传的目标和性质划分为商业海报和公共海报两类。公共海报又可进一步细分为公益海报、文化海报及影视海报等多个类别。

（一）商业海报

商业海报是一种用来传达商业信息，以推广商品或提升企业形象为核心内容的宣传海报。这类海报是最常见的海报形式，其设计风格倾向客观和精确，能够突出商品或企业的主要特征，从而激发潜在消费者的购买欲望或扩大企业的知名度（见图 4-1）。

（二）公益海报

公益海报不以营利为宗旨，而是专注于社会公共利益的宣传。它聚焦社会议题、道德规范和法律意识等方面，旨在通过宣传教育，提升公众的认知和意识，具有显著的社会教育作用（见图 4-2）。

（三）文化海报

文化海报是围绕社会各类文化活动和娱乐项目进行设计的宣传海报。这类海报主要目

的是吸引更多的受众参与，增强文化活动的影响力和知名度（见图4-3）。

（四）影视海报

影视海报的宣传对象为电影、电视剧等，其目的在于提升作品的知名度和吸引受众。一般来说，这类海报会融入影视作品的关键元素或关键场景，其色彩的运用也与影视作品的整体风格、情感基调紧密相关（见图4-4）。

图4-1　商业海报　　　图4-2　公益海报　　　图4-3　文化海报　　　图4-4　影视海报

三、海报设计的主要构成

海报的设计需要具备强烈的艺术魅力和主题感染力。因此，平面设计师在创作过程中需要精心调配图像、文字、色彩和版式等元素，以实现引人注目的视觉效果。

（一）图像

作为海报的核心组成部分，图像承担着生动、形象地展示主题内容的任务。平面设计师在设计图像时，应巧妙运用手绘插画、摄影作品或数字合成图片等多种形式，以便凸显宣传主题，吸引受众的注意力。

（二）文字

文字在海报中的作用不容小觑，它负责直接而明确地传达信息。平面设计师在文字设计上应注重选用富有表现力的字体、恰当的字号及别出心裁的布局，以便凸显宣传主题，吸引受众的注意力。

（三）色彩

色彩在海报设计中扮演着至关重要的角色，它不仅赋予图像和文字以生命，还能迅速传达海报表现的情绪和主题。恰当的色彩组合能够引导受众感知海报的基调。因此，平面设计师在挑选和应用色彩时，应确保其与主题相契合，同时追求创新性和视觉冲击力，通过鲜明的对比来强化主题表达，以便凸显宣传主题，从而吸引受众的注意力。

（四）版式

独特的版式是优秀的海报必备的要素之一。从目前来看，海报的版式设计趋向于自由化和个性化，强调平面设计师的独特创意和表现力，追求版面布局的多样性和创新性。因此，在设计版式时，平面设计师应大胆创新、打破常规，将艺术性与美观性融入海报的版式，以便凸显宣传主题，吸引受众的注意力。

四、海报设计的基本流程

设计一张优秀的海报，平面设计师需要进行以下基本流程。

（一）需求分析

在设计的初始阶段，首先要进行深入的需求分析。这包括明确海报的目的，如它是用于推广产品、宣传活动还是传达社会信息；其次要了解目标受众的特征，如年龄、性别、兴趣等，以便更好地抓住他们的注意力；最后还要确立海报的主题和内容，以便作品能够精准地传达预定的信息。

（二）素材收集

依据已确定的设计主题，收集相关素材，包括图像、文字、色彩等。素材的收集不仅要注重质量，也要确保版权合规（见图4-5）。

（三）草图绘制

素材准备就绪后，在纸上绘制初步草图。这一步骤有助于快速地布局版面，规划图像和文字的位置，以及确定设计的整体风格和元素组合。草图绘制是创意落地的第一步，为后续的制作打下基础。

图 4-5 海报设计的素材收集

（四）软件制作

下面需要利用专业的设计软件，如Adobe Photoshop、Adobe Illustrator或Adobe InDesign等，将草图转化为数字化的海报。这一过程涉及图像处理、文字排版、色彩调整、版式设计等多个方面，要求平面设计师具备良好的软件设计技巧和艺术感。

（五）修改完善

在作品基本完成后，平面设计师应邀请同事或用户进行评审，收集反馈意见，根据这些反馈意见，再对海报进行修改和完善，以确保最终设计能够满足所有需求。

（六）输出打印

海报设计的最后一步是将最终确定的海报文件输出为适合印刷的格式，并进行打印。这个阶段平面设计师需要考虑印刷工艺的限制、纸张的选择及色彩的准确还原等因素，确保打印出来的海报与设计稿尽可能一致，以达到预期的宣传效果。

第二节　任务：宣传海报设计与制作

一、任务目标

本任务拟设计制作一张"羊韵烧烤坊"的宣传海报，要求以黑色与棕红色为海报的主色调，并在海报中充分展现出产品的特色。

二、任务分析

在设计宣传海报的过程中，首先需要突出主题，其次要根据主题的类型选择合适的表现方式、图文编排方式和色彩的搭配等。"羊韵烧烤坊"属于餐饮行业，宣传海报是吸引顾客、提升餐厅知名度的重要营销工具，同时也是展示餐厅特色和优惠活动的视觉窗口。

根据任务目标可知，本任务需要制作的是一张餐厅宣传海报。因此，本次海报设计的核心任务在于清晰而有力地突出餐厅的主题，确保海报能够直观地展示出餐厅的名称、地理位置及菜品特色等关键信息。在设计过程中，平面设计师还需要对海报中的关键信息，如当前的优惠活动、折扣力度或特别推荐菜品，进行艺术化的突出处理，使其在第一时间吸引潜在顾客的注意力。

考虑到该餐厅的主题特色为"羊肉"，海报的设计风格应当与之相呼应，充分体现出餐厅的特色美食。在色彩搭配上，平面设计师可以选择温暖的棕色调和热情的红色调作为主色，这两种色彩不仅能营造出一种温馨舒适的就餐氛围，还能激发人们对美食的渴望。棕色调可以联想到烤羊肉的色泽，而红色调则象征着热情和活力，二者的结合将有助于强化餐厅"羊肉"的主题特色。

在版式布局方面，该海报的设计需引人注目，采用大胆且富有创意的布局方式，使海报在众多宣传材料中脱颖而出。平面设计师可以将餐厅的名称以大号字体置于海报的显眼位置，确保品牌形象的鲜明传达。同时，通过高质量的羊肉美食图片和诱人的描述文字，让顾客对餐厅的菜品产生浓厚的兴趣。此外，优惠信息和折扣力度应当以醒目的图形和文字形式展现。例如，使用鲜明的边框、背景色块或动态的箭头符号，引导顾客的视线，增加信息的吸引力。

总之，本宣传海报的设计不仅要确保信息的清晰传达，还要通过精心的色彩搭配和版式布局，营造出一种让人垂涎欲滴的美食氛围，从而有效吸引目标顾客，提升餐厅的市场竞争力。

三、操作步骤

步骤 1：启动 Adobe InDesign CC 2024 软件，新建空白文档，设置"页面"为 1，不勾选"对页"复选框，设置"宽度"为 570mm，"高度"为 840mm，"出血"为 3mm，单击"边距和分栏"按钮（见图 4-6）。

图 4-6　步骤 1

步骤 2：在"新建边距和分栏"对话框中，设置"边距"为 0mm，单击"确定"按钮（见图 4-7）。

图 4-7　步骤 2

步骤 3：使用"矩形工具" ▣ 在页面中按照出血线绘制一个矩形，将其颜色填充为"C:0，M:0，Y:0，K:100"（见图 4-8）。

步骤 4：执行菜单"文件"→"置入"命令，打开"置入"对话框，选择"羊肉串 1"图片，调整"宽度"为 570mm，"高度"为 370mm，并移动至画面上部（见图 4-9）。

步骤 5：使用"剪刀工具" ✂，对导入的图片"羊肉串 1"的左上角进行剪切（见图 4-10）。

图 4-8　步骤 3

图 4-9　步骤 4

图 4-10　步骤 5

步骤 6：执行菜单"文件"→"置入"命令，打开"置入"对话框，选择"羊肉串 2"图片，调整"宽度"为 370mm，"高度"为 570mm，并移动至画面下部（见图 4-11）。

步骤 7：使用"剪刀工具" ✂，对导入的图片"羊肉串 2"的右下角进行剪切（见图 4-12）。

步骤 8：使用"文字工具" T，在画面中间输入文字"羊韵烧烤坊—选用精品羊羔肉　口感，与众不同。"，按自己的喜好设置字体、颜色及字号等，并进行位置上的调整，使其美观、大方（见图 4-13）。

图 4-11　步骤 6

图 4-12　步骤 7

图 4-13　步骤 8

步骤 9：使用"文字工具" T 在画面左上角输入相关文字信息，按自己的喜好设置字体、颜色及字号等，并进行位置上的调整，使其美观、大方（见图 4-14）。

步骤 10：使用"椭圆工具" ⬤ 在文字画面右下角绘制一个圆形，调整"宽度"为140mm，"高度"为 140mm，并将其颜色填充为"C:15，M:100，Y:100，K:0"（见图 4-15）。

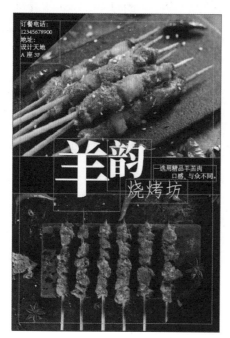

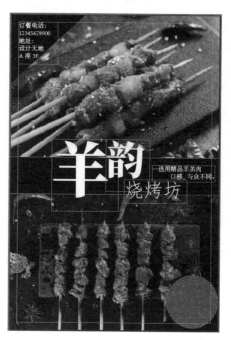

图 4-14　步骤 9　　　　　　　　　　　　　　　图 4-15　步骤 10

步骤 11：使用"文字工具" T 在步骤 10 绘制的圆形上输入文字"5 折"，按自己的喜好设置字体、颜色及字号等，并进行位置上的调整，使其美观、大方（见图 4-16）。

步骤 12：执行菜单"文件"→"存储为"命令，打开"存储为"对话框，选择合适的路径和文件夹，将文件命名为"海报"，并保存。

至此，一张使用 Adobe InDesign CC 2024 制作的海报就完成了（见图 4-17）。

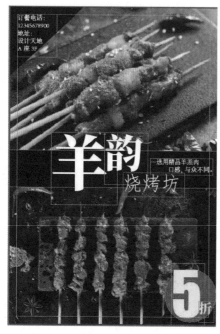

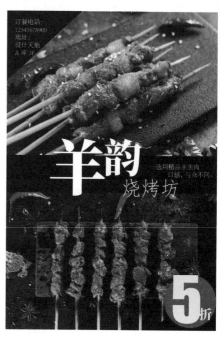

图 4-16　步骤 11　　　　　　　　　　　　　　图 4-17　海报成图

第三节 任务：公益海报设计与制作

一、任务目标

本任务旨在设计制作一张"保护树木"的公益海报，要求以绿色和棕黄色为海报的主色调，并在海报中生动展示保护树木的重要性，以及我们每个人应尽的责任。

二、任务分析

公益海报是传达社会信息、倡导公共道德的关键媒介，同时也是展现社会责任感和价值观的视觉窗口。随着社会意识的提升，公益海报的形式和种类也呈现多样化趋势。在用途上，它们可以分为以下几类：环保公益海报，用于提升公众环保意识；健康公益海报，用于宣传健康生活理念；爱心公益海报，用于呼吁关爱弱势群体等。

根据任务目标可知，本任务需要制作的海报是一张环保公益海报，主题为"保护树木"，平面设计师在制作时需要遵循以下步骤。

第一步，深入理解环保主题和目标受众，以确定公益海报所需的视觉元素和信息内容。本公益海报强调每个人都应该在日常生活中保护树木，因此在图形和文字的选择上应聚焦于"树木"和"每个人"两点。

第二步，结合内容和特点，选择一个合适的公益海报设计风格。倡导保护树木的环保公益海报应体现出树木资源的宝贵性和人人参与的重要性。

第三步，巧妙地融合视觉元素，精心安排布局，并注重色彩的和谐搭配，确保在公益海报上有效地传达环保信息，使受众能够迅速且深刻地理解保护树木的重要性，从而充分发挥该海报在社会教育中的引导作用。根据本公益海报保护树木的主题要求，平面设计师可以考虑使用绿、棕色调的色彩搭配和直观明了的版式布局来进行设计。

三、操作步骤

步骤1：启动 Adobe InDesign CC 2024 软件，新建空白文档，设置"页面"为1，不勾选"对页"复选框，设置"宽度"为570mm，"高度"为840mm，"出血"为3mm，单击"边距和分栏"按钮（见图4-18）。

步骤2：在"新建边距和分栏"对话框中，设置"边距"为0mm，单击"确定"按钮（见图4-19）。

步骤3：使用"矩形工具"■在页面中按照出血线绘制一个矩形，将其颜色填充为"C:0，M:37，Y:100，K:0"（见图4-20）。

步骤4：复制矩形，得到一个副本，使用"选择工具"▶将该副本调整至"宽度"为570mm、"高度"为170mm，再设置填充颜色为"C:37，M:79，Y:84，K:0"（见图4-21）。

步骤5：执行菜单"文件"→"置入"命令，打开"置入"对话框，选择"大树素材"图片，调整"宽度"为420mm、"高度"为450mm，并移动至画面的中心位置（见图4-22）。

图4-18　步骤1

图4-19　步骤2

图4-20　步骤3

图4-21　步骤4

图4-22　步骤5

步骤 6：使用"文字工具" 在树的顶部输入文字"保护树木"，按自己的喜好设置字体、颜色及字号等，并进行位置上的调整，使其美观、大方（见图 4-23）。

步骤 7：使用"文字工具" 在"保护"文字下方输入英文"PROTECT THE TREES"，按自己的喜好设置字体、颜色及字号等，并进行位置上的调整，使其美观、大方（见图 4-24）。

步骤 8：使用"多边形工具" ⬠，设置"边数"为 3，在画面底部中间位置绘制一个三角形，再设置填充颜色为"C:70，M:40，Y:100，K:0"（见图 4-25）。

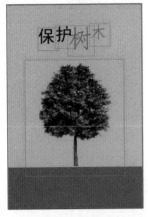

图 4-23　步骤 6　　　　　图 4-24　步骤 7　　　　　图 4-25　步骤 8

步骤 9：使用"文字工具" 在三角形上方输入文字"从身边的每一个你做起"，按自己的喜好设置字体、颜色及字号等，并进行位置上的调整，使其美观、大方（见图 4-26）。

步骤 10：使用"矩形工具" ▭ 在页面中绘制一个矩形，设置"宽度"为 570mm、"高度"为 670mm，再设置填充颜色为"C:70，M:40，Y:100，K:0"（见图 4-27）。

图 4-26　步骤 9　　　　　　　　图 4-27　步骤 10

步骤 11：右击步骤 10 绘制的矩形，设置效果为"渐变羽化"，并在弹出的"效果"对话框中直接单击"确定"按钮（见图 4-28）。

步骤 12：右击步骤 11 处理后的矩形，先设置排列为"置于底层"，再右击 1 次，设置排列为"前移一层"（见图 4-29）。

步骤 13：执行菜单"文件"→"存储为"命令，打开"存储为"对话框，选择合适的路径和文件夹，将文件命名为"公益海报"，并保存。

至此，一张使用 Adobe InDesign CC 2024 制作的公益海报就完成了（见图 4-30）。

图 4-28　步骤 11　　　　　图 4-29　步骤 12　　　　　图 4-30　公益海报成图

第四节　任务：文化海报设计与制作

一、任务目标

本任务旨在设计制作一张名为"书香山河"的读书会海报，要求以白色、蓝色为海报的主色调，以中国风为情感氛围，并在海报中体现出读书的意义。

二、任务分析

文化海报是传达知识、推广阅读的重要媒介，同时也是展现文化内涵和艺术审美的视觉窗口，在日常生活中，潜移默化地影响着人们的精神世界。

根据任务目标可知，本次需要制作的海报是一张具有中国特色的读书会文化海报，平面设计师在制作时需要遵循以下步骤。

第一步，深入理解国风"书香山河"的主题，以确定本海报所需的视觉元素和信息内容。本文化海报属于国风读书活动类别，设计时可以选用书籍和中华水墨风的山河图片等视觉元素，并附上时间、活动内容等相关文字信息。

第二步，结合主题和目标受众的特点，选择一个合适的海报设计风格。以中国风为情感氛围的读书会海报，应体现出中国山河的壮美和中国文化的古韵。因此，设计风格可以以古色古香的风格为主。

第三步，巧妙地融合图形与文字，精心安排布局，并注重色彩的和谐搭配，确保在文化海报上有效地传达读书会的活动内容，使受众能够迅速且深刻地感受到读书的魅力，从

而充分发挥文化海报在推广阅读中的引导作用。根据本文化海报的设计要求，平面设计师可以考虑使用白色、蓝色、绿色为主色调和简约而不失雅致的版式布局，以展现"书香山河"的深远意境和文化内涵。

三、操作步骤

步骤 1：启动 Adobe InDesign CC 2024 软件，新建空白文档，设置"页面"为 1，不勾选"对页"复选框，设置"宽度"为 570mm，"高度"为 840mm，"出血"为 3mm，单击"边距和分栏"按钮（见图 4-31）。

图 4-31 步骤 1

步骤 2：在"新建边距和分栏"对话框中，设置"边距"为 0mm，单击"确定"按钮（见图 4-32）。

图 4-32 步骤 2

步骤 3：使用"矩形工具"▇ 在页面中按照出血线绘制一个矩形，将其颜色填充为"C:30，M:0，Y:10，K:0"（见图 4-33）。

步骤4：执行菜单"文件"→"置入"命令，打开"置入"对话框，选择"山水"图片，按照出血线调整框架"宽度"为570mm，"高度"为570mm（见图4-34）。

步骤5：执行菜单"文件"→"置入"命令，打开"置入"对话框，选择"书本"图片，调整"宽度"为240mm、"高度"为170mm，并移动至合适位置（见图4-35）。

图4-33　步骤3　　　　　图4-34　步骤4　　　　　图4-35　步骤5

步骤6：使用"文字工具"在画面下部输入文字"书""香""山""河"，按自己的喜好设置字体、颜色及字号等，并进行位置上的调整，使其美观、大方（见图4-36）。

步骤7：选中文字"书"，执行菜单"文字"→"创建轮廓"命令，将该文字转换为图形（见图4-37），选择"书"字图形，执行菜单"文件"→"置入"命令，选择"文字"图片，将素材置入文字图形，再使用"选择工具"双击文字图形，按自己的喜好调整素材的大小和位置，使其美观、大方（见图4-37）。

步骤8：按照步骤7的操作，将"香""山""河"三个字也美化为相同的形式（见图4-38）。

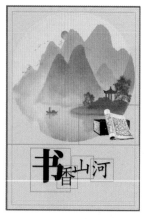

图4-36　步骤6　　　　　图4-37　步骤7　　　　　图4-38　步骤8

步骤9：使用"矩形工具"在文字下方绘制一个矩形，调整"宽度"为370mm、"高度"为30mm，并将其颜色填充为"C:30，M:0，Y:10，K:0"，然后右击该矩形，设置效果为"渐变羽化"，并在弹出的"效果"对话框中直接单击"确定"按钮（见图4-39）。

步骤 10：使用"文字工具" **T** 在步骤 9 绘制的矩形框上输入文字"阅卷品山水 传承识天地"，按自己的喜好设置字体、颜色及字号等，并进行位置上的调整，使其美观、大方（见图 4-40）。

步骤 11：使用"椭圆工具" ● 在文字"河"右侧绘制一个圆形，调整"宽度"为 35mm、"高度"为 35mm，并将其颜色填充为"C:15，M:100，Y:100，K:0"（见图 4-41）。

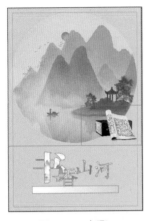

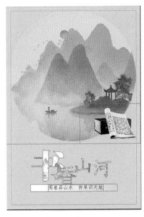
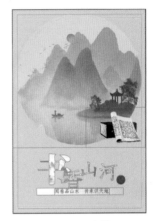

图 4-39　步骤 9　　　　图 4-40　步骤 10　　　　图 4-41　步骤 11

步骤 12：使用"文字工具" **T** 在步骤 11 绘制的圆形上输入文字"读"，按自己的喜好设置字体、颜色及字号等，并进行位置上的调整，使其美观、大方（见图 4-42）。

步骤 13：使用"文字工具" **T** 在画面右下角输入文字"2024.10.10'书香山河'线上读书会期待您的参加"，按自己的喜好设置字体、颜色及字号等，并进行位置上的调整，使其美观、大方（见图 4-43）。

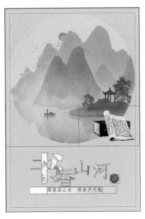
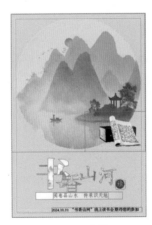

图 4-42　步骤 12　　　　图 4-43　步骤 13

步骤 14：选中"书""香""山""河"四个字，执行"对象"→"效果"命令，在弹出的"效果"对话框中，勾选"投影""内阴影""斜面和浮雕"复选框，具体内容默认，单击确定（见图 4-44）。

步骤 15：执行菜单"文件"→"存储为"命令，打开"存储为"对话框，选择合适的路径和文件夹，将文件命名为"文化海报"，并保存。

至此，一张使用 Adobe InDesign CC 2024 制作的文化海报就完成了（见图4-45）。

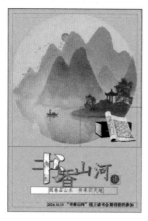

图4-44　步骤14

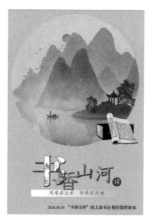

图4-45　文化海报成图

作业

（1）选择一部你喜欢的电影，使用 Adobe InDesign CC 2024 软件，以图文结合的版式设计方法，设计一张电影海报。

（2）请结合所学知识，谈一谈在海报设计的具体实操过程中，有哪些方面需要更加注意？

本章习题

第五章　书籍排版与制作

PPT 讲解

视频讲解

第一节　知识储备

一、了解书籍排版

书籍是指将文字与承载物相结合、装订成册的著作物，是现代社会中储存和传递信息的重要工具。古往今来，书籍一直是知识和文化传承的重要介质。它伴随着人类历史的发展，记录下了无数的光辉与沧桑。虽然现代科技的进步，如计算机的广泛应用、通信技术的不断发展和网络信息的普及，为人们带来了许多新型且便捷的信息传递方式，但书籍的独特作用和它的文化地位仍然不可取代。在当前环境下，尽管新型媒介对传统书籍构成了挑战，但它们也为书籍的现代化转型提供了机遇。书籍排版技术的不断革新，正是书籍适应现代阅读需求，持续发展的生动体现。

书籍排版作为一门综合性的艺术，对提升书籍的整体品质和阅读体验起着至关重要的作用。通过对版心、边距、字体、字号、行距等要素的精心布局，以及图文排版的巧妙融合，书籍排版不仅展现了平面设计师的审美素养和创意思维，还体现了对读者需求的深刻理解。在遵循印刷要求并实现传播目标的基础上，优秀的书籍排版能够有效引导读者的视线，起到强化信息传递的效果，使书籍成为思想交流和文化传承的优质载体。总之，书籍排版是书籍出版流程中不可或缺的一环，它对于塑造书籍品牌形象、提升市场竞争力具有深远影响（见图 5-1）。

图 5-1　书籍（1）

二、书籍的设计原则

在对书籍进行设计前，平面设计师需要充分了解书籍的主题、内容、作者、读者群等相关内容，并根据这些信息进行定位，确定书籍的形式语言和风格，以便选择合适的图

片、文字、色彩和版式等进行具体排版和设计。一般来说，书籍的排版设计遵循以下原则（见图5-2）。

（一）整体性

书籍排版的整体性原则要求平面设计师从宏观的角度出发，将书籍视为完整的艺术作品。这意味着从封面到封底、从目录到章节页、从内容到写作风格等每一个设计元素都需要相互关联，形成一个有机的整体。在进行排版设计时，平面设计师必须注重风格的连贯性和元素的和谐搭配，以确保书籍在视觉上给人以统一感和完整感。同时，通过精心的布局和节奏控制，让读者在翻阅过程中体验到一种流畅而自然的视觉旅程。

图 5-2　书籍（2）

（二）功能性

功能性在书籍排版设计中占据着至关重要的地位，它直接关系到书籍的实用性和读者的阅读体验。平面设计师必须考虑到书籍的易用性，包括合适的开本大小、便于翻阅的装帧方式、舒适护眼的内页纸张等。功能性设计还应确保信息的清晰传达，无论是文字的编排还是图像的插入，都应以方便读者理解和吸收信息为前提，从而提升书籍的使用价值和读者的满意度。

（三）美观性

美观性是书籍排版设计不可或缺的一部分，它体现了平面设计师的审美情趣和创造力。在书籍的排版设计过程中，应注重色彩搭配的和谐、版式布局的创新及图文结合的精妙，这些都能显著提升书籍的视觉吸引力。当然，美观性的追求不应以牺牲功能性为代价，而是要在确保阅读清晰、舒适的基础上，通过艺术化的设计手法，赋予书籍以独特的审美价值和情感表达。

（四）时代性

书籍排版设计的时代性要求设计时不仅要反映当下的社会文化背景，还要兼顾最新的设计趋势和技术。这意味着平面设计师需要不断更新设计理念，运用现代设计语言和技术手段，使书籍在视觉表现上与时代同步。同时，设计师还应考虑现代读者的阅读习惯和偏好，通过创新的设计方案，让书籍在众多出版物中展现出鲜明的时代特色。

（五）独特性

书籍排版设计的独特性是其区别于其他作品的关键所在。平面设计师应通过个性化的设计元素和创意构思，打造出独一无二的书貌，这样才能让一本书从市场上脱颖而出。这种独特性不仅体现在视觉风格上，还包括对书籍内涵的深刻理解和巧妙传达。通过这样的

设计，书籍不仅能够吸引读者的注意，还能在读者心中留下深刻的印象，从而增强书籍的市场竞争力和品牌影响力。

三、书籍排版的主要方法

书籍排版是一项综合性的设计工作，其涉及对文字、图像、色彩、材料等多种要素的综合运用。在这个过程中，平面设计师需要考虑各种元素的特性，巧妙地将它们结合起来，以创造出既美观又实用的书籍（见图 5-3）。

图 5-3　书籍封面的排版设计

（一）文字的运用方法

文字是书籍排版的核心元素，其运用方法包括但不限于以下几点：精心选择与书籍主题相匹配的字体，以体现书籍的内涵和风格；合理设定字号，确保受众群体能够舒适阅读；调整行距和段落间距，创造清晰的视觉层次，提高文本的易读性；通过对齐方式的变化，营造不同的视觉节奏和阅读体验；通过文字的加粗、斜体、下画线等装饰性处理，突出重要信息，吸引读者的注意力等。

（二）图像的运用方法

图像在书籍排版中扮演着增强视觉效果和辅助信息传达的角色，其运用方法包括但不限于以下几点：根据书籍内容和风格选择合适的图像，使之与文字内容相得益彰；调整图像的大小和位置，使其与页面布局协调，不干扰阅读流程；通过图像的裁剪和修饰，强化主题，提升视觉冲击力；巧妙地将图像与文字结合，形成图文并茂的视觉效果，增强信息的传达效果等。

图 5-4　书籍排版中色彩的运用

（三）色彩的运用方法

色彩在书籍排版中具有重要的情感表达和整体定调作用，其运用方法包括但不限于以下几点：依据色彩理论进行色彩搭配，创造和谐或对比的视觉效果；控制色彩的使用数量，保持设计的简洁性和专业性；利用色彩的温度、质量、距离感等心理效应，营造不同的阅读氛围；通过色彩的变化，强调书籍的不同部分，如封面、章节标题、关键信息等，提升书籍的整体美感等（见图 5-4）。

（四）材料的运用方法

材料是书籍的物质支撑，其选择直接影响书籍的质感和耐用性，其运用方法包括但不限于以下几点：根据书籍的类型和定位选择合适的纸张，如铜版纸、胶版纸、特种纸等；考虑封面的材质和装帧方式，如硬封面、软封面、布面、皮革等，以提升书籍的档次和手感；探索创新材料的应用，如环保材料、特殊工艺纸张等，以体现书籍的独特性、时代感和环保性。通过对这些材料的选择和运用，书籍不仅能够传递知识，还能成为一件艺术品，供读者收藏。

四、书籍排版的基本流程

书籍排版是一项全面的设计工程。自设计任务的启动至最终成品的诞生，每一个步骤都深刻影响着书籍排版的最终成果，因此对待每一个步骤都需严谨细致。通常，书籍排版的流程可划分为 6 个主要阶段。只要这些阶段能够顺畅实施，书籍的排版工作便能有序推进，进而有效确保排版成果的质量。

（一）解读文本与灵感立意

对书稿文本的深入解读是平面设计师开展书籍排版工作的首要步骤。这一过程要求平面设计师细致入微地对书稿文本进行阅读与分析，全面把握该书的主题、风格、情感基调及目标受众，从而挖掘设计灵感，找到创作起点，确立一个与书籍内涵相契合的设计主题。这一阶段的准备工作将为后续的排版设计工作奠定坚实的基础，确保设计成果能够准确传达书籍的核心理念。

（二）客户沟通与创意探讨

书籍是作者思想、观点与情感的重要载体，书籍的排版与设计必须精准反映作者的意图与想法。因此，在设计工作正式启动之前，与书籍作者的交流与沟通是一个不可或缺的环节。这一过程涉及对书籍主题的探讨、对作者风格的把握、对目标读者群体的理解，以及对整体设计方向的共识等。平面设计师需要通过与作者的交流，了解其对书籍设计的期望和需求，包括但不限于书籍的整体风格、视觉元素的选择、色彩搭配、版式布局等方面。同时，平面设计师不仅要与作者沟通，还需要向出版商阐述自己的设计理念和可能的实现方案，及时进行探讨，以确保所有客户在书籍设计的定位上达成一致。这种相互沟通有助于建立起相互信任的合作关系，为后续设计工作的顺利进行提供明确的方向和目标，确保最终的设计成果能够满足所有客户的要求，同时也能体现出平面设计师的专业素养和创意能力。

（三）草图绘制与素材收集

在经过与客户的深入交流并确立了书籍设计的核心理念和定位之后，书籍的设计工作便正式拉开序幕。在这个阶段，平面设计师的脑海中通常会涌现出一系列初步的想法和创意，将它们以草图的形式记录下是保留这些设计思路的最好方式。除此之外，平面设计师

还需要对与书籍主题相关的各类素材进行广泛的收集、详尽的分类和精心的处理。这些素材可能包括图形、插画、图表、字体、色彩样本等，它们是构建书籍视觉风格和氛围的基础。平面设计师必须对这些素材进行系统的筛选和优化，以确保它们能够与书籍的内容和设计理念相契合，从而确定最终将使用的视觉元素。另外，在草图绘制完毕、素材收集结束之后，平面设计师还需要与客户进行进一步的沟通。这一过程不仅考验平面设计师的审美眼光，也体现了其对书籍整体设计的深入思考和周密规划。通过素材收集与草图绘制，平面设计师能够逐步地将抽象的概念转化为具体的设计方案，为书籍进入具体的设计流程夯实基础。

（四）效果呈现与计算机生成

在书籍的主题、元素及草图方案得到明确之后，下一步便是将这些概念性的想法转化为具体的视觉表现形式。这一转化过程主要通过计算机辅助软件来将平面设计师的创意和构思以数字化的方式呈现出来。一般来说，常用的平面设计软件有 Adobe Photoshop、Adobe Illustrator 或 Adobe InDesign 等，平面设计师可以综合运用这些软件对草图进行精细的调整和优化，直至书籍从抽象的概念逐步转化为具有实际应用价值的视觉作品。

（五）看稿修订与打样制作

在设计方案完成之后，关键的一步是与客户进行最终的确认工作。为了便于客户审阅，平面设计师通常会将设计稿件转换成 PPT 格式，或者按照实际尺寸打印出样稿供客户查看。在与客户看稿交流时，平面设计师必须对自身的设计作品有深入的理解，并且提前进行准备，预想客户可能会提出的各种问题。在审阅稿件的过程中，若出现双方理解上的偏差，平面设计师应尽力表达自己的设计理念和想法。同时，对客户提出的修改意见进行详细记录，以便进行后续的修改工作。经过反复的审阅和修改，直至设计方案获得客户的认可，才能进入打印样稿的阶段，并进行打样确认。打样不仅是为了确认设计效果，更是为了检查制版过程中各个工序的质量，包括检验分色效果等。通过这一环节，平面设计师可以及时发现并解决问题，为后续的正式印刷提供重要的参考数据，确保最终印刷品的品质。

（六）安排印刷与印后工艺

在获得所有客户的认可后，书籍的排版设计基本宣告完成，可以转入最后的印刷与印后工艺的实施阶段。这一步骤是将平面设计师的理念实体化的关键环节。在安排印刷时，平面设计师需要精心挑选纸张，确保其质感和颜色符合设计标准，并与印刷厂商紧密合作，确保设计文件转换正确，印刷机校色无误。当印刷结束后，书籍进入印后工艺流程，包括精确裁切、装订和表面处理等。平面设计师需要根据书籍特性选择合适的装订方式，并设计诸如覆膜等工艺来增强书籍的耐用性和美观度（见图 5-5）。

至此，一本书排版的完整流程就结束了。

图 5-5 安排印刷与印后工艺

第二节 任务：书籍封面、封底设计与制作

一、任务目标

本任务旨在为《平面设计——平面设计应用实例精选》一书的封面及封底进行排版，排版时需要采用凸显稳重、专业的主色调，同时表现出平面设计行业浓厚的设计性与艺术气息。

二、任务分析

书籍的封面和封底，犹如书的门面和背影，其重要性不容小觑。一个精心设计的封面，不仅能够瞬间吸引读者的目光，激发其好奇心，还能传递出书籍的核心信息，让读者在众多书籍中一眼识别出心仪的读物。而封底的巧妙布局，则通过简短的介绍和推荐语，进一步加深读者对书籍内容的了解，促使他们做出购买决定。在某种程度上，封面和封底的设计决定了书籍在市场上的命运，它们是书籍与读者之间情感沟通的桥梁，也是体现出版商和作者品牌形象的窗口。因此，一个兼具美观与实用的封面和封底，对书籍的整体价值具有举足轻重的意义。

根据任务目标可知，本次需要进行排版的图书是一本设计类专业图书。在对本书封面和封底的排版过程中，平面设计师需要遵循以下步骤。

第一步，明确图书的主题和定位。《平面设计——平面设计应用实例精选》作为一本专业图书，其封面及封底排版应充分体现平面设计行业的专业性和实用性。因此，在排版时，平面设计师要确保视觉元素与图书内容紧密相关，凸显图书的专业价值。

第二步，选择合适的主色调。为了展现稳重和专业的氛围，我们可以考虑使用深色调，如黑色、深蓝色等。这些颜色既能体现出图书的权威性，又能吸引目标读者的注意力。

第三步，注重设计性与艺术气息的融合。作为一本平面设计图书，封面及封底应具有较强的视觉冲击力，以展示平面设计的魅力。在排版时，可以巧妙运用图形、字体、排版布局等设计元素，创造出富有创意和艺术感的视觉效果。

第四步，合理安排封面及封底的信息布局。在保证设计美观的基础上，还需要确保书名、作者、出版社等信息清晰可见，便于读者识别。同时，封底可以适当加入图书简介、推荐语等内容，以激发读者的购买欲望。

综上所述，本次任务的关键在于平衡稳重、专业与设计、艺术之间的关系，通过精心挑选的色彩、字体和布局，打造出一款既符合图书主题，又能吸引目标读者的封面及封底排版。

三、操作步骤

步骤 1：启动 Adobe InDesign CC 2024 软件，新建空白文档，设置"页面"为 1，不勾选"对页"复选框，设置"宽度"为 428mm，"高度"为 285mm，"出血"为 3mm，单

击"边距和分栏"按钮（见图5-6）。

图 5-6 步骤 1

步骤 2：在"新建边距和分栏"对话框中，设置"边距"为0mm，"栏数"为2，"栏间距"为8mm，单击"确定"按钮（见图5-7）。

图 5-7 步骤 2

步骤 3：使用"矩形工具" 在页面中按照出血线绘制一个矩形，将其颜色填充为"C:100，M:80，Y:5，K:0"（见图5-8）。

步骤 4：选中步骤3绘制的矩形，在"色板"面板中设置该矩形的"色调"为15%（见图5-9）。

步骤 5：使用"矩形工具" 在页面中绘制一个"宽度"为190mm、"高度"为265mm的矩形，将其颜色填充为"C:100，M:80，Y:5，K:0"，"色调"为100%，并移动至合适的位置（见图5-10）。

步骤 6：执行菜单"对象"→"角选项"命令，打开"角选项"对话框，设置"转角大小"为5mm，"转角形状"为"圆角"，单击"确定"按钮（见图5-11）。

图 5-8 步骤 3

图 5-9 步骤 4

图 5-10 步骤 5

图 5-11 步骤 6

步骤 7：按 Ctrl+C 组合键复制步骤 6 生成的矩形，右击该矩形，在弹出的快捷菜单中，执行"原位粘贴"命令，并在"色板"面板上设置"色调"为 70%，然后移动至合适的位置（见图 5-12）。

步骤 8：使用"矩形工具" 在页面中绘制一个"宽度"为 190mm、"高度"为 265mm 的矩形，设置"填色"为无，"描边"为无，并执行菜单"对象"→"角选项"命令，打开"角选项"对话框，设置"转角大小"为 5mm，"转角形状"为"圆角"，单击"确定"按钮，然后移动至合适的位置（见图 5-13）。

图 5-12 步骤 7

图 5-13 步骤 8

步骤 9：按住 Shift 键，执行菜单"对象"→"路径查找器"→"减去"命令（见图 5-14）。

步骤 10：执行菜单"文件"→"置入"命令，打开"置入"对话框，选择"封面背景"图片，调整"宽度"为 190mm，"高度"为 265mm，并移动至合适的位置（见图 5-15）。

图 5-14　步骤 9

图 5-15　步骤 10

步骤 11：使用"钢笔"工具，在步骤 10 置入的图片的靠近左上角、靠近右上角和中心偏上的位置各添加一个锚点，在其上方剪切出一个三角形的空白（见图 5-16）。

步骤 12：右击步骤 11 处理好的图片，在弹出的快捷菜单中，执行"排列"→"置为底层"命令（见图 5-17）。

图 5-16　步骤 11

图 5-17　步骤 12

步骤 13：使用"文字工具"在封面上部输入文字"平面设计"，设置"填色"为白色，"描边"为无，按自己的喜好设置字体、颜色及字号等，并进行位置上的调整，使其美观、大方（见图 5-18）。

步骤 14：执行菜单"文件"→"置入"命令，打开"置入"对话框，选择"横版logo""竖版 logo""条形码"图片，调整适当的大小，并移动至合适的位置（见图 5-19）。

图 5-18　步骤 13

图 5-19　步骤 14

步骤 15：使用"文字工具"输入文字"平面设计应用实例精选""某某某 编著""封面设计：某某""策划：创意天地"，按自己的喜好设置字体、颜色及字号等，并进行

位置上的调整，使其美观、大方（见图 5-20）。

步骤 16：复制文字"平面设计应用实例精选"，设置"填色"为白色，"描边"为无，执行菜单"文字"→"排版方向"→"垂直"命令，并将其移动到书脊处，进行位置上的调整，使其美观、大方（见图 5-21）。

图 5-20　步骤 15

图 5-21　步骤 16

步骤 17：使用"文字工具" **T** 在封底输入与图书相关的导读文字，按自己的喜好设置字体、颜色及字号等，并进行位置上的调整，使其美观、大方（见图 5-22）。

步骤 18：执行菜单"文件"→"存储为"命令，打开"存储为"对话框，选择合适的路径和文件夹，将文件命名为"书籍封面、封底"，并保存。

至此，使用 Adobe InDesign CC 2024 制作的图书封面、封底就完成了（见图 5-23）。

图 5-22　步骤 17

图 5-23　图书封面、封底成图

第三节　任务：画册内页设计

一、任务目标

本任务旨在为《设计天地美术馆展示画册》设计一张内页，设计时需要采用凸显典雅的主色调，同时表现出设计行业浓厚的设计性与艺术气息。

二、任务分析

画册内页是画册的精髓所在，它将文字、图片、图形和色彩等元素巧妙地融合在一起，形成一个有序而和谐的视觉空间，旨在详细展示画册的主题和内容。画册内页的设计往往注重节奏感和视觉冲击力，通过对比、重复、对齐等设计原则，创造出引人入胜的阅读路径，使读者在翻阅过程中不仅能够了解到主题内容，还能享受到视觉上的愉悦和心灵上的触动。

根据任务目标可知，本任务的焦点是为《设计天地美术馆展示画册》设计一张内页。在对该内页的设计过程中，平面设计师需要遵循以下步骤。

第一步，确定设计的主色调。为了凸显典雅的氛围，应选择一种既能体现高雅又不失时尚感的色彩，如温和的卡其色调，为画册内页奠定一个沉稳、大气的基调。

第二步，展现设计行业的专业性与艺术气息。在设计内页时，应巧妙融入设计行业的标志性元素，如创意图形、现代字体、抽象图案等，以此表现设计行业的独特魅力。同时，注重艺术感的营造，通过合理的排版和图像处理，使内页设计既具有视觉冲击力，又不失艺术的细腻与深度。

第三步，内容布局的合理性。在设计内页时，要确保文字、图片等元素的比例协调，使信息传递清晰、有序。同时，注重画册的阅读体验，通过流畅的视觉引导，让受众在欣赏设计作品的同时，也能感受到美术馆的文化内涵。

综上所述，本次任务要求平面设计师在把握典雅主色调的基础上，充分发挥创意，将设计性与艺术气息融入内页设计中，制作出一张符合要求的画册内页。

三、操作步骤

步骤1：启动 Adobe InDesign CC 2024 软件，新建空白文档，设置"页面"为3，勾选"对页"复选框，设置"宽度"为185mm，"高度"为260mm，"出血"为3mm，单击"边距和分栏"按钮（见图5-24）。

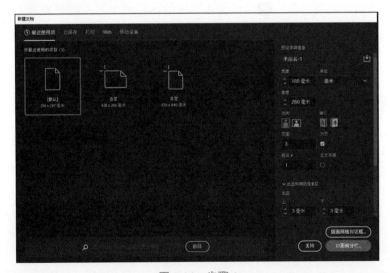

图5-24　步骤1

步骤2：在"新建边距和分栏"对话框中，设置"边距"为0mm，单击"确定"按钮（见图5-25）。

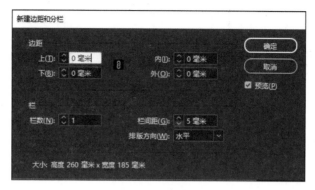

图5-25　步骤2

步骤3：使用"矩形工具" □在第2～3页中按照出血线绘制一个矩形，将其颜色填充为"C:18，M:21，Y:24，K:0"（见图5-26）。

步骤4：执行菜单"文件"→"置入"命令，打开"置入"对话框，选择"美术馆"图片，按照出血线调整"宽度"为282mm，"高度"为190mm（见图5-27）。

图5-26　步骤3

图5-27　步骤4

步骤5：使用"钢笔工具" ✒在步骤4置入的图片的下方中间位置和右方中间位置添加锚点，再使用"转换方向点工具" ⊾对锚点处进行转换（见图5-28）。

步骤6：使用"选择工具" ▷选中步骤6编辑的图片，设置"描边"为7点，"描边"颜色为"C:20，M:20，Y:20，K:39"（见图5-29）。

图5-28　步骤5

图5-29　步骤6

步骤 7：使用"椭圆工具" 在第 2 页绘制一个"宽度"为 45mm、"高度"为 45mm 的圆形，然后使用"吸管工具" 吸取图片中柜子的颜色填充到圆形中，并将该圆形移动到合适的位置（见图 5-30）。

步骤 8：使用"文字工具" 在圆形中输入文字"设计"，按自己的喜好设置字体、颜色及字号等，并进行位置上的调整，使其美观、大方（见图 5-31）。

图 5-30　步骤 7　　　　　　　　　图 5-31　步骤 8

步骤 9：使用"文字工具" 在第 3 页中输入文字"设计天地美术馆 DESIGN WORLD ART MUSEUM"，按自己的喜好设置字体、颜色及字号等，并进行位置上的调整，使其美观、大方（见图 5-32）。

步骤 10：使用"文字工具" 在第 3 页中输入美术馆的其他介绍文字，按自己的喜好设置字体、颜色及字号等，并进行位置上的调整，使其美观、大方（见图 5-33）。

图 5-32　步骤 9　　　　　　　　　图 5-33　步骤 10

步骤 11：执行菜单"表"→"创建表"命令，打开"创建表"对话框，设置"正文行"为 5，"列"为 4，并插入第 2 页中（见图 5-34）。

步骤 12：在表格中输入相关文字，调整合适的行高和列宽，在"段落"菜单中设置"对齐方式"为"水平对齐"（见图 5-35）。

步骤 13：选中表格的第 1 列和第 3 列，设置"填色"为"C:5，M:15，Y:15，K:40"（见图 5-36）。

步骤 14：使用"文字工具" 在第 2 页中输入页码"02"，在第 3 页中输入页码"03"，按自己的喜好设置字体、颜色及字号等，并进行位置上的调整，使其美观、大方（见图 5-37）。

图 5-34　步骤 11

图 5-35　步骤 12

图 5-36　步骤 13

图 5-37　步骤 14

步骤 15：执行菜单"文件"→"存储为"命令，打开"存储为"对话框，选择合适的路径和文件夹，将文件命名为"画册内页"，并保存。

至此，一张使用 Adobe InDesign CC 2024 制作的画册内页就完成了（见图 5-38）。

图 5-38　画册内页成图

作业

（1）选择一本你喜欢的图书，使用 Adobe InDesign CC 2024 软件，运用图文结合的版式设计方法，重新设计一下它的封面和封底。

（2）收集三张不同主题的画册内页，比一比它们的设计风格、布局和视觉元素的使用有何不同？为什么？

本章习题

第六章　产品包装设计与制作

PPT 讲解

视频讲解

第一节　知识储备

一、了解包装设计

包装不仅是对产品的一种物理防护措施，同时也是提升运输效率、增强市场吸引力的关键，其构成包括选用的容器、材料及其他辅助物等。在商品流通的每个环节，包装都起到至关重要的作用。

包装设计是一项系统化的创意工程，它涉及对包装方式、包装材料、包装结构及视觉传达元素等的综合规划。在这一过程中，平面设计师需要坚持一系列核心设计原则，如确保产品安全、促进销售、提高生产效率、注重用户体验、展现艺术价值、倡导环保理念及强化视觉沟通效能等。包装设计融合了技术、产业实践与创意美学，是一个跨学科的综合性领域（见图 6-1）。

图 6-1　食品包装袋

二、包装的功能

图 6-2　包装的功能

包装设计的功能性随着时代的演进而日益扩展，从目前来看，其功能可细分为四个主要方面，即保护功能、便利功能、促销功能和心理功能。这四个功能构成了包装设计在商品流通中的重要作用，确保了产品在物理层面的安全性、操作层面的简便性、市场层面的消费性及与消费者心理层面的互动性（见图 6-2）。

（一）保护功能

包装的首要职责在于为商品提供一个安全的"庇护所"，以便在容纳商品的同时，隔绝商品在流通过程及储存期间可能遭受的外界损害。具体而言，包装设计需要考虑以下防护措施：抵御运输途中的冲击与震动、隔绝潮湿与水分、隔绝空气接触、防盗等。

另外，包装在保护产品的同时，也承担着保障消费者使用安全的重任。在材料选择和成分构成上，包装的制作材料必须严格遵循国家卫生标准，确保所用材料环保无毒，对人体健康不构成威胁。此外，包装材料应具备可降解性，以减少对环境的污染。同时，包装还肩负着证实产品品质与真伪的使命。

综上所述，包装的保护功能不仅保护了产品和生产者的品牌信誉，也确保了消费者的合法权益不受侵害，具有多重意义。

（二）便利功能

包装的便利功能旨在满足商品制造商、仓储物流人员、销售人员和消费者的基本需求。首先，设计需要契合生产流程，简化制造步骤，确保操作便捷，能够适应大规模生产，以利于制造商降低成本并提高生产效率。其次，包装设计应具备标准化规格，空间利用合理，便于物流运输和装卸作业。再次，在销售环节，包装需要具备良好的识别度和展示效果，方便存储与清洁维护。最后，对于终端消费者，包装应具备对用户友好的开启机制，方便日常携带，并且在购买后易于存放和后续处理等。

（三）促销功能

包装的商业价值主要体现在它对商品的促销功能上，它如同一位沉默的促销员，在琳琅满目的商品市场中发挥着巨大的推销作用。这是因为消费者在选购商品时，往往首先通过包装的外观吸引力来做出选择。因此，塑造一个积极的包装形象就成为激发消费者购买行为的重要手段。平面设计师可以通过精心设计的包装，有效传达商品价值，建立品牌信任，并最终促使消费者做出购买决定。此外，包装上的文字和图案不仅可以起到美化作用，更是传达商品信息的重要途径，它们能够帮助消费者快速、直观地了解产品特性，成为激发其购买意愿的关键因素（见图6-3）。

图6-3 包装的促销功能

（四）心理功能

包装的心理功能涉及消费者在使用商品过程中形成的稳定视觉记忆和情感联系。例如：消费者可能会将化妆品与白色、米色、浅蓝色相联系；将运动饮料与鲜绿色、靛蓝色、红色相联系；将奢侈品与金色、银色相联系等。这种心理联想不仅仅是消费者对商品的一种简单预期，它还深刻地影响着包装设计的方向和决策。平面设计师在创作过程中，会充分

考虑这些色彩与消费者心理之间的联系，从而巧妙地运用这些心理暗示来引导消费者的情感和认知。通过精心挑选和搭配色彩，平面设计师能够强化品牌形象，加深消费者对产品的印象，从而使其在心理层面产生一种信任感和吸引力（见图6-4）。

<div align="center">图 6-4　包装的心理功能</div>

三、包装设计的主要原则

包装设计的根本指导原则是科学、经济、坚固、美观和适销，这一原则是围绕包装的功能提出来的，是对包装设计全方位的要求。在这个根本原则的指导下，包装设计需遵循以下几个主要原则。

（1）确保包装能够有效保护内容物，维持商品的品质与新鲜度。

（2）选用的包装材料及容器必须符合国家和行业的安全标准。

（3）包装容量、起售单位应适宜。

（4）包装上的标识和说明文字应真实可靠，不可误导消费者。

（5）产品的包装空间利用率需合理，空隙率不宜超过 20%。

（6）包装成本应与商品的价值相匹配，通常不超过商品售价的 15%。

（7）包装设计应注重资源节约，同时便于包装废弃物的处理。

这些原则是促进商品销售的关键要素，它们相互影响、相互制约。想要设计一个成功的包装，平面设计师必须巧妙地平衡这些要素之间的关系。这不仅体现了平面设计师的专业能力，也是品牌形象和市场竞争力提升的重要体现（见图6-5）。

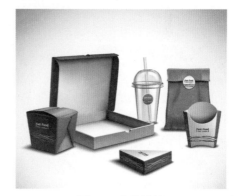

<div align="center">图 6-5　包装设计</div>

四、包装设计的基本流程

包装设计的基本流程涵盖了策划调研、创意实施、方案提报和生产制作四大部分。

（一）策划调研

在包装设计的初始阶段，首要任务是深入与客户进行交流和对市场进行调研，并据此制订后续包装设计的计划。在这一步骤中，平面设计师需要根据和客户沟通的结果，明确设计的目标、预算、时间及预期成果等。同时，还要对目标市场、目标消费者及竞争对手的包装进行分析，从而拟订商品定位、包装风格和商品的货架周期长度等详细内容。另外，了解产品的销售渠道也是设计准备的关键，包装的功能需要与销售策略相契合，渠道不同，对包装形式的要求也不同。最后，还需要探究包装设计的背景因素，包括客户的具体设计要求、企业 CI 计划的遵循情况等。通过这些详尽的数据和信息，平面设计师能够构思出既具有独特视觉冲击力又能准确传达品牌价值、满足消费者需求的包装方案，并形成相应的书面草图，这不仅可以提升产品的市场竞争力，还能在消费者心中树立起清晰且深刻的品牌印象，进而促进销售业绩的增长和品牌忠诚度的提升（见图 6-6）。

图 6-6　策划调研

（二）创意实施

创意实施阶段是包装设计流程中的核心环节，它将前期的策划和市场调研转化为具体的设计成果。在这一阶段中，平面设计师需要从字体、图形、色彩、版式、材料和造型等多方面入手，明确如何具体展现设计创意，确保品牌信息的有效传达，并按照实际包装成品的大小或比例进行调整完善，最终形成一套具有可行性的完整设计方案。

（三）方案提报

方案提报的目的是通过初稿的展示来进一步探讨可以继续发展的设计方向，以便后续深化设计工作。这个过程包括三个主要步骤：第一步，提案文件的准备，这需要平面设计师将设计稿、效果图、样品及展示 PPT 等材料准备齐全，确保每一份文件都能精准传达设计的初步构想和细节。第二步，设计说明的撰写，这一步骤要求平面设计师详细阐述设计理念、创意来源、设计策略和如何满足项目目标等。这份说明不仅是设计思路的文字解释，也是与甲方沟通的关键文档。第三步，方案提报环节要求平面设计师尽可能完整地向甲方展示设计方案，包括设计的审美、功能、可行性、成本考量及预期效果等，通过有效沟通获取客户反馈，为设计的进一步优化提供切实指导，确保最终方案既符合客户期望，又保持创新性和实用性，能够更有效地传达品牌信息和商品价值。

（四）生产制作

在包装设计即将进入印刷流程之前，平面设计师需要进行一系列精细的准备工作，这包括制作包装的印刷正稿、绘制五大规线图（如裁切线、折叠线、出血线等）及 1∶1 的

设计打样稿，以确保设计在印刷过程中的精确还原。平面设计师需要考虑印刷机的性能和印刷材料的特点，选择合适的分辨率来输出文件，避免因分辨率选择不当导致印刷品质下降。同时，平面设计师还需要着手进行浮雕压凸版设计和冲压模具设计等工艺准备工作，这些特殊工艺能够增加包装的质感和层次感。在整个生产制作过程中，平面设计师需要与印刷厂商紧密合作，对样品进行反复校对和确认，确保每一个细节都达到预期效果，避免在生产过程中出现错误，从而保障最终包装成品的质量合乎标准。

第二节　任务：饮料瓶贴设计与制作

一、任务目标

本任务旨在为"YUMMY 蜂蜜益生菌乳饮料"设计一款瓶贴，设计时需要采用凸显美味、健康、活力的主色调，巧妙激发受众的心理共鸣和视觉吸引力，以达到促进销售的目的。

二、任务分析

饮料瓶贴不仅仅是饮料包装的一部分，更是品牌信息传递和产品价值展示的关键载体。瓶贴上的信息，如品牌 logo、产品名称、成分列表和健康标识，为消费者提供了必要的认知，帮助他们在众多选项中快速做出选择。同时，瓶贴的独特视觉元素和色彩搭配能够吸引消费者的注意力，增强产品的货架吸引力，从而促进销售。在市场竞争日益激烈的当下，一个引人注目的饮料瓶贴能够显著提升产品的识别度，加强品牌印象，对于建立消费者忠诚度和品牌信任具有不可替代的作用。

根据任务目标可知，本任务是为"YUMMY 蜂蜜益生菌乳饮料"设计一款瓶贴。该设计需以促进销售为最终目标，通过视觉元素的巧妙运用，传达出产品的主要卖点。

在具体操作过程中，平面设计师首先需要关注的是色彩策略，所选主色调必须能够有效地凸显产品的美味、健康和活力等属性。例如，鲜艳的橙色、黄色，不仅能够给予消费者正向的情绪反馈，激发消费者食欲，还能让消费者联想到"蜂蜜"这一产品原料。

此外，平面设计师还需要通过对图形、文字、排版等设计元素的精心构思，创造出一种能够迅速吸引消费者注意力的视觉语言。例如，使用生动形象的蜂蜜和牛奶相关图案，结合流畅的线条和现代感十足的字体来打造一个既符合产品特性又具有时尚感的瓶贴。

综上所述，本任务不仅要求设计师具备高超的审美能力和设计技巧，还要求其对市场趋势、消费者心理和品牌战略有深刻理解。本瓶贴最终的设计成果应是一款能够有效促进销售的瓶贴，它不仅能够提升产品的市场竞争力，还能够提升消费者对"YUMMY"品牌的忠诚度和认同感。

三、操作步骤

步骤 1：启动 Adobe Photoshop CC 2024 软件，新建空白文档，命名为"饮料瓶贴"，设置"宽度"为 1024mm，"高度"为 400mm，"分辨率"为 300 像素 / 英寸，颜色模式为"CMYK 模式"，单击"创建"按钮（见图 6-7）。

步骤 2：按 Ctrl+R 组合键显示文件标尺，右击标尺，在弹出的快捷菜单中选择"毫米"命令，将标尺单位定义为毫米（见图 6-8）。

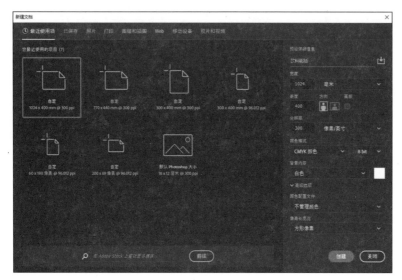

图 6-7　步骤 1

图 6-8　步骤 2

步骤 3：执行菜单"视图"→"参考线"→"新建参考线"命令，新建垂直参考线分别为 30mm、512mm、994mm，新建水平参考线分别为 30mm、370mm（见图 6-9）。

图 6-9　步骤 3

步骤 4：新建"底色"图层，使用"矩形选框工具" 在水平参考线 30mm、370mm 和垂直参考线 30mm、994mm 之间绘制矩形边框，右击该矩形，在弹出的快捷菜单中选择"填充"命令，打开"填充"对话框，在"内容"下拉菜单中选择"颜色"选项，设置"填充"为"C:10，M:25，Y:78，K:0"，单击"确定"按钮（见图 6-10）。

图 6-10　步骤 4

步骤 5：右击步骤 4 绘制的矩形，在弹出的菜单中选择"选择反向"命令，然后右击反向选择的选区，在弹出的快捷菜单中选择"填充"命令，打开"填充"对话框，在"内容"下拉菜单中选择"颜色"选项，设置"填充"为"C:9，M:7，Y:7，K:0"，单击"确定"按钮（见图 6-11）。

图 6-11　步骤 5

步骤 6：执行菜单"文件"→"置入嵌入对象"命令，打开"置入嵌入的对象"对话框，选择"小熊"图片，调整合适的大小，并移动至画面左侧。然后右击该图层，在弹出的快捷菜单中选择"混合选项"命令，打开"图层样式"对话框，勾选"斜面和浮雕"及"描边"复选框，设置"描边大小"为50像素，"描边位置"为外部，"填充类型"为渐变，"左色标"为白色，"右色标"为黄色，其他选项默认，单击"确定"按钮（见图 6-12）。

图 6-12　步骤 6

步骤 7：执行菜单"文件"→"置入嵌入对象"命令，打开"置入嵌入的对象"对话框，选择"牛奶"图片，调整为合适的大小，并移动至画面左侧下方。然后执行菜单"滤镜"→"风格化"→"风"命令，打开"风"对话框，选择"方法"为"风"，方向为"从右"，单击"确定"按钮（见图 6-13）。

图 6-13　步骤 7

步骤 8：执行菜单"文件"→"置入嵌入对象"命令，打开"置入嵌入的对象"对话框，选择 Honey 图片，调整为合适的大小，并移动至画面左侧。然后右击该图层，在弹出的快捷菜单中选择"混合选项"命令，打开"图层样式"对话框，勾选"描边"复选框，设置"描边大小"为 50 像素，"描边位置"为外部，"填充类型"为渐变，"左色标"为白色，"右色标"为黄色，其他选项默认，单击"确定"按钮（见图 6-14）。

图 6-14　步骤 8

步骤 9：使用"文字工具" T 在画面上部输入文字"YUMMY！"，按自己的喜好设置字体、颜色及字号等，并进行位置上的调整。然后右击该文字图层，在弹出的快捷菜单中选择"混合选项"命令，打开"图层样式"对话框，勾选"描边"复选框，设置"描边大小"为 50 像素，"描边位置"为外部，"填充类型"为颜色，"描边颜色"为白色，其他选项默认，单击"确定"按钮（见图 6-15）。

步骤 10：使用"椭圆选框工具" ，绘制一个"宽度"为 100mm、"高度"为 25mm 的椭圆，设置"填充颜色"为"C:15，M:36，Y:93，K:0"，"描边颜色"为"C:40，M:66，Y:69，K:1"，"描边粗细"为 10 像素，其他选项默认，单击"确定"按钮（见图 6-16）。

图 6-15 步骤 9

图 6-16 步骤 10

步骤 11：使用"文字工具" T 在画面左侧输入文字"蜂蜜＋益生菌""风味乳饮料""净含量：400mL"，按自己的喜好设置字体、颜色及字号等，并进行位置上的调整，使其美观、大方（见图 6-17）。

图 6-17 步骤 11

步骤 12：执行菜单"文件"→"置入嵌入对象"命令，打开"置入嵌入的对象"对话框，选择 logo，回收标志、条形码和蜜蜂图片，调整为合适的大小，并移动至合适的位置，使其美观、大方（见图 6-18）。

步骤 13：按 Ctrl+J 组合键复制"牛奶"图层，执行菜单"编辑"→"变换"→"水平翻转"命令，将复制后的图层翻转，然后移动至画面右侧（见图 6-19）。

图 6-18　步骤 12

图 6-19　步骤 13

步骤 14：执行菜单"文件"→"置入嵌入对象"命令，打开"置入嵌入的对象"对话框，选择"营养表"图片，设置其为"变暗"模式，并调整为合适的大小，移动至合适的位置，使其美观、大方（见图 6-20）。

图 6-20　步骤 14

步骤 15：使用"文字工具" T 在画面右侧输入相关文字信息，按自己的喜好设置字体、颜色及字号等，并进行位置上的调整，使其美观、大方（见图 6-21）。

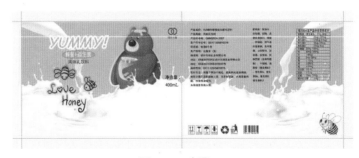

图 6-21　步骤 15

步骤 16：执行菜单"文件"→"存储为"命令，打开"存储为"对话框，选择合适的路径和文件夹，并保存。

至此，一张使用 Adobe Photoshop CC 2024 制作的饮料瓶贴就完成了（见图 6-22）。

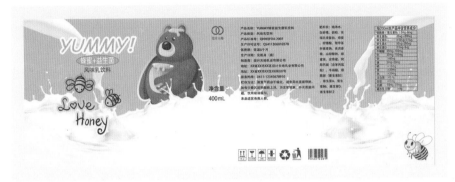

图 6-22　饮料瓶贴成图

如果需要进一步呈现出饮料瓶贴的效果，可以通过以下步骤实现。

步骤 17：启动 Adobe Photoshop CC 2024 软件，新建空白文档，命名为"饮料瓶贴效果图"，设置"宽度"为 400mm，"高度"为 700mm，"分辨率"为 300 像素 / 英寸，颜色模式为"CMYK 模式"，单击"创建"按钮（见图 6-23）。

图 6-23　步骤 17

步骤 18：执行菜单"文件"→"置入嵌入对象"命令，打开"置入嵌入的对象"对话框，选择"瓶子"和"饮料瓶贴"图片，调整为合适的大小，并移动至合适的位置，使其美观、大方（见图 6-24）。

步骤 19：复制"瓶子"图层，并将该图层移动至所有图层的最上方，然后设置为"线性加深"模式，"不透明度"为 50%（见图 6-25）。

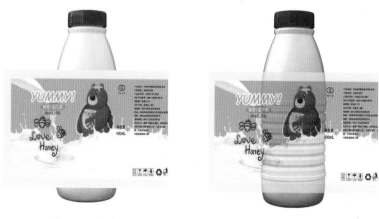

图 6-24　步骤 18　　　　　　　图 6-25　步骤 19

步骤 20：右击"饮料瓶贴"图层，在弹出的菜单中选择"创建剪贴蒙版"命令。

步骤 21：执行菜单"文件"→"存储为"命令，打开"存储为"对话框，选择合适的路径和文件夹，并保存。

至此，该饮料瓶贴的效果图也制作完毕了（见图 6-26），一张使用 Adobe Photoshop CC 2024 制作的饮料瓶贴就彻底完成了。

图 6-26　饮料瓶贴效果图

第三节　任务：茶叶包装盒设计与制作

一、任务目标

本任务旨在为"淳茶"茶叶设计一款包装盒，设计时需要采用凸显品质、香浓的主色调，巧妙激发受众的心理共鸣和视觉吸引力，以达到促进销售的目的。

二、任务分析

包装盒在商品流通中起着重要的作用，它不仅是产品的"保护者"，同时也是品牌信息的"传递者"，影响着消费者的购买决策。一个精心设计的包装盒能够提升产品的整体形象，增加产品的附加值，并在竞争激烈的市场中有效吸引消费者的注意力，从而提升消费者的购买欲望。

根据任务目标可知，本任务是为"淳茶"茶叶设计一款包装盒。在对该包装盒的设计过程中，平面设计师需要遵循以下步骤。

第一步，平面设计师要充分理解包装盒平面展开图纸的位置关系，明确平面展开与立体成型之间的对应关系，避免在包装盒面形位置的调整中出现错误。

第二步，主色调的选择至关重要。为了凸显"淳茶"的品质，平面设计师可以选择象征着自然与生机的绿色系为主色，象征着朴实与可靠的大地色系为辅色，这两种色系的结合将有助于构建一个高端、专业的茶叶品牌形象，使消费者在第一时间感受到"淳茶"的卓越品质。

第三步，设计师需要充分调动消费者的心理感受。通过研究目标受众的审美偏好、消费习惯和心理需求，平面设计师需要运用心理学原理，将设计元素与消费者的情感联系起来。例如，利用茶叶图案的细腻描绘，让消费者产生对茶叶新鲜、纯净的联想；同时，通过优雅的字体设计，传达出"淳茶"品牌的文化底蕴和匠心精神。

第四步，视觉印象的塑造是设计的关键。平面设计师需要运用创意图形、摄影作品或符号元素，将"淳茶"的香浓特点具象化，使消费者在视觉上就能感受到茶叶的香气四溢。

第五步，设计的最终目的是促进销售。因此，包装盒的设计不仅要美观、有品质感，还要具备良好的实用性。平面设计师在设计时，需要考虑包装的便携性、展示效果和视觉冲击力等，确保"淳茶"品牌能够在众多竞品中脱颖而出。

三、操作步骤

步骤 1：启动 Adobe Photoshop CC 2024 软件，新建空白文档，命名为"茶叶包装盒"，设置"宽度"为 400mm，"高度"为 320mm，"分辨率"为 300 像素 / 英寸，颜色模式为"CMYK 模式"，单击"创建"按钮（见图 6-27）。

步骤 2：按 Ctrl+R 组合键，显示文件标尺，右击标尺，在弹出的快捷菜单中选择"毫米"命令，将标尺单位定义为毫米（见图 6-28）。

步骤 3：在垂直标尺处拖出 4 条参考线，分别定位于水平标尺的 20mm、70mm、330mm、380mm 处；再在水平标尺处拖出 4 条参考线，分别定位于垂直标尺的 20mm、120mm、170mm 和 270mm 处（见图 6-29）。

步骤 4：新建图层并命名为"包装平面"，使用"钢笔工具" ✎，绘制包装平面图（见图 6-30）。

图 6-27　步骤 1

图 6-28　步骤 2

图 6-29　步骤 3

图 6-30　步骤 4

步骤 5：按 Ctrl+Enter 组合键，将路径转换为选区，右击该选区，在弹出的快捷菜单中选择"填充"命令，打开"填充"对话框，在"内容"下拉菜单中选择"颜色"选项，设置"填充"为"C:49，M:15，Y:92，K:0"，单击"确定"按钮（见图 6-31）。

步骤 6：创建新组，并将新组命名为"正面"，在"正面"组中新建图层并命名为"底色"（见图 6-32）。

图 6-31　步骤 5

图 6-32　步骤 6

步骤 7：使用"矩形选框工具" ▣ 沿参考线框选包装正面部分，再使用"渐变工具" ▣，在"渐变"面板中选择"创建新渐变"选项，在弹出的"渐变编辑器"对话框中，设置左下方"色标"颜色为"C:45，M:6，Y:93，K:0"，右下方"色标"颜色为"C:67，M:12，Y:96，K:0"，单击"新建"按钮，之后水平拖动鼠标，对包装正面部分进行渐变填充（见图 6-33）。

步骤 8：新建图层并命名为"右侧图形"，使用"矩形选框工具" ▣，并在工具选项栏中选择"与选区交叉"，之后在包装正面部分的右侧绘制矩形，右击该选区，在弹出的快捷菜单中选择"填充"命令，打开"填充"对话框，在"内容"下拉菜单中选择"颜色"选项，设置"填充"为"C:55，M:60，Y:70，K:10"，单击"确定"按钮（见图 6-34）。

图 6-33　步骤 7

图 6-34　步骤 8

步骤 9：右击"右侧图形"图层，在弹出的快捷菜单中选择"混合选项"命令，打开"图层样式"对话框，选择"投影"样式，设置"不透明度"为 75%，"角度"为 0°，"距离"为 20 像素，"扩展"为 6%，"大小"为 100 像素，单击"确定"按钮（见图 6-35）。

步骤 10：再次右击"右侧图形"图层，在弹出的快捷菜单中选择"创建剪贴蒙版"命令，只保留图形左侧的投影效果（见图 6-36）。

图 6-35　步骤 9

图 6-36　步骤 10

步骤 11：执行菜单"文件"→"置入嵌入对象"命令，打开"置入嵌入的对象"对话框，选择"茶背景"图片，调整为合适的大小，并移动到包装正面部分的右侧（见图 6-37）。

步骤 12：执行菜单"文件"→"置入嵌入对象"命令，打开"置入嵌入的对象"对话框，选择"茶 logo"图片，调整为合适的大小，并移动到包装正面部分的左上角，并在图层工具栏中设置样式为"线性加深"（见图 6-38）。

图 6-37　步骤 11

图 6-38　步骤 12

步骤 13：使用"文字工具" T 在包装正面部分输入文字"Green Tea"和"纯茶·醇茶·淳茶"，按自己的喜好设置字体、颜色及字号等，并进行位置上的调整，使其美观、大方（见图 6-39）。

步骤 14：右击 Green Tea 文字图层，在弹出的快捷菜单中选择"混合选项"命令，打开"图层样式"对话框，勾选"斜面和浮雕"及"图案叠加"复选框，单击"确定"按钮（见图 6-40）。

图 6-39　步骤 13

图 6-40　步骤 14

步骤 15：选中"茶叶 logo""图层 1""右侧图形"和"渐变蒙版"，右击，在弹出的快捷菜单中选择"合并图层"命令，并将合并后的图层更名为"正面背面背景"（见图 6-41）。

步骤 16：复制"正面背面背景"图层，将其移动至包装背面部分，按 Ctrl+T 组合键，在弹出的快捷菜单中先选择"垂直翻转"命令，再选择"水平翻转"命令（见图 6-42）。

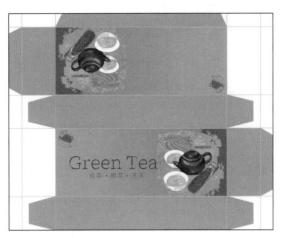

图 6-41 步骤 15 图 6-42 步骤 16

步骤 17：使用"文字工具" 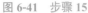在包装背面部分输入相关文字信息，按自己的喜好设置字体、颜色及字号等，然后按 Ctrl+T 组合键，在弹出的快捷菜单中先选择"垂直翻转"命令，再选择"水平翻转"命令，并进行位置上的调整，使其美观、大方（见图 6-43）。

步骤 18：执行菜单"文件"→"置入嵌入对象"命令，打开"置入嵌入的对象"对话框，选择"回收标志"和"条形码"图片，调整为合适的大小，并移动到包装背面部分左上角，按 Ctrl+T 组合键，在弹出的快捷菜单中先选择"垂直翻转"命令，再选择"水平翻转"命令（见图 6-44）。

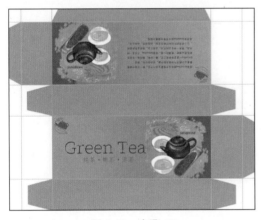

图 6-43 步骤 17 图 6-44 步骤 18

步骤 19：创建新组，并将新组命名为"顶面"，在"顶面"组中新建图层并命名为"底色 2"，使用"矩形选框工具" ▦沿参考线框选包装顶面部分，再使用"渐变工具" ▬，水平拖动鼠标，对包装顶面部分进行渐变填充（见图 6-45）。

步骤 20：新建一个图层，命名为"右侧图形 2"，使用"矩形选框工具" ▦，并在工具选项栏中选择"与选区交叉"选项，之后在包装顶面部分的右侧绘制矩形，右击该选区，在弹出的快捷菜单中选择"填充"命令，打开"填充"对话框，在"内容"下拉菜单中选择"颜色"选项，设置"填充"为"C:55，M:60，Y:70，K:10"，单击"确定"按钮（见图 6-46）。

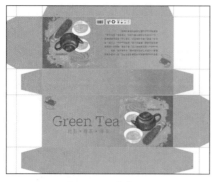

图 6-45　步骤 19

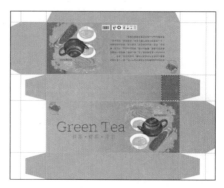

图 6-46　步骤 20

步骤 21：右击"右侧图形 2"图层，在弹出的快捷菜单中选择"混合选项"命令，打开"图层样式"对话框，选择"投影"样式，确定后再次右击"右侧图形 2"图层，在弹出的快捷菜单中选择"创建剪贴蒙版"命令，只保留图形左侧的投影效果（见图 6-47）。

步骤 22：复制"Green Tea"文字图层，并将其移动至包装顶层部分合适的位置，使布局美观、大方（见图 6-48）。

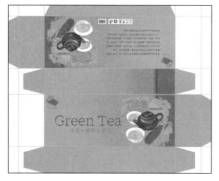

图 6-47　步骤 21

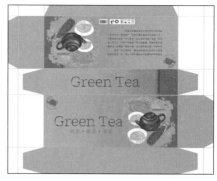

图 6-48　步骤 22

步骤 23：执行菜单"文件"→"置入嵌入对象"命令，打开"置入嵌入的对象"对话框，选择"侧面茶叶"图片，调整为合适的大小，并移动到包装右侧面部分（见图 6-49）。

步骤 24：复制步骤 23 置入的图片，将其移动到包装左侧面部分，按 Ctrl+T 组合键，在弹出的快捷菜单中先选择"垂直翻转"命令，再选择"水平翻转"命令（见图 6-50）。

图 6-49　步骤 23

图 6-50　步骤 24

步骤 25：执行菜单"文件"→"存储为"命令，打开"存储为"对话框，选择合适的路径和文件夹，并保存。

至此，一张使用 Adobe Photoshop CC 2024 制作的茶叶包装盒就完成了（见图 6-51）。

图 6-51　茶叶包装盒成图

第四节　任务：膨化食品包装袋设计与制作

一、任务目标

本任务旨在为膨化食品"YUMMY 爆米花"设计一款包装袋，设计时需要采用凸显美味、活力的主色调，巧妙激发受众的心理共鸣和视觉吸引力，以达到促进销售的目的。

二、任务分析

在现代商业领域，包装袋不仅是产品的保护层，更是品牌形象的展示窗口，它们在保护商品的同时，还承担着传递品牌信息和吸引消费者注意力的重任。一个出色的包装袋设计能够提升产品的价值感，增强消费者的购买欲望，并在激烈的市场竞争中脱颖而出。

包装袋的设计需要综合考虑品牌定位、目标消费群体及消费者心理，通过创新的设计元素和视觉冲击力，设计出既美观又实用的包装。这样的设计不仅能够吸引消费者的目光，还能有效地传达产品的特点和品牌故事，从而在消费者心中留下深刻的印象，提升产品的市场竞争力。

根据任务目标可知，本任务的焦点是为膨化食品"YUMMY 爆米花"设计一款包装袋。在对该包装袋的设计过程中，平面设计师需要遵循以下步骤。

第一步，平面设计师需要选择能够凸显美味与活力的主色调，积极调动受众的感受。建议采用鲜艳、活泼的色彩，如黄色、橙色等，这些色彩能够直观地传达出爆米花的美味和给人带来欢乐的氛围，同时也能够激发消费者的食欲和购买欲望。

第二步，视觉印象的塑造至关重要。设计时，平面设计师应充分考虑爆米花的特点，运用生动的图片来展示产品的诱人质感，同时结合有趣的文字、版式设计，给人留下深刻记忆，强化"YUMMY 爆米花"这一品牌印象。

第三步，包装袋的设计不仅要吸引消费者的目光，还要简洁明了地传递产品主要信息，以增强消费者的信任感。通过这些设计策略，平面设计师就可以设计出一款符合"YUMMY 爆米花"任务要求的包装袋了。

三、操作步骤

步骤 1：启动 Adobe Photoshop CC 2024 软件，新建空白文档，命名为"膨化食品包装袋正面"，设置"宽度"为 300mm，"高度"为 400mm，"分辨率"为 300 像素 / 英寸，颜色模式为"CMYK 模式"，单击"创建"按钮（见图 6-52）。

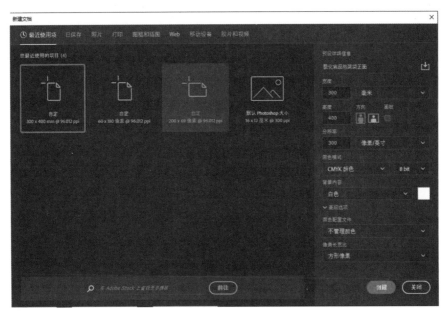

图 6-52　步骤 1

步骤 2：执行菜单"文件"→"置入嵌入对象"命令，打开"置入嵌入的对象"对话框，选择"爆米花背景"图片，调整宽度为 250mm，高度为 350mm，并移动到画面中央（见图 6-53）。

步骤 3：使用"画笔工具" ![画笔]，设置"前景色"为"C:10，M:10，Y:20，K:0"，选择"柔边圆"画笔，调整"大小"为 800 像素，"不透明度"为 40%，在画面上进行简单涂抹，使画面色彩层次更丰富。然后更改画笔为"树叶混合 2"，设置"前景色"为"C:0，M:50，Y:91，K:0"，调整"大小"为 800 像素，在画面上部进行简单涂抹，使画面色彩层次更丰富（见图 6-54）。

步骤 4：使用"文字工具" ![文字]在画面上部输入文字"YUMMY""- 爆米花 -"和"健康·美味·轻油炸"，按自己的喜好设置字体、颜色及字号等，并进行位置上的调整。然后，右击"YUMMY"文字图层，在弹出的快捷菜单中选择"混合选项"命令，打开

"图层样式"对话框，勾选"描边"复选框及"投影"复选框，设置"描边大小"为20像素，"描边颜色"为白色，其他选项为默认，单击"确定"按钮（见图6-55）。

图 6-53　步骤 2　　　　　　图 6-54　步骤 3　　　　　　图 6-55　步骤 4

步骤 5：执行菜单"文件"→"置入嵌入对象"命令，打开"置入嵌入的对象"对话框，选择"爆米花素材"图片，右击该图层，在弹出的快捷菜单中选择"混合选项"命令，打开"图层样式"对话框，勾选"斜面和浮雕"复选框、"描边"复选框及"投影"复选框，设置"描边大小"为30像素，"描边颜色"为白色，其他选项为默认，单击"确定"按钮，然后调整为合适的大小和角度，并移动到画面中央（见图6-56）。

步骤 6：使用"文字工具" 在画面右下角输入文字"净含量：150g"，按自己的喜好设置字体、颜色及字号等，并进行位置上的调整（见图6-57）。

步骤 7：执行菜单"文件"→"存储为"命令，打开"存储为"对话框，选择合适的路径和文件夹，并保存。

至此，该膨化食品包装袋的正面就制作完毕了（见图6-58）。

图 6-56　步骤 5　　　　　　图 6-57　步骤 6　　　　　图 6-58　膨化食品包装袋正面成图

如果需要进一步呈现出包装袋的效果，可以通过以下步骤实现。

步骤 8：选中除背景外的所有可见图层，右击，在弹出的快捷菜单中选择"合并图层"命令（见图 6-59）。

步骤 9：选中步骤 8 合并的图层，执行菜单"编辑"→"变换"→"变形"命令，对图层边缘进行适当变形（见图 6-60）。

图 6-59　步骤 8　　　　　　　　　　　图 6-60　步骤 9

步骤 10：选中步骤 9 变形的图层，执行菜单"滤镜"→"液化"命令，打开"液化"编辑面板，调整画笔大小，对图层边缘进行适当液化，单击"确定"按钮（见图 6-61）。

步骤 11：执行菜单"文件"→"存储为"命令，打开"存储为"对话框，选择合适的路径和文件夹，并保存。

至此，该膨化食品包装袋的正面效果图也制作完毕了（见图 6-62）。接下来，将继续制作该包装袋的背面。

图 6-61　步骤 10　　　　　　　　　图 6-62　膨化食品包装袋正面效果图

步骤 12 ：启动 Adobe Photoshop CC 2024 软件，新建空白文档，将其命名为"膨化食品包装袋背面"，设置"宽度"为 300mm，"高度"为 400mm，"分辨率"为 300 像素 / 英寸，颜色模式为"CMYK 模式"，单击"创建"按钮（见图 6-63）。

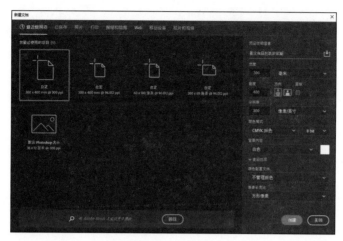

图 6-63　步骤 12

步骤 13 ：使用"矩形选框工具" 绘制一个"宽度"为 250mm、"高度"为 350mm 的矩形，再使用"渐变工具" ，选择"对称渐变"，在"渐变"面板中选择"创建新渐变"选项，在弹出的"渐变编辑器"对话框中，设置左下方"色标"颜色为"C:7，M:8，Y:23，K:0"，右下方"色标"颜色为"C:13，M:26，Y:85，K:0"，单击"新建"，之后垂直拖动鼠标，对包装袋背面进行渐变填充（见图 6-64）。

步骤 14 ：执行菜单"文件"→"置入嵌入对象"命令，打开"置入嵌入的对象"对话框，选择"爆米花图标"图片，调整为合适的大小，并移动至画面右侧。然后，右击该图层，在弹出的快捷菜单中选择"混合选项"命令，打开"图层样式"对话框，勾选"描边"复选框及"投影"复选框，设置"描边大小"为 20 像素，"描边颜色"为白色，其他选项为默认，单击"确定"按钮（见图 6-65）。

步骤 15 ：使用"文字工具" T 在画面中输入相关文字信息，按自己的喜好设置字体、颜色及字号等，并进行位置上的调整（见图 6-66）。

图 6-64　步骤 13　　　　　图 6-65　步骤 14　　　　　图 6-66　步骤 15

步骤16：执行菜单"文件"→"置入嵌入对象"命令，打开"置入嵌入的对象"对话框，选择"回收标志""条形码""玉米"和"营养表"图片，调整大小，并移动至合适的位置。选中"营养表"图片，设置其为"正片叠底"模式（见图6-67）。

步骤17：使用"文字工具" T 在画面上部输入文字"YUMMY"，按自己的喜好设置字体、颜色及字号等，并进行位置上的调整。然后右击该文字图层，在弹出的快捷菜单中选择"混合选项"命令，打开"图层样式"对话框，勾选"描边"复选框及"投影"复选框，设置"描边大小"为20像素，"描边颜色"为白色，其他选项为默认，单击"确定"按钮（见图6-68）。

步骤18：执行菜单"文件"→"存储为"命令，打开"存储为"对话框，选择合适的路径和文件夹，并保存。

至此，该膨化食品包装袋的背面就制作完毕了（见图6-69）。

图6-67　步骤16　　　　　图6-68　步骤17　　　　图6-69　膨化食品包装袋背面成图

如果需要进一步呈现出包装袋的效果，可以通过以下步骤实现。

步骤19：选中除背景外的所有可见图层，右击，在弹出的快捷菜单中选择"合并图层"命令（见图6-70）。

步骤20：选中步骤19合并的图层，执行菜单"编辑"→"变换"→"变形"命令，对图层边缘进行适当变形（见图6-71）。

步骤21：选中步骤20变形的图层，执行菜单"滤镜"→"液化"命令，打开"液化"编辑面板，调整画笔大小，对图层边缘进行适当液化，单击"确定"按钮（见图6-72）。

步骤22：执行菜单"文件"→"存储为"命令，打开"存储为"对话框，选择合适的路径和文件夹，并保存。

至此，该膨化食品包装袋的背面效果图也制作完毕（见图6-73），与之前制作的膨化食品包装袋正面组合起来，一个使用Adobe Photoshop CC 2024制作的膨化食品包装袋就彻底完成了。

图 6-70　步骤 19

图 6-71　步骤 20

图 6-72　步骤 21

图 6-73　膨化食品包装袋背面效果图

第五节　任务：礼品袋设计与制作

一、任务目标

　　本任务旨在为设计天地科技有限公司设计一款礼品袋，设计时需要采用凸显设计感的主色调，同时突出伴手礼本身，以达到进一步塑造品牌形象的目的。

二、任务分析

在平面设计的专业实践中，礼品袋的设计往往得到了极高的重视，它不仅是一个简单的包装容器，更是一个将品牌故事、用户体验和营销策略相融合的综合性展示平台。作为一个精心构思的礼品袋，其设计过程涉及对品牌理念的深刻理解、对目标受众的精准把握及对设计元素的巧妙运用。平面设计师可以通过独特的视觉符号、色彩搭配和材质选择，增加产品的附加价值，在受众心中留下深刻的品牌印象，提高受众对品牌的忠诚度，从而在激烈的市场竞争中为品牌赢得一席之地。

根据任务目标可知，本任务的焦点是为设计天地科技有限公司设计一款礼品袋。在对该包装袋的设计过程中，平面设计师需要遵循以下步骤。

第一步，平面设计师需要深刻理解品牌理念，选择凸显主题的主色调。本礼品袋适合采用鲜明、富有创意的色彩，如蓝色、紫色或绿色等，这些色彩能够迅速抓住消费者的注意力，同时传达出品牌的设计感和创意性。

第二步，设计需要突出伴手礼本身。通过图片、文字和布局的巧妙搭配，使礼品袋与伴手礼本身形成和谐统一的整体，让受众对礼品形成强烈的视觉印象。

第三步，礼品袋的设计需要清晰地展现出品牌 logo 和名称，以便于强化品牌识别度，进一步塑造品牌形象，让受众对品牌形成深刻记忆。

三、操作步骤

步骤 1：启动 Adobe Photoshop CC 2024 软件，新建空白文档，将其命名为"礼品袋"，设置"宽度"为 770mm，"高度"为 440mm，"分辨率"为 300 像素 / 英寸，颜色模式为"CMYK 模式"，单击"创建"按钮（见图 6-74）。

步骤 2：按 Ctrl+R 组合键，显示文件标尺，右击标尺，在弹出的快捷菜单中选择"毫米"命令，将标尺单位定义为毫米（见图 6-75）。

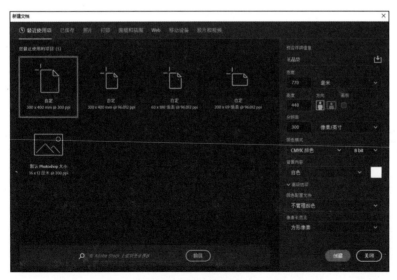

图 6-74　步骤 1

图 6-75　步骤 2

步骤 3：执行菜单"视图"→"参考线"→"新建参考线"命令，新建垂直参考线分别为 20mm、315mm、355mm、395mm、690mm、730mm，新建水平参考线分别为 40mm、340mm、380mm（见图 6-76）。

图 6-76　步骤 3

步骤 4：新建"刀模"图层，使用"矩形选框工具" 沿画布边缘绘制一个矩形，右击该矩形，在弹出的快捷菜单中选择"描边"命令，设置"宽度"为 2 像素，"颜色"为黑色，"位置"为居中（见图 6-77）。

图 6-77　步骤 4

步骤 5：使用"直线工具" ，设置"模式"为"像素"，"填充"为黑色，"描边"为无，"粗细"为 2 像素，按住 Shift 键沿垂直参考线 20mm、315mm、395mm、730mm 和水平参考线 40mm、380mm 绘制直线（见图 6-78）。

图 6-78　步骤 5

步骤 6：使用"直线工具" ，设置"模式"为"形状"，"填充"为无，描边为"黑色"，"粗细"为 10 像素，"预设"为"虚线"，"虚线"为 4，"间隙"为 4（见图 6-79）。

图 6-79　步骤 6

步骤 7：按住 Shift 键，以参考线为基准绘制虚线（见图 6-80）。

图 6-80　步骤 7

步骤 8：新建"底色"图层，使用"矩形选框工具" 在水平参考线 40mm、380mm 和垂直参考线 20mm、315mm 之间绘制矩形边框。然后，使用"渐变工具" ，选择"蓝色 _32_"渐变样式，按住 Shift 键，从上向下对该矩形进行渐变填充，然后右击该图层，在弹出的快捷菜单中选择"栅格化图层"命令（见图 6-81）。

图 6-81　步骤 8

步骤 9：按住 Ctrl 键，选中"底色"图层，载入选区，选择"矩形选框工具" ，使用向右方向键移动选框，使选框右边与垂直参考线 395mm 重合。在选区内右击，在弹出

的快捷菜单中，选择"变换选区"命令，将变换中心点向右拖至最右侧变换框中点，鼠标将左侧变换框向 315 毫米参考线处拖拉，新建图层"侧面"（见图 6-82）。

图 6-82　步骤 9

步骤 10：使用"渐变工具" ■，选择渐变样式"蓝色 _32_"，按住 Shift 键，从上向下对该矩形进行渐变填充。最后，单击"矩形选框工具" ■，选择"存储选区"命令，将其命名为"侧面"，然后右击该图层，在弹出的快捷菜单中选择"栅格化图层"命令（见图 6-83）。

图 6-83　步骤 10

步骤 11：使用"椭圆选框工具" ■，按住 Shift 键，绘制一个正圆，将其放置在矩形右上方，分别选中"底色"图层和"侧面"图层，按 Delete 键删除多余的部分（见图 6-84）。

图 6-84　步骤 11

步骤12：打开"通道"面板，按住 Ctrl 键，单击"侧面"通道缩略图，载入"侧面"选区，回到"图层"面板，在侧面图层下方新建图层"侧面底色"，并填充颜色为"C:9，M:7，Y:7，K:0"，单击"确定"按钮（见图6-85）。

图 6-85　步骤 12

步骤13：执行菜单"文件"→"置入嵌入对象"命令，打开"置入嵌入的对象"对话框，选择"伴手礼"图片，调整为合适的大小，并移动至画面左侧。然后，右击该图层，在弹出的快捷菜单中选择"混合选项"命令，打开"图层样式"对话框，勾选"斜面和浮雕"复选框及"投影"复选框，设置"投影距离"为 40 像素，"投影扩展"为 20%，"投影大小"为 10 像素，其他选项为默认，单击"确定"按钮（见图6-86）。

图 6-86　步骤 13

步骤14：使用"文字工具"在画面上部输入文字"Design""WORLD"和"伴手礼"，按自己的喜好设置字体、颜色及字号等，并进行位置上的调整。然后，右击"Design"和"WORLD"文字图层，在弹出的快捷菜单中选择"混合选项"命令，打开"图层样式"对话框，勾选"描边"复选框及"投影"复选框，设置"描边大小"为 30 像素，"描边位置"为外部，其他选项为默认，单击"确定"按钮（见图6-87）。

步骤15：选中 Design 文字图层，执行菜单"编辑"→"变换"→"斜切"命令，对文字进行斜切变换。同理，对"WORLD"文字也进行适当的斜切变换，使文字更具设计感（见图6-88）。

图 6-87 步骤 14

图 6-88 步骤 15

步骤 16：执行菜单"文件"→"置入嵌入对象"命令，打开"置入嵌入的对象"对话框，选择 logo 图片，设置"模式"为"滤色"，然后调整为合适的大小，并移动至画面下方（见图 6-89）。

图 6-89 步骤 16

步骤 17：使用"文字工具" T 在画面下部输入文字"设计天地科技有限公司"，并按自己的喜好设置字体、颜色及字号等，使其美观、大方（见图 6-90）。

图 6-90　步骤 17

步骤 18：新建"三角"图层，使用"三角形工具" ，设置模式为"像素"，在侧面下部绘制一个三角形，填充颜色为"C:80，M:60，Y:20，K:0"（见图 6-91）。

图 6-91　步骤 18

步骤 19：执行菜单"文件"→"置入嵌入对象"命令，打开"置入嵌入的对象"对话框，选择"二维码"图片，调整为合适的大小，设置"正片叠底"模式，并移动至"三角"图形上（见图 6-92）。

图 6-92　步骤 19

步骤 20：选中除了"刀模"和"直线"外的所有图层，按 Ctrl+C 组合键复制图层，再按 Ctrl+V 组合键粘贴图层，将粘贴后的图层沿着参考线向右移动至合适的位置（见图 6-93）。

图 6-93 步骤 20

步骤 21：执行菜单"文件"→"存储为"命令，打开"存储为"对话框，选择合适的路径和文件夹，并保存。

至此，一个使用 Adobe Photoshop CC 2024 制作的礼品袋就完成了（见图 6-94）。

图 6-94 礼品袋成图

作业

（1）使用 Adobe Photoshop CC 2024 软件，运用图文结合的版式设计方法，设计一款巧克力包装盒。

（2）完成作业（1）的巧克力包装盒设计后，制作一张问卷，收集至少 10 位同学对该包装的看法和建议，并根据反馈结果对设计图进行优化与改进。

本章习题

第七章 VI 设计

PPT 讲解

视频讲解

第一节 设计企业标志

一、企业标志设计定义

企业标志是一种独特的视觉传达工具，能够通过简洁、明了且具有辨识度的视觉形象，将企业的抽象概念转化为具体的视觉符号，是企业在视觉识别系统（VI）体系中的基础和灵魂。在 VI 设计中，标志设计是其视觉核心，是形成和推演整个VI设计的形式出发点。企业标志不仅是一个图形或文字的组合，还包含了色彩、排版、比例和适用规范等设计要素，以确保在不同应用场景中的一致性和可识别性（见图 7-1）。

图 7-1　企业标志（1）

从特点上说，企业标志具有以下基本特点。

（1）功用性。企业标志不仅仅是一个装饰性的图案，它必须具有实际的应用价值。在商业活动中，企业标志能够高效、准确地传达企业信息，促进品牌认知，同时在实际操作中简化了企业的识别过程，提高了沟通效率。

（2）可识别性。企业标志的可识别性是其与众不同的核心原因，这个特点能够让消费者在众多品牌中迅速识别出特定的企业。这种可识别性是企业形象建立和品牌传播的基础。

（3）显著性。企业标志必须具有足够的显著性，无论是在大小、色彩还是形状上，都要能够吸引人的注意力，使其在复杂多变的环境中依然能够脱颖而出。

（4）多样性。企业标志需要适应不同的应用环境和载体，这就要求它在设计上具有一定的灵活性，能够在不改变其核心识别元素的前提下，呈现出多样的形式。

（5）艺术性。企业标志的设计往往融合了丰富的艺术元素，如绘画、雕塑、书法等，它的艺术性不仅提升了视觉美感，也增强了品牌的文化内涵和审美价值。

（6）持久性。一个好的企业标志应当具有较长的生命周期，不易过时，能够在时间的考验下依然保持其价值和影响力，为企业积累品牌资产（见图 7-2）。

图 7-2　企业标志（2）

从功能上说，企业标志具有以下基本功能。

（1）信息传达功能。企业标志的信息传达功能是其基础且关键的作用之一，它通过图形、文字、色彩等设计元素的巧妙结合，将企业的核心价值、文化理念和市场定位等信息高效传递给公众，使消费者在短时间内对企业形成初步的认知和印象，从而在品牌与消费者之间建立起沟通的桥梁，促进信息的快速流通和品牌的深入人心。

（2）视觉识别功能。企业标志的视觉识别功能是其最显著的特点，它凭借独特的设计风格和视觉元素，使企业能够在众多竞争者中脱颖而出，为消费者提供直观的品牌识别依据。这种视觉上的独特性不仅增强了品牌的辨识度，而且有助于加深消费者对品牌的记忆，从而提高品牌忠诚度和市场竞争力。除此之外，标志本身也是具有艺术价值的图形符号，能够以简洁的语言形式带给人视觉上美的感受。

图 7-3　企业标志（3）

（3）法律保障功能。企业标志的法律保障功能为其提供了坚实的后盾，通过商标注册等法律手段，企业标志获得了专有使用权和排他性，有效防止了品牌被模仿或侵权行为的发生，是企业非常重要的无形资产。这不仅保护了企业的知识产权和品牌形象，还在市场竞争中为企业营造了一个公平、公正的经营环境，确保了企业长远发展的合法权益（见图7-3）。

二、企业标志设计的表现形式

（一）含义角度

从含义角度来讲，企业标志的表现形式可分为三种。

（1）象征：企业标志设计中极为常见的表现形式之一。它能够将企业的核心价值观、文化理念或产品特性等抽象概念通过图形的联想记忆转化为直观的视觉符号。这种象征性的表达方式，使企业标志不仅是一个简单的标志，而是承载着企业精神和品牌形象的象征。例如，使用太阳图形可能象征着活力、创新和永恒，而使用山峰图形则可能象征着坚韧、稳重和追求卓越。

（2）比喻：通过将某一具体形象或元素与企业特性进行类比，找出其中的共性，从而传达出特定含义的表现形式。这种表现形式通常具有创意性和艺术性，留有文化与艺术的想象空间（见图7-4）。

（3）故事：企业标志设计中的一个常见表现形式。这种表现形式是借用广泛传播的故事中的角色或符号来传达企业理念或品牌形象，具有很好的传达效果。

图 7-4　使用比喻表现形式的企业标志

（二）图形角度

从图形角度来讲，企业标志的表现形式可分为三种。

图7-5 具象标志

（1）具象标志：那些直接描绘现实世界中具体事物的图形符号。这类标志通过熟悉的元素牵动人们的情绪记忆，并对其形态进行简化、夸张或变形，将企业的产品特性、服务内容或行业属性直观地展现给受众，强化受众的记忆，拉近企业和受众之间的距离，建立亲切感（见图7-5）。

（2）象形标志：一种介于具象和抽象之间的表现形式，它通常会对事物的形态进行提炼，形成简化的图形或符号来暗示或代表某个事物，而不是直接描绘其具体形象。象形标志的设计更加注重图形的象征意义和视觉美感，通过对现实事物的抽象提炼，形成具有独特个性和辨识度的视觉符号，从而传达企业的关键信息。

（3）抽象标志：完全脱离了现实世界的具体形象，是由平面设计师设计创造出的图形，专门用来传达企业的理念和品牌精神。这类标志的设计更加注重形式美感和视觉冲击力，通过对抽象元素的组合和变化，创造出独特的视觉效果和深刻的品牌印象。抽象标志往往具有较强的现代感和国际感，适用于多种行业和领域。

（三）文字角度

从文字角度来讲，企业标志的表现形式可分为三种。

（1）字母标志：以一个或多个字母作为设计主体的企业标志。这类标志通常采用企业名称的首字母、缩写或者全称的字母组合，通过字体的变形、排列组合或者艺术处理，形成具有辨识度和视觉冲击力的标志。字母标志的设计强调简洁性和易读性，同时也要体现出企业的文化和品牌个性（见图7-6）。

（2）汉字标志：以汉字作为设计核心的企业标志。这类标志通常选取企业名称中的关键字或具有象征意义的汉字，通过书法艺术、图形化处理或者现代设计手法，将汉字转化为具有视觉吸引力的标志。汉字标志的设计不仅要求具有较高的辨识度，还要体现出汉字的文化底蕴和企业的特色。

图7-6 字母标志

（3）数字标志：以数字作为主要设计元素的企业标志。这类标志可能采用企业的成立年份、特殊的数字组合或者与企业文化相关的数字，通过创意的字体设计、排列方式或者与其他图形的结合，创造出独特的视觉符号。数字标志的设计要注重数字的可识别性和艺术性，使其能够有效地传达企业的信息和精神。

（四）形式角度

从形式角度来讲，企业标志的表现形式可分为七种。

（1）纯粹的点：点作为企业标志设计中的基本元素，可以独立存在或与其他元素结合，形成独特的视觉语言。点的纯粹性体现在其形态、大小和排列方式的创意运用上，通过点的组合和变化，可以创造许多具象的意境，从而传达出企业的品牌形象。其中，最典型的点是圆形，它具有饱满、充实、轻快的特点（见图7-7）。

（2）敏感的线：线是企业标志设计中的重要组成部分，其粗细、长短、方向和连接方式等方面的变化可以创造出丰富的视觉效果和动态感，从而体现出线的敏感性。线可以分为几何线形和任意线形，通过对其的创意运用，能够表现出多种多样的视觉感受（见图7-8）。

（3）多元的面：面在企业标志设计中可以独立存在或与其他元素结合，形成立体的视觉效果和层次感。在二维空间里，面具有强烈的形态感觉，其多元性体现在其形状、大小和排列的创新运用上，在企业标志设计中具有醒目、整体、强烈的特征（见图7-9）。

（4）现代感的空间：空间是面的多维扩展，具有现代感和立体感的特征。自然界中绝大多数形象都以空间作为表现形式。因此，在企业标志设计中，空间能够给人带来一种直接、真实的视觉感受，传达出强烈的视觉表现力和新奇的现代感（见图7-10）。

图 7-7　纯粹的点

图 7-8　敏感的线

图 7-9　多元的面

图 7-10　现代感的空间

（5）真实感的肌理：肌理元素在企业标志设计中的表现主要体现在对真实感的追求上，平面设计师需要注意标志材质的运用，通过肌理细腻和粗糙的变化来突出企业的特色和品牌形象（见图7-11）。

（6）趣味的想象：在企业标志设计中融入想象元素，可以创造出轻松、愉快和有趣的视觉效果。趣味的想象强调通过童趣的图形、色彩和表现手法等来突出企业的特色和品牌形象（见图7-12）。

（7）巧妙的正负形：企业标志设计中利用正形和负形的对比和组合，并通过正负形的相互衬托和交错，创造出独特视觉效果和层次感的表现形式。这种设计强调正负形的对比和变化，又被称为"图底置换"，是企业标志设计中十分常见的一种表现形式，能够给人留下深刻的视觉印象（见图 7-13）。

图 7-11　真实感的肌理

图 7-12　趣味的想象

图 7-13　巧妙的正负形

三、企业标志设计的具体方法

（一）具象法

企业标志设计的具象法是一种通过直接描绘现实世界中的具体形象来创造标志的设计方法。这种方法强调从企业的核心特征出发，选择具有代表性的实物或场景进行简化提炼，形成简洁明了的图形。在设计过程中，注重图形的简洁性、独特性和适应性，以及如何通过具象图形传达企业的文化和情感，使其在不同场合下都能保持高度的可识别性和品牌影响力。具象法设计的标志直观易懂，能够快速建立品牌与消费者之间的联系，且具有一定的灵活便捷性。

以具象图形的卡通化为例，这是一种普遍的构思方法。卡通化的企业标志往往传递出轻松、愉快的氛围，其线条流畅而简洁，形态与结构被大幅简化，呈现出精炼且高度抽象的特点。这样的设计不仅特征明显、焦点突出，还具有较强的视觉吸引力和情感表达力，易于在人们心中留下深刻印象。

另外，将具象图形简化的手法同样常见。这种方法通过对事物进行深入提炼和精炼，仅保留其最核心的特征，使其在设计中更加凸显，从而提升图形的代表性和辨识度。经过这样的处理，图形不再是自然事物的直接翻版，而是一种富有表现力和感染力的视觉符号。

（二）抽象法

企业标志设计的抽象法是一种通过非具象的点、线、面等几何形状、颜色和线条来传达企业精神的构思手段。这种方法侧重于创造一种超越具体形象的视觉符号，以简化和抽象的方式表达企业的核心价值观。平面设计师在运用抽象法时，通常会考虑企业特性、市场定位和目标受众，以确保标志的独特性、辨识度和记忆点。在具体运用时，不同的点、线、

面可以形成不同的性格特征，从而传达出相应的品牌理念（见图7-14）。

（1）点：平面设计中最基本的元素，在抽象标志设计中通常作为视觉焦点或起始点，它可以是一个单独的符号，也可以是多个点的组合。平面设计师通过点的位置、大小和排列方式，可以创造出动态感、节奏感和层次感，以此来传达企业的活力、创新或稳定性。

图7-14　抽象法的企业标志

（2）线：主要有几何线和无规律线，形态上可以分为直线和曲线，它们通过延伸、交错和分割，可以形成丰富的视觉效果。此外，线的粗细、方向和排列方式都能够表达企业的特质，如直线可能代表坚定和效率，而曲线则可能象征柔和和流畅。

（3）面：由点或线构成的二维空间区域，它常常被用来营造整体的视觉印象，既可以作为标志的背景，也可以作为标志的元素或框架等。面的形状、大小和色彩等都是设计时需要考虑的要素。面可以分为几何形面与随意组合形面，面的运用可以使标志更具张力和体积感，从而更有效地传达企业的特质。同时，面的分割和组合也能够创造出独特的视觉效果，进而增强标志的辨识度。

在标志设计的过程中，将点、线、面等元素进行组合是一种普遍采用的抽象化构思策略。这种多元组合的造型方法，可以营造出具体且有力的视觉冲击。平面设计师在设计企业标志时，需要精准地运用这些元素，以传达企业的文化内涵、发展方向及价值观念，确保设计既具有象征性又充满审美节奏。在此过程中，还需要注意主次分明、对比和谐、力度适中，以打造出既生动又易于辨识的标志形象。

（三）单字法

企业标志设计的单字法是一种将企业名称的首字母或关键词作为设计核心，通过对其字体、形态和结构进行创意变形和艺术处理，形成独特标志的设计方法。这种方法强调字体的图形化和符号化，旨在将企业的核心信息以更为简洁和直观的方式呈现，同时确保标志的辨识度和记忆点。平面设计师在运用单字法时，会综合考虑字体的可读性、美观性和传达性，以及如何通过单一字符展现企业的文化内涵和品牌个性。

（四）连字法

企业标志设计的连字法是一种将两个或多个相关联的文字或字母通过创意的连接方式组合在一起，形成一个新的视觉符号的设计手法。这种方法强调文字之间的流畅衔接和视觉统一性，旨在创造一个既具有辨识度又能够传达企业信息的标志。平面设计师在运用连字法时，会巧妙地处理文字的笔画、结构和空间关系，使得连接部分既自然又富有创意，从而构建出一个和谐且独特的品牌形象。连字法设计的标志往往具有较强的视觉连贯性和整体感，能够在瞬间吸引观者的注意力，并留下深刻的品牌印象（见图7-15）。

图7-15　连字法的企业标志

（五）综合表现法

企业标志设计要求以精炼的视觉图形来传递出多层次的信息。因此，平面设计师需要进行思维发散和全方位的思考，从而找到最适合的综合表现法。面对众多需要传递的企业信息，平面设计师需要提炼出具有核心价值的信息作为设计的起点，以此来展开创意的深化与延伸。在综合表现法中，展开创意构思的角度通常可以考虑企业名称、企业商标含义、企业形象、企业文化、企业历史与地域特色、企业经营理念等。

四、企业标志设计案例

以设计天地儿童玩具有限公司企业标志为案例，具体内容包括以下方面。

（一）设计要求

（1）为设计天地儿童玩具有限公司设计一个企业标志。

（2）要求简洁、大方，能够体现出童趣、潮流、具有设计感的玩具风格，并围绕英文"Design World"进行设计。

（3）请提供 AI 源文件，附带 JPEG 效果图。

（二）设计步骤

步骤1：启动 Adobe Illustrator CC 2024 软件，新建一个 A4 横向文档，设置名称为"企业标志"，颜色模式为"CMYK 模式"，光栅效果为"高（300ppi）"，单击"创建"按钮（见图 7-16）。

图 7-16　步骤 1

步骤2：使用"钢笔工具"，按照字母"D"的直线变体添加相应锚点，形成一个封闭图形（见图 7-17）。

步骤3：使用"直线段工具"，按照字母"W"的直线变体绘制直线段，形成一个封闭图形（见图7-18）。

图7-17　步骤2　　　　　　　　　　图7-18　步骤3

步骤4：选择右侧"图层"面板，单击选择"图层1"（见图7-19）。

步骤5：使用"实时上色工具"，首先设置"前景色"为"C:7，M:2，Y:86，K:0"，单击字母"D"的封闭区域；其次设置"前景色"为"C:47，M:0，Y:15，K:0"，单击字母"W"的下方封闭区域；最后设置"前景色"为"C:39，M:0，Y:40，K:0"，单击字母"W"的上方封闭区域（见图7-20）。

图7-19　步骤4　　　　　　　　　　图7-20　步骤5

步骤6：使用"锚点工具"，长按相应的直线段中点进行拖曳（见图7-21）。

步骤7：使用"画笔工具"，在组合图形中的合适位置绘制3条短弧线（见图7-22）。

图7-21　步骤6　　　　　　　　　　图7-22　步骤7

步骤8：选中该组合图形，设置"描边"颜色为"C:0，M:80，Y:95，K:0"（见图7-23）。

步骤9：使用"文字工具" T 在画面下部输入文字"Design World"和"设计天地儿童玩具"，按设计要求设置字体、颜色及字号等，并进行位置上的调整（见图7-24）。

步骤10：执行菜单"文件"→"存储为"命令，打开"存储为"对话框，选择合适的路径和文件夹，并保存。

步骤11：执行菜单"文件"→"导出"→"导出为"命令，打开"导出"对话框，设置保存类型为"JPEG（*.JPG）"，勾选"使用画板"复选框，选择合适的路径和文件夹，并保存。

至此，一个使用 Adobe Illustrator CC 2024 制作的设计天地儿童玩具有限公司的企业标志就彻底完成了（见图7-25）。

Design World
设计天地 儿童玩具

Design World
设计天地 儿童玩具

图7-23 步骤8　　　　　图7-24 步骤9　　　　　图7-25 企业标志成图

第二节　设 计 名 片

一、企业名片设计定义

企业名片又称商务名片，是 VI 设计体系中的一个关键要素，是企业对外展示和沟通的重要工具。它不仅包含企业名称、员工姓名、职位、联系方式等信息，还包括企业标志、企业文化等内容，是企业品牌形象的具体体现，承载着企业的文化、价值观和品牌特色。企业名片是企业对外沟通的重要媒介，有助于提升企业形象，传递企业文化，促进商务交流，建立长期稳定的合作关系。在设计企业名片时，平面设计师需要充分考虑企业的行业特点、目标受众、企业文化等因素，以确保名片的视觉效果和传达效果。

从特点上说，企业名片具有以下基本特点。

（1）信息传递的精准性。企业名片的设计应当确保信息的准确无误，包括企业名称、地址、电话、电子邮件、官方网站等联系方式，以及员工姓名、职位等个人信息。这些信息的传递应当清晰、准确，便于目标受众快速获取必要的信息。

（2）品牌形象的统一性。企业名片的设计风格应当与企业整体的视觉识别系统保持一致，包括色彩、字体、图形等元素。统一的设计风格有助于强化品牌形象，提升品牌识别度。

（3）视觉设计的创意性。企业名片在保持统一性的基础上，应具有一定的创意性，以吸引目标受众的注意。创意性的设计可以体现在字体选择、色彩搭配、图形设计等方面，使名片能够给受众留下深刻的印象。

（4）材质与工艺的优质性。企业名片应采用高品质的纸张和印刷工艺，确保名片的质感、手感和视觉效果。高品质的名片能够彰显企业实力和品位，给受众留下良好的印象。

（5）尺寸与携带的便利性。企业名片的设计应考虑其尺寸的合理性，以便于携带和使用。常见的尺寸包括标准尺寸（90mm×54mm）和迷你尺寸（85mm×55mm），选择合适的尺寸可以提高名片的实用性和便利性（见图 7-26）。

（a）正面　　　　　　　　　　　　　　　（b）反面

图 7-26　名片（1）

从功能上说，企业名片具有以下基本功能。

（1）信息传递功能。企业名片在现代商务交往中扮演着不可或缺的角色，它如同一个小型的信息枢纽，承载着企业及其员工的关键信息。一张标准的名片通常会包含企业的全称、标志、经营范围、详细地址、联系电话、电子邮箱及官方网站等基础联络信息，这些信息如同桥梁，连接着企业与客户、供应商、合作伙伴等各方关系。同时，名片上还会明确标注持有者的姓名、职务、部门等个人信息，便于对方在需要时迅速找到合适的人员进行沟通。另外，名片的尺寸、排版和字体选择应确保信息的易读性，同时还要考虑到信息传递的效率和准确性。

（2）形象展示功能。企业名片是企业形象的重要组成部分，设计良好的名片有助于展示出企业专业、诚信的形象。一张具有创意和质感的名片，能够让人对企业产生好感，提升企业的品牌形象，增强其在市场中的竞争力和影响力。

（3）品牌宣传功能。企业名片是一种有效的品牌传播工具，它不仅传递着基本的联系信息，更是企业文化、理念和价值观念的传播载体。通过对企业名片的设计，企业可以巧妙地将自身的品牌元素融入其中，如企业的标志、口号、色彩等，使每一次的名片交换都成为一次品牌传播的过程。这种持续而广泛的传播，有助于加深目标受众对品牌的认知，提升品牌的知名度和美誉度。

（4）信任构建功能。在商业世界中，信任是合作的基础。企业名片作为企业与外界沟通的桥梁，其专业性和可靠性直接关系到企业在他人心中的形象。一张制作精良、信息准确的名片，能够向合作伙伴和潜在客户传递出企业的实力与诚意，让他们感受到企业的专业素养和认真态度，从而赢得合作伙伴的信任与尊重。

二、企业名片设计的基本要素

企业名片设计虽然小巧，但其包含的基本要素却非常关键，以下是企业名片设计的基本要素。

（1）企业标志：企业身份的核心，通常位于名片的显眼位置，代表企业的形象和品牌。

（2）企业名称：企业全称或常用名称需要清晰展示，以便于识别和记忆。

（3）联系方式：包括电话号码、手机号码、电子邮箱、传真号码、网址等，这些信息是企业名片传递沟通功能的基础。

（4）个人信息：持有者的姓名、职位、部门等个人信息，这些信息有助于对方了解企业名片持有者的身份和职责。

（5）地址信息：企业或个人的详细地址，有时为了版面整洁，可以省略或简化。

（6）色彩：色彩的选择需要符合企业的视觉识别系统，使用与企业形象相符合的色彩搭配。

（7）字体：字体的选择应保证易读性，同时也要体现企业的文化特色，一般不超过两种字体。

（8）版式布局：合理的版式布局能够使企业名片上的信息层次分明，便于阅读，常见的布局有一栏式、两栏式、三栏式等。

（9）图形和装饰元素：包括线条、图案、背景纹理等，这些元素可以增强名片的美观性，但要避免过多装饰影响信息的传达。

（10）材质与印刷工艺：选择合适的纸张材质（如铜版纸、特种纸等）和印刷工艺（如烫金、烫银、UV印刷等），可以有效提升企业名片的质感。

（11）尺寸：企业名片的国际标准尺寸为90mm×54mm，但也可以根据需要设计其他尺寸，如欧美常用的3.5in×2in。

（12）边距：合适的边距可以保证信息不被裁剪，同时也能让企业名片看起来更加美观和舒适。

（13）功能性：根据需要，企业名片可以设计成具有额外功能，如磁吸、折叠、穿孔等。

这些基本要素共同构成了企业名片的设计框架，每一个要素都不可或缺，都对企业名片的整体效果产生重要影响。在设计时，需要综合考虑这些要素，创造出既美观又实用的企业名片（见图7-27）。

图7-27　名片（2）

三、企业名片设计的艺术原则

（一）统一性原则

在企业名片的设计过程中，每一个设计元素都应当紧密相连，相互补充，共同构筑一个和谐而连贯的整体风格。这意味着从色彩的选择到应用，都必须保持一致性，确保所有颜色都能和谐地融合在一起，反映出品牌的色彩理念；字体的选用也必须保持统一，无论是标题、正文还是其他文字内容，都应采用风格相近的字体，以便形成视觉上的连贯性；此外，布局的设计要讲究和谐统一，无论是文字的排列、图像的放置还是留白的处理，都应当遵循一定的设计规则，使得整个名片看起来井然有序；图形风格也同样需要同步，无论是图标、图案还是其他视觉元素，它们的风格和质感都应保持一致，以此来强化品牌形象，让名片成为企业文化和品牌理念的有效传达工具。总之，统一性原则是确保企业名片在设计上不偏离品牌核心，展现出专业性与一致性的关键所在。

（二）对比性原则

在企业名片设计中，对比性原则是提升视觉效果和突出关键信息的重要方法。通过调整字体大小、粗细，以及运用颜色对比，如将标题加粗放大、正文保持适中，以及使用高对比度的颜色搭配等，能够增强企业名片中信息的层次感和吸引力。然而，对比的运用也需谨慎，以避免视觉冲突和混乱。对比性原则的巧妙应用，不仅有助于信息的快速传达，也体现了设计的专业性和品牌特色。

（三）平衡性原则

在企业名片设计中，平衡性原则是实现视觉元素合理分布的重要指导。这种平衡可以表现为对称平衡，即左右或上下元素保持一致，营造出一种规整、稳定的感觉；也可以是非对称平衡，即元素虽不同，但通过巧妙的布局，使视觉重量相互均衡，创造出动态且和谐的视觉效果。无论是采用哪种平衡方式，目的都是让观者在视觉上感到舒适和平衡，从而留下正面、专业的印象。对称平衡往往适用于传统或正式的企业形象，而非对称平衡则更能展现创新和活力。

（四）焦点性原则

在企业名片设计中，确立一个明确的焦点至关重要，它通常是企业的标志或名片持有者的姓名。为了确保焦点能够迅速吸引受众的注意力，企业名片设计时可以通过位置、大小、色彩等多种手段对该焦点进行突出展示。例如，将企业标志放置在名片的显眼位置，并适当放大其尺寸，同时采用醒目的色彩来增强其视觉冲击力。这样的设计手法能够使焦点元素在第一时间抓住受众的目光，从而提高信息的传达效率。此外，通过对焦点的巧妙处理，还能体现出企业的专业性和设计的精致度，使名片不仅是一张简单的信息卡片，而是一个有力的品牌传播工具。焦点性原则的应用，让名片设计更加有目的性和效果性，增强了名片的整体吸引力和记忆点。

（五）层次性原则

在企业名片设计中，层次性原则表现在对各种设计元素进行有序的排列组合，构建清晰的层次结构，以确保重要信息能够优先捕获受众的注意力。这一原则通常涉及对字体大小、粗细及排列顺序的精心设计和调整。例如，通过增大和加粗关键信息（如公司名称或联系方式）的字体，使其在视觉上显得更为重要，而对辅助信息（如地址或职位）使用较小或较细的字体，从而形成自然的视觉层级。此外，元素的位置和分组也是构建层次的重要手段，通过合理布局，使主要信息位于最高层级，而次要信息则巧妙地退居其次。层次性原则的应用，不仅有助于提升名片的信息传递效率，还能够展现出企业的专业形象和设计品位，使名片在简洁明了的同时，不失其功能性和美观性。

（六）简洁性原则

在企业名片设计中，简洁性原则强调的是设计的简洁性与直接性，力求去除所有不必要的装饰和冗余信息，以达到信息的快速传递。简洁的企业名片设计避免了不相关的细节，使企业信息更加直观，便于快速阅读和理解。同时，简洁的设计风格传递出一种专业和清晰的形象，让企业在激烈的市场竞争中显得更加稳重可靠。通过精炼的文字、清晰的排版和适当的空间留白，简洁性原则不仅提升了名片的美观度，也增强了其实用性，使名片成为高效的品牌传播工具，给客户留下深刻的第一印象。

（七）易读性原则

企业名片设计应确保名片上的信息能够轻松阅读。选用标准、简洁的字体风格，避免使用过于复杂或难以辨认的字体，可以大幅提升信息的可读性。同时，合理的行距和字距是保证阅读流畅性的关键，过密或过稀的文字排列都会影响阅读体验。通过对字体的精心选择和排版的细致调整，名片不仅能够在视觉上显得更加整洁和专业，还能够有效减少阅读时的视觉疲劳，使受众能够迅速而准确地获取所需信息。易读性原则的应用，体现了企业名片对受众体验的重视，有助于提升名片的整体质量和企业在受众心中的形象。

（八）动态性原则

在企业名片设计中，动态性原则强调利用重复元素、线条方向和形状的流动性来创造节奏感，从而引导观者的视线在名片上自然流动，增强设计的动态感和生命力。通过巧妙运用这些设计技巧，名片不再是静态的二维平面，而是一个充满活力和动感的视觉体验。重复的图案或元素能够形成一种视觉节奏，引导视线按照特定的路径移动；线条的延伸和转折则能够指示视觉流向，增加设计的导向性；而形状的流动性，如曲线的运用，能够营造出一种轻盈和流畅的感觉。对这些动态设计元素的应用，不仅让企业名片更具吸引力，还能够有效地突出关键信息，提升名片整体的视觉冲击力。动态性原则的融入，使名片设计更加生动有趣，有助于企业在众多名片中脱颖而出。

（九）和谐性原则

企业名片设计在色彩的选择与应用上，需要考虑品牌形象与色彩的心理影响，采用和

谐、协调的色彩组合，避免使用过于强烈或杂乱的色彩搭配，以免造成视觉和情绪上的干扰。通过精心挑选的色彩方案，名片能够在视觉上呈现出一种平和与专业的氛围，使受众在接触名片的第一时间就能感受到企业的文化内涵和品牌定位。和谐性原则的应用，不仅提升了企业名片的美观度，还增强了其作为品牌传播工具的有效性，有助于企业在市场竞争中建立积极的品牌形象（见图 7-28）。

（a）正面　　　　　　　　　　　　　　　　　　（b）反面

图 7-28　名片（3）

四、企业名片设计案例

以设计天地儿童玩具有限公司总经理名片为案例，具体内容包括以下方面。

（一）设计要求

（1）为设计天地儿童玩具有限公司总经理设计一张名片。

（2）要求简洁、大方，能够体现出童趣、潮流、具有设计感的玩具风格，同时体现出总经理的专业性。

（3）请提供 PSD 源文件，附带 JPG 效果图。

（二）操作步骤

步骤 1：启动 Adobe Photoshop CC 2024 软件，新建空白文档，将其命名为"企业名片正面"，设置"宽度"为 90mm，"高度"为 54mm，"分辨率"为 300 像素 / 英寸，颜色模式为"CMYK 模式"，单击"创建"按钮（见图 7-29）。

图 7-29　步骤 1

步骤 2：新建空白图层，将其命名为"渐变"，使用"矩形选框工具"![icon]，在画面上方绘制一个"宽度"为 30mm、"高度"为 54mm 的矩形（见图 7-30）。

步骤 3：使用"渐变工具"![icon]，选择"渐变样式"为"绿色_15"，在矩形中长按鼠标左键，从左上角向右下角拖动（见图 7-31）。

图 7-30　步骤 2

图 7-31　步骤 3

步骤 4：执行菜单"文件"→"置入嵌入对象"命令，打开"置入嵌入的对象"对话框，选择"二维码"图片，调整为合适的大小，并移动到画面左侧（见图 7-32）。

步骤 5：使用"钢笔工具"![icon]，通过新建锚点按照自己的喜好绘制图形，"填充"为"渐变样式"中的"绿色_15"，并移动到合适的位置（见图 7-33）。

图 7-32　步骤 4

图 7-33　步骤 5

步骤 6 ：复制步骤 5 绘制的图形并粘贴，执行"编辑"→"变换"→"水平翻转"，并移动到合适的位置（见图 7-34 ）。

步骤 7 ：使用"文字工具" T 在画面右侧输入相关文字，按自己的喜好设置字体、颜色及字号等，并进行位置上的调整，使其美观、大方（见图 7-35 ）。

图 7-34 步骤 6

图 7-35 步骤 7

步骤 8 ：使用"直线工具" 绘制一条"粗细"为 5 像素的直线，"填充"为"渐变样式"中的"绿色 _15"，然后复制该直线并粘贴，将两条直线分别移动到合适的位置（见图 7-36 ）。

步骤 9 ：选中"背景"图层，使用"画笔工具" ，设置"画笔样式"为"Kyle 的屏幕色调 35"，"画笔颜色"为"C:38，M:95，Y:92，K:3"，"画笔大小"为 120 像素，在画面中按自己的喜好绘制几个圆形（见图 7-37 ）。

图 7-36 步骤 8

图 7-37 步骤 9

步骤 10 ：执行菜单"文件"→"存储为"命令，打开"存储为"对话框，选择合适的路径和文件夹，并保存。

步骤 11 :执行菜单"文件"→"导出"→"导出为"命令，打开"导出"对话框，设置保存类型为"JPG"，选择合适的路径和文件夹，并保存。

至此，该名片的正面就制作完毕了（见图 7-38 ）。接下来，将继续制作该名片的背面。

步骤 12 ：新建空白文档，将其命名为"企业名片背面"，设置"宽度"为 90mm，"高度"为 54mm，"分辨率"为 300 像素 / 英寸，颜色模式为"CMYK 模式"，单击"创建"按钮（见图 7-39 ）。

图 7-38 企业名片正面成图

图 7-39　步骤 12

步骤 13：新建空白图层，将其命名为"渐变"，使用"矩形选框工具" ，在画面上方绘制一个"宽度"为 90mm、"高度"为 3mm 的矩形（见图 7-40）。

步骤 14：使用"渐变工具" ，选择"渐变样式"为"绿色 _15"，在矩形中长按鼠标左键，从左向右拖动（见图 7-41）。

图 7-40　步骤 13

图 7-41　步骤 14

步骤 15：复制"渐变"图层并粘贴，移动至画面下方（见图 7-42）。

步骤 16：右击步骤 4 复制后的图层，在弹出的菜单中选择"栅格化图层"，然后执行"编辑"→"变换"→"水平翻转"命令（见图 7-43）。

图 7-42　步骤 15

图 7-43　步骤 16

步骤 17：执行菜单"文件"→"置入嵌入对象"命令，打开"置入嵌入的对象"对话框，选择"企业标志"图片，调整为合适的大小，并移动到画面中间（见图 7-44）。

步骤 18：使用"文字工具" T 在企业标志下方输入相应的品牌文字，按自己的喜好设置字体、颜色及字号等，并进行位置上的调整，使其美观、大方（见图 7-45）。

图 7-44　步骤 17　　　　　　　　　　　　　图 7-45　步骤 18

步骤 19：选中"背景"图层，使用"画笔工具" ，设置"画笔样式"为"Kyle 的屏幕色调 38"，"画笔颜色"为"C:38，M:95，Y:92，K:3"，"画笔大小"为 83 像素，在画面中按自己的喜好绘制几个圆形（见图 7-46）。

图 7-46　步骤 19

步骤 20：执行菜单"文件"→"存储为"命令，打开"存储为"对话框，选择合适的路径和文件夹，并保存。

步骤 21：执行菜单"文件"→"导出"→"导出为"命令，打开"导出"对话框，设置保存类型为 JPG，选择合适的路径和文件夹，并保存。

至此，该名片的背面就制作完毕了（见图 7-47），与之前制作的名片正面组合起来，一张使用 Adobe Photoshop CC 2024 制作的设计天地儿童玩具有限公司总经理的名片就彻底完成了。

图 7-47　企业名片背面成图

第三节 设计手提袋

一、企业手提袋设计定义

企业手提袋设计是企业视觉识别设计的重要组成部分，它是一种集品牌形象、功能性与美观于一体的设计活动。通过对手提袋的形状、材质、色彩、图案及文字等元素的综合考虑和创新运用，企业手提袋不仅承担着携带商品的基本功能，更作为一种移动的广告载体，寄托着传递品牌信息，展现企业文化的价值。在 VI 设计的指导下，手提袋设计需要与企业的整体视觉识别系统保持一致，通过和谐而独特的色彩搭配、标志性的图案设计，以及与企业形象相符合的文字排版等，使手提袋成为企业品牌形象的有形延伸，增强品牌识别度和市场竞争力。

从特点上说，企业手提袋具有以下基本特点。

（1）高效性。企业手提袋在设计时应注重信息的传递效率，通过简洁、有力的品牌元素，如标志、口号和色彩等，使品牌信息能够迅速被消费者识别和记忆。这种高效性不仅提高了品牌传播的效果，也节省了企业营销成本。

（2）宣传性。企业手提袋作为企业形象的一部分，其设计风格和图案往往能够直接反映品牌特点和产品特性。通过视觉上的重复展示，手提袋在消费者日常生活中不断强化品牌印象，从而提高品牌的知名度和美誉度。企业手提袋的设计不仅能够传递品牌信息，还能够展现企业的文化和价值观，从而加深消费者对品牌的认同感和忠诚度。

（3）实用性。企业手提袋在设计时充分考虑了实用性，采用耐用、易清洁、环保的材料及合理的空间布局，使手提袋成为消费者日常生活中不可或缺的一部分，从而达到提高品牌展示频率的目标。

（4）独特性。企业手提袋的设计应注重独特性，通过创新的设计元素和独特的图案，提高品牌识别度，也增强了消费者对品牌的喜爱和忠诚度。独特的设计风格和图案使手提袋成为消费者收藏和分享的物品，从而提高品牌的口碑和影响力。

（5）便携性。手提袋在设计时应注重便携性，采用轻便的材料和合理的尺寸设计，使消费者能够轻松携带。这种便携性使手提袋成为消费者日常生活中方便实用的物品，提高了消费者的满意度，间接打造了消费者与企业之间传递好感的桥梁。

从功能上说，企业手提袋具有以下基本功能。

（1）物品保护功能。企业手提袋的首要功能是携带物品，并保护手提袋内的物品免受损害。通过选用耐用、防水的材料，并设计合理的结构，手提袋能保证携带的物品在运输和携带过程中轻松方便且不受损坏。这种保护功能不仅对手提袋内的物品起到了保护作用，也延长了手提袋使用的寿命，增加了消费者使用该企业手提袋的频率。

（2）品牌展示功能。企业手提袋作为企业品牌形象的一部分，其设计风格和图案直接反映了品牌特点和产品特性。通过增加消费者使用该企业手提袋的频率，能够形成品牌形象的多次、重复展示，从而不断强化品牌印象，提高品牌的大众认知度。

（3）促销推广功能。企业手提袋可以作为促销品或赠品，用于新产品发布、促销活动或客户拜访等。通过设计吸引人的图案和宣传语，手提袋能够吸引消费者的注意力，促使消费者产生购买欲望。此外，手提袋的设计风格和图案也可以成为消费者分享和传播的元素，进一步扩大品牌影响力，具有极强的促销推广功能。

（4）情感连接功能。通过手提袋的设计和品牌信息的传达，企业可以与消费者建立情感上的联系，增强品牌忠诚度。设计精美的手提袋可以成为消费者收藏和分享的物品，从而提高品牌的口碑和影响力。此外，手提袋的实用性和便携性也使消费者在日常使用中不断与品牌产生互动，进一步加深情感连接（见图 7-48）。

图 7-48　企业手提袋（1）

二、企业手提袋设计的基础策略

企业手提袋不仅是承载物品的实用工具，更是品牌传播的重要媒介。在设计企业手提袋时，需要遵循一定的策略，以确保设计既能满足功能性需求，又能有效地传达品牌信息。企业手提袋设计的基础策略主要有以下三点。

（一）品牌传播

（1）品牌形象的延续。企业手提袋设计应作为品牌形象传播的重要一环，与企业的整体品牌形象保持高度的一致性。这包括但不限于使用企业的标准色彩、标准字体及品牌logo。这些视觉元素的统一应用，能够在消费者心中逐步建立起品牌的视觉识别度，从而增强品牌印象。例如，一个以绿色为主色调的环保品牌，其企业手提袋设计也应采用相同的绿色调，以强化品牌环保理念的形象。

（2）品牌故事的融入。企业手提袋不仅是包装，更是一部微型品牌历史书。通过手提袋的设计，可以讲述品牌的故事，传递品牌的传统和精神。设计时，可以挖掘品牌历史中的关键事件、里程碑或创始人故事，将这些元素以图案、插画或简短文字的形式融入设计中。例如，一个有着悠久历史的品牌可以在手提袋上印制复古风格的图案，或者将品牌创始人的名言作为设计的一部分，以此增加消费者对品牌的情感认同和共鸣。

（3）品牌信息的传递。企业手提袋是一个清晰的品牌信息传递平台，它能够简洁明了地展示品牌的核心理念和信息，如品牌口号、联系方式、官方网站、社交媒体账号等。所以，当消费者拿到手提袋时，平面设计师需要确保消费者能够迅速捕捉到品牌的关键信息，并在对品牌产生兴趣后，能够轻松地与之建立联系。例如，企业手提袋的背面可以印制品牌的社交媒体二维码，鼓励消费者扫描关注，从而实现品牌的互动和粉丝的积累。

（4）品牌差异化的体现。在众多品牌中，如何使自己的企业手提袋脱颖而出，是设计时需要考虑的重要问题。通过独特的设计风格或创意元素，可以有效地实现品牌差异化。这包括使用特殊的印刷技术、选用质感独特的材质、设计新颖的形状或结构，或者采用与品牌形象相符的个性化图案等。例如，一个以创新为卖点的科技公司，其企业手提袋可以

采用未来感十足的抽象图形作为设计元素，以此来加深消费者对品牌创新精神的记忆，并在众多竞争品牌中显得与众不同（见图7-49）。

图7-49　企业手提袋（2）

（二）消费者心理

（1）满足实用需求。企业手提袋的设计在追求美观的同时，必须满足其实用性。这包括：手提袋的容量大小，确保能够装载一定量的物品；提手的舒适度，使消费者即使在携带重物时也不会感到手部不适；材质的耐用性，确保手提袋能够长期使用等。通过满足这些基本的使用需求，不仅能够提升消费者的使用体验，还能增强他们对品牌实用主义形象的认可。

（2）引发情感共鸣。设计不仅仅是视觉艺术，更是情感沟通的桥梁。企业手提袋的设计应深入洞察目标消费者的情感需求，通过色彩、图案、文案等设计元素，激发消费者的正面情感反应。例如，温馨的色彩搭配可以传递出愉悦的情感，可靠的材料和工艺可以增强消费者的信任感，而环保的材料选择则能传递出责任感和安全感。当消费者在情感上与品牌产生共鸣时，他们才可能对品牌产生忠诚度。

（3）刺激购买欲望。色彩心理学和设计美学在企业手提袋设计中能够创造出吸引人的视觉效果，从而刺激消费者的购买欲望。一般来说，这种美学表现在使用醒目的色彩、引人注目的图案或创意文案等。例如，一款设计精美的手提袋可能会让消费者在店内额外购买商品，只为了能够得到这个手提袋，或者手提袋上的促销信息促使消费者采取了购买行动。

（4）增强用户体验。企业手提袋的设计应考虑到消费者在使用过程中的每一个细节，以提升整体的用户体验。例如，设计时应确保手提袋易于开启，避免消费者在取出物品时感到不便；手提袋应便于携带，如采用可折叠设计，方便消费者在不使用时存放；此外，环保可回收的材料选择不仅符合当代消费者的环保意识，也是企业社会责任感的体现。通过这些细节的考虑，企业手提袋能够提升用户的满意度，进而加深消费者对品牌的正面印象。

（三）市场定位

（1）目标市场分析。在企业手提袋设计工作启动之前，进行细致的目标市场分析是至关重要的。这包括对消费者的年龄分布、性别比例、收入水平、消费习惯、生活方式等多维度的深入理解。在设计时，平面设计师可以通过市场调研和数据分析，洞察目标消费者的需求和偏好，从而设计出既符合市场需求又具有吸引力的企业手提袋方案。例如，年轻消费者可能更偏好时尚、个性化的设计，而中老年消费者则可能更注重实用性和舒适性。

（2）竞品研究。对企业来说，了解并分析竞争对手的设计方案是制定设计策略的重要步骤。通过分析竞争对手的企业手提袋的设计风格、材料选择、功能特点、市场反馈等，可以找出其优势和不足。在此基础上，企业可以进行有针对性的创新设计。例如，在其基础上改进材质、增加独特功能或采用更吸引人的视觉元素，以实现差异化竞争，从而突出自身品牌特色。

（3）定位明确。企业手提袋的设计应当明确体现企业的市场定位。不同的品牌定位决定了手提袋设计的不同方向，如高端品牌可能采用奢华材质和简约设计，时尚品牌可能采用大胆色彩和前卫图案，而亲民品牌则可能更注重性价比和普遍的审美接受度。确保手提袋的设计风格与品牌定位相匹配，有助于在消费者心中建立起一致的品牌形象。

（4）考虑成本效益。在设计企业手提袋时，平面设计师应当考虑材料成本、生产工艺、运输存储等因素，确保设计既能吸引消费者，提升品牌形象，又不会导致生产成本过高，超出企业的预算范围。通过合理规划设计和选择合适的供应商，企业可以在保证手提袋品质的同时，实现成本效益的最大化，从而在市场竞争中保持优势（见图 7-50）。

图 7-50　企业手提袋（3）

三、企业手提袋设计的创意方法

（一）创意思维

（1）发散思维。发散思维在企业手提袋设计中起着关键作用，它推动平面设计师跳出传统框架，探索多种设计方向和元素。通过发散思维，平面设计师可以尝试不同的形状、颜色、图案和材质，将创新理念融入手提袋的实用性设计中，从而打造出既实用又具有视觉冲击力的产品，为品牌形象增添新的活力。

（2）联想思维。联想思维在企业手提袋设计中同样不可或缺，它通过建立不同事物之间的联系，激发平面设计师的创意灵感。利用联想思维，平面设计师可以将企业的核心价值观、产品特性与各种文化元素、生活场景相融合，创造出具有深层次意义和情感共鸣的设计作品。这样的设计不仅能够提升品牌形象，还能增强消费者对品牌的认同感和忠诚度。

图 7-51　企业手提袋（4）

（3）逆向思维。逆向思维作为一种创新的思考方式，在企业手提袋设计中发挥着独特的作用。它鼓励平面设计师从传统设计的对立面出发，挑战常规，寻找新的设计可能性。通过逆向思维，平面设计师可以探索手提袋的全新功能、形态或材料，从而打破市场同质化，为品牌带来差异化的竞争优势，同时为消费者带来耳目一新的体验（见图 7-51）。

（二）创意技巧

（1）强制关联。强制关联是指将看似不相关的元素或概念结合起来，以产生新创意的创意技巧。在设计企业手提袋时，平面设计师可以采用强制关联的技巧，将企业的

核心产品或服务与一些表面上看似毫无关联的元素相结合。例如，如果企业主要生产高科技电子产品，平面设计师可以将其与古典艺术元素相结合，创造出兼具现代感和艺术气息的手提袋图案，从而为手提袋增添独特的文化价值和视觉冲击力，给受众留下深刻印象。

（2）头脑风暴。头脑风暴是一种通过集思广益，鼓励团队成员自由发挥，不受限制地提出尽可能多的想法和方案的创意技巧。在设计企业手提袋时，企业可以组织设计团队进行头脑风暴，每个人提出自己的设计想法，无论这些想法是否切实可行都进行记录和思考，之后再进一步筛选和深化这些想法，形成相应的创意思路。

（3）情境代入。情境代入是指设想不同情境下的使用情况，以激发设计灵感的创意技巧。在设计企业手提袋时，平面设计师可以想象该手提袋在购物、会议、展览等不同场合的使用情境，思考如何设计才能更好地满足这些场合的需求。通过这种情境代入，平面设计师可以更准确地把握手提袋在设计上的功能性需求，提升用户体验，使手提袋不仅美观而且实用。

（4）用户参与。用户参与是指让目标用户参与到设计过程中，提供反馈和想法的创意技巧。在设计企业手提袋时，企业可以通过社交媒体或线下活动等方式邀请用户参与企业手提袋设计的相关调查或提出设计建议，使手提袋成品更贴近用户需求。

（5）原型迭代。原型迭代是指通过制作初步的原型，然后根据测试和反馈进行反复修改和完善的创意技巧。在设计企业手提袋时，平面设计师可以先制作几个不同的原型，通过实物测试来评估其功能性、耐用性和美观性等。然后根据测试结果和反馈，对原型不断进行调整设计，直至生产出效果最好的手提袋。

（6）跨界合作。跨界合作是指与其他领域品牌或设计师合作，融合不同领域的内容，以产生新颖、多元的设计的创意技巧。在设计企业手提袋时，企业可以与艺术家、建筑师、文化品牌等进行合作，将他们的专业视角和文化理念融入企业手提袋的设计中，创造出独特且具有多元文化特色的企业手提袋。

四、企业手提袋设计案例

以设计天地儿童玩具有限公司商品手提袋为案例，具体内容包括以下方面。

（一）设计要求

（1）为设计天地儿童玩具有限公司设计一款商品手提袋。

（2）要求快乐、温馨，能够体现出童趣、潮流、具有设计感的玩具风格，同时突出表现亲子互动的特点。

（3）请提供 AI 源文件，附带 JPEG 效果图。

（二）操作步骤

步骤 1：启动 Adobe Illustrator CC 2024 软件，新建空白文档，设置名称为"企业手提袋"，设置"画板"为 1，"宽度"为 1000mm，"高度"为 900mm，"出血"为 3mm，颜色模式为"CMYK 模式"，光栅效果为"高（300ppi）"，单击"创建"按钮（见图 7-52）。

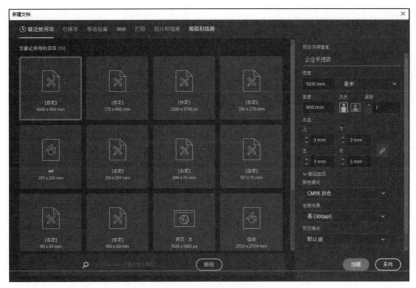

图 7-52　步骤 1

步骤 2：使用"矩形工具" ▣ 沿出血线绘制一个"宽度"为 800mm、"高度"为 906mm 的矩形，设置"填色"为白色，"描边颜色"为黑色，"描边粗细"为 5pt，并调整画面左侧；再沿出血线绘制一个"宽度"为 206mm、"高度"为 906mm 的矩形，设置"填色"为白色，"描边颜色"为黑色，"描边粗细"为 5pt，并调整画面右侧（见图 7-53）。

步骤 3：执行菜单"文件"→"置入"命令，打开"置入"对话框，选择"背景"和"装饰图形"图片，调整为合适的大小，并移动至画面左侧（见图 7-54）。

图 7-53　步骤 2

图 7-54　步骤 3

步骤 4：使用"文字工具" T，输入文字"设计天地儿童玩具"，按自己的喜好设置字体、颜色及字号等，然后执行菜单"效果"→"变形"→"旗形"命令，打开"变形选项"对话框，设置"弯曲"为 100%，"水平扭曲"为 9%，单击"确定"按钮，并进行位置上的调整，使其置于装饰图形上方（见图 7-55）。

步骤 5：使用"文字工具" T，输入相应的品牌文字，按自己的喜好设置字体、颜色及字号等，并移动至合适的位置，使其美观、大方（见图 7-56）。

图 7-55　步骤 4

图 7-56　步骤 5

步骤 6：执行菜单"文件"→"置入"命令，打开"置入"对话框，选择"企业标志"和"二维码"图片，调整为合适的大小，并移动至画面右侧（见图 7-57）。

步骤 7：使用"椭圆工具" 绘制两个"宽度"为 30mm、"高度"为 30mm 的圆形，设置"填色"为白色，描边为无，并移动至画面上方（见图 7-58）。

图 7-57　步骤 6

图 7-58　步骤 7

图 7-59　企业手提袋成图

步骤 8：执行菜单"文件"→"存储为"命令，打开"存储为"对话框，选择合适的路径和文件夹，并保存。

步骤 9：执行菜单"文件"→"导出"→"导出为"命令，打开"导出"对话框，设置保存类型为"JPEG（*.JPG）"，勾选"使用画板"复选框，选择合适的路径和文件夹，并保存。

至此，一个使用 Adobe Illustrator CC 2024 制作的设计天地儿童玩具有限公司的企业手提袋就彻底完成了（见图 7-59）。

视频讲解

第四节　设计企业手机 App 界面

一、企业手机 App 界面设计定义

App 是英文 Application（应用程序）的简称，App 设计则是指对应用的人机互动、操作流程、内在逻辑、视觉呈现等内容进行整体设计。随着移动网络的普及和发展，企业利用手机 App 作为桥梁，进行产品销售或社区建设的做法变得日益普遍。因此，如何设计出优秀的企业手机 App 界面成为平面设计师面对信息时代的新挑战。作为一项高度专业化的工作，企业手机 App 界面设计要求平面设计师具备深厚的理论基础和实践经验，能够将用户体验、交互逻辑、视觉传达和品牌策略无缝融合。在这一过程中，平面设计师需要运用专业的视觉设计技巧，并结合企业的 VI 系统，打造出既符合品牌形象又美观易用的企业手机 App 界面（见图 7-60）。

图 7-60　企业手机 App 首页界面

从特点上说，企业手机 App 界面具有以下基本特点。

（1）简洁明了。界面设计简洁，避免冗余元素。这个特点确保了用户能够快速识别和定位所需功能，减少了认知负担，提高了操作效率。

（2）元素统一。界面的设计元素与企业的文化内涵高度一致，通过使用统一的品牌色彩、图标、字体等元素，构建和谐统一的视觉体验。这种元素统一性不仅强化了品牌印象，也增强了用户对企业手机 App 的认同感。

（3）用户中心。企业手机 App 的设计始终以用户需求为导向，充分考虑用户的使用习惯和心理预期。通过设计直观易懂的操作流程，企业手机 App 能够引导用户轻松完成各项操作，提升用户体验。

（4）功能明确。企业手机 App 的功能分区清晰明了，每个模块都有明确的界限和标识，用户无须过多思考即可理解和操作。这种明确的功能划分有助于提高用户的使用效率。

（5）交互流畅。企业手机 App 提供流畅的交互体验，无论是单击、滑动还是其他手势操作，都能得到及时的反馈。这种平滑的交互流程大幅提升了用户的操作满意度。

（6）层次清晰。通过合理的视觉设计，如颜色对比、大小差异、空间布局等，企业手机 App 界面建立了清晰的视觉层次。这种层次感能够帮助用户快速识别重要信息，提升了信息的可读性。

（7）高效传达。企业手机 App 界面需要通过信息布局的优化来确保关键信息在第一时间能够传达给用户。这种高效的信息传递机制使用户能够迅速获取所需内容，提高信息的价值。

（8）安全适应。企业手机App界面设计考虑到了不同设备屏幕的适应性，确保了在各种设备上都能保持一致的显示效果。同时，强化了安全设计，采取多种措施保护用户数据和隐私，增强用户对企业手机App的信任，从而间接建立起用户对品牌的信任感。

图 7-61　企业手机 App 登录界面

（9）便于优化。企业手机App的界面应易于维护和进行功能扩展，为企业未来的发展预留空间。这种特点使企业能够根据市场变化和用户需求，灵活地对企业手机App的界面进行优化和升级（见图7-61）。

从功能上说，企业手机App界面具有以下基本功能。

（1）注册与登录。提供用户注册和登录功能，以便用户建立个人账户，进行个性化体验和访问受限内容。

（2）产品展示。展示企业的产品或服务，通常包括图片、描述、价格等详细信息，方便用户浏览和选择。

（3）搜索。允许用户通过关键词搜索产品、服务或相关信息，提高信息检索效率。

（4）购物车。用户可以添加、删除或修改商品数量和具体规格等。

（5）订单管理。用户可以查看订单状态、跟踪物流信息、管理订单历史。

（6）支付功能。集成支付网关，支持多种支付方式，方便用户完成交易。

（7）用户反馈。提供反馈渠道，用户可以提交建议或投诉，与企业进行良性互动。

（8）消息通知。推送通知功能，用于向用户发送促销信息、订单更新、系统消息等。

（9）个人中心。用户可以管理个人资料、查看积分、优惠券、收藏夹等。

（10）社交分享。集成社交网络分享功能，用户可以将产品或服务分享到其他社交平台。

（11）客服支持。提供在线客服或客服联系方式，解答用户疑问，提供帮助。

（12）数据分析。后台能够分析用户行为，提供数据报告，帮助企业优化产品和服务。

（13）多语言支持。提供多语言界面，以便服务不同国家和地区的用户。

（14）地图导航。提供地图导航功能，帮助用户快速寻找到与企业相关的具体位置。

（15）互动营销。开展各种营销活动，如抽奖、优惠券发放、限时促销等，吸引用户参与。

这些基本功能共同构成了企业手机App界面的核心服务框架，旨在提升用户体验，促进企业的业务发展。当然，手机App界面的功能琳琅满目、五花八门，上述列举的功能仅作为参考，并不一定要全部体现在企业手机App界面中，具体要视企业App本身的性质而定。

二、企业手机 App 界面设计的布局方式

企业手机App界面设计的布局方式对于用户体验和操作效率至关重要。以下是一些常见的布局方式，它们可以根据企业的业务需求、用户群体和使用场景进行选择和调整（见图7-62）。

（1）平铺成条。这种布局方式采用长条形的模块横向平铺整个界面。每个条目代表一个功能或分类，用户可以通过左右滑动来浏览不同的条目。这种布局简洁明了，适合功能较少或需要突出个别功能的企业手机 App 界面。

（2）九宫格。九宫格布局是一种经典的网格式排列方式，通常将界面分为九个等大的区块，每个区块代表一个功能入口。这种布局不仅便于用户快速定位到所需的功能，而且在视觉上整齐划一，适用于功能较多且需要均衡展示的企业手机 App 界面。

（3）大图滑动。这种布局以一张或多张大图作为主要展示手段，图片占据整个屏幕，给用户带来强烈的视觉冲击。用户可以通过滑动查看不同的内容，适合内容展示型或品牌宣传型的企业手机 App 界面。

（4）图片平铺。在这种布局中，图片以不规则的方式平铺在界面上，每个图片代表一个不同的内容或功能。这种布局较为灵活，能够展示丰富的内容，但需要注意保持界面的整洁性，避免过于杂乱。

（5）分类标签。这种布局通过标签的形式对内容进行分类，标签通常位于导航条的下方，水平铺开，用户可以左右滑动导航条来查看不同的分类。这种布局适用于内容分类明确且需要用户快速切换的企业手机 App 界面。

（6）分层滑动。这种布局将界面分为多个层级，用户可以通过上下滚动鼠标滚轮来切换不同的层级，每个层级可以包含不同的功能模块或信息类别。这种布局方式适合内容层次分明、需要逐级深入的企业手机 App 界面，能够为用户提供清晰的操作路径。

图 7-62　企业手机 App 商城界面

（7）折叠面板。折叠面板布局通过可折叠的区块来组织内容，用户可以展开感兴趣的部分查看详细信息，而将其他部分保持折叠状态。这种布局方式适合信息量大、需要用户自定义显示内容的企业手机 App 界面，能够有效管理屏幕空间，提升用户体验。

（8）瀑布流。瀑布流布局以动态加载的方式呈现内容，每个内容块的大小和位置可能不同，形成类似瀑布的流动效果。用户可以无限下拉加载更多内容，这种布局适合图片或视频分享类的企业手机 App 界面，能够吸引用户持续探索。

三、企业手机 App 界面设计的表现手法

（一）简洁与留白

（1）简洁。在信息过载的互联网环境下，企业手机 App 界面设计一般来说都追求简洁性，旨在为用户提供一个清晰、直观的操作环境。简洁的界面设计不仅仅是对元素的精简，更是一种设计理念的体现。它专注于内容的呈现，使用户能够更加专注于深度阅读和核心功能的操作。这种表现手法不仅有助于减轻用户的信息处理压力，还能有效传达企业

的文化内涵和品牌调性，展现出产品的高雅与精致，从而提升用户对品牌的整体印象（见图 7-63）。

（2）留白。在设计中对空白的巧妙运用，是企业手机 App 界面设计中不可或缺的表现手法。适当的留白不仅能够提升界面的呼吸感，还能增强内容的可读性。在视觉设计中，留白可以作为一种重要的设计元素，为用户的视线提供休息的空间，使界面布局更加清晰有序，减少视觉拥挤感。此外，留白还能有效地引导用户的注意力，突出重点内容，提升用户的体验感。在企业手机 App 界面留白的设计实践中，平面设计师需要平衡好内容与空间的关系，确保留白既不过多而造成空洞，也不过少而导致拥挤，从而创造出和谐、舒适的界面环境。

图 7-63　企业手机 App 个人界面

（二）单色调与多彩色

色彩在企业手机 App 界面设计中扮演着至关重要的角色，它不仅仅是视觉元素的一部分，更是传递情感和营造氛围的重要手段。不同的色彩搭配能够激发用户的多样化感受，对 App 的整体体验产生深远影响。色彩的选择和应用，不仅能够塑造企业手机 App 的个性特征，还能体现该企业的品牌形象。

（1）单色调。单色调的表现手法是指通过采用单一的主色调，配合不同明暗的色阶和灰阶来展现信息的层次和结构。单色调的设计并非单调，相反，它通过精妙的色彩层次和细节处理，能够清晰地表达界面的层次关系，并突出重要信息。这种表现形式不仅能够带来简洁、大方的视觉效果，还能强化品牌识别度，使企业手机 App 在众多竞品中脱颖而出。单色调的表现手法，能够通过有限的色彩范围，实现无限的设计可能。

（2）多彩色。多彩色表现手法的重点在于大胆采用多种色彩，与单色调形成鲜明的对照关系。通过撞色和对比色的巧妙运用，这种表现手法能够创造出充满活力和视觉冲击力的界面，十分活泼有趣。在使用多彩色的企业手机 App 中，可以发现不同的页面或信息块都可以采用各自独特的色彩组合，即使是同一界面的局部，也可以运用多彩色撞色手法，以吸引用户的注意力，增强交互的趣味性。这种表现手法适合追求个性化和年轻化品牌形象的企业手机 App，能够有效提升用户的参与度和品牌记忆度。不过，多彩色的运用也需要谨慎，避免视觉混乱，务必在色彩丰富和视觉和谐之间找到对应的平衡点。

（三）信息数据可视化

目前，企业手机 App 界面设计正逐步向数据可视化、信息图表化转型。这种表现手法具体体现在界面的信息呈现不再局限于传统的列表形式，而是引入了更多直观、生动的表达方式，如饼图、扇形图、折线图、柱状图等。这些图表的融入，使原本枯燥的数据变

得生动有趣，极大地提升了用户的阅读体验。通过数据可视化，用户可以快速捕捉到关键信息，直观地理解数据的内在联系和变化趋势，从而提高了信息处理的效率。这种丰富多样的信息表达方式，不仅让界面更具吸引力，也体现了企业对用户需求深入理解和对数据价值高度重视的态度，为用户提供了更加智能化、人性化的服务体验。

（四）运用图片营造气氛

运用图片营造气氛是目前企业手机 App 界面设计中提升用户体验的重要表现手法之一。精心挑选的图片能够为用户打造一种精致、优雅且身临其境的氛围感。一般来说，当使用这种表现手法时，界面会采用全屏通栏的图片作为背景，极大提升界面的视觉表现力，加深用户的情感共鸣。在这种表现手法下，信息和操作元素仿佛悬浮在图片之上，十分优美。这种结合视觉美感和情感体验的表现手法，不仅提升了企业手机 App 的吸引力，也让用户在享受服务的同时，感受到一种心灵上的愉悦和情感上的共鸣，从而加强与企业本身的情感联系。

（五）妙用圆形

圆形作为一种和谐的形状，往往能够给人带来亲近的感觉。在充斥着方形元素的手机屏幕上巧妙地融入圆形设计，便能瞬间增添界面的活泼感，让用户在视觉上产生愉悦，从而提升对企业手机 App 和企业本身的好感度。圆形的柔和线条与屏幕的硬朗边缘能够形成鲜明对比，这种反差不仅丰富了视觉层次，也使界面更加生动和有趣。不过，在应用这种表现手法时，需要确保圆形按钮或图标的点触区域足够大，避免用户的点击准确率下降，从而影响企业手机 App 的易用性。

四、企业手机 App 界面设计案例

企业手机 App 包含多个界面，如开场界面、登录界面、首页界面、注册界面、个人中心界面、购物界面、分享界面、设置界面等，下面将对最关键的首页页面进行讲解。

以设计天地儿童玩具有限公司的 App"设计天地儿童玩具"商城界面为案例，具体内容包括以下方面。

（一）设计要求

（1）为设计天地儿童玩具有限公司的 App"设计天地儿童玩具"设计一个商城界面。
（2）要求简洁、大方，能够体现出童趣、潮流、具有设计感的玩具风格。
（3）体现出"六一儿童节"的节日氛围。
（4）请提供 PSD 源文件，附带 JPG 效果图。

（二）操作步骤

步骤 1：启动 Adobe Photoshop CC 2024 软件，新建空白文档，将其命名为"企业手机 App 商城界面"，设置"宽度"为 440mm，"高度"为 780mm，"分辨率"为 300 像素 /英寸，颜色模式为"CMYK 模式"，单击"创建"按钮（见图 7-64）。

图 7-64　步骤 1

　　步骤 2：执行菜单"文件"→"置入嵌入对象"命令，打开"置入嵌入的对象"对话框，选择"背景"图片（见图 7-65）。

　　步骤 3：执行菜单"文件"→"置入嵌入对象"命令，打开"置入嵌入的对象"对话框，选择"六一"和"文字"图片，调整大小并移动至合适的位置（见图 7-66）。

图 7-65　步骤 2

图 7-66　步骤 3

　　步骤 4：执行菜单"文件"→"置入嵌入对象"命令，打开"置入嵌入的对象"对话框，选择"拨浪鼓""跷跷板""积木""拼图""秋千""沙滩铲组合""围嘴""小汽车"和"小推车"图片，调整大小并移动至合适的位置（见图 7-67）。

　　步骤 5：使用"文字工具" **T** 输入相关文字，并按自己的喜好设置字体、颜色及字号等，并进行位置上的调整，使其美观、大方（见图 7-68）。

步骤 6：执行菜单"文件"→"存储为"命令，打开"存储为"对话框，选择合适的路径和文件夹，并保存。

步骤 7：执行菜单"文件"→"导出"→"导出为"命令，打开"导出"对话框，设置保存类型为 JPG，选择合适的路径和文件夹，并保存。

至此，一个使用 Adobe Photoshop CC 2024 制作的设计天地儿童玩具有限公司的企业手机 App 商城界面就彻底完成了（见图 7-69）。

图 7-67　步骤 4

图 7-68　步骤 5

图 7-69　企业手机 App 商城界面

作业

（1）使用 Adobe Illustrator CC 2024 软件，为设计天地儿童玩具有限公司设计一款六一儿童节的礼品袋。

（2）使用 Adobe Photoshop CC 2024 软件，为设计天地儿童玩具有限公司的 App "设计天地儿童玩具"设计一个登录界面。

本章习题

参 考 文 献

[1] 菲利普·科特勒.营销管理：分析、计划、执行和控制 [M].梅汝和，梅清豪，张桁，译.9 版.上海：上海人民出版社，1999.

[2] 王受之.世界平面设计史 [M].北京：中国青年出版社，2002.

[3] 谭建辉.计算机平面设计教程 [M].南京：东南大学出版社，2006.

[4] 郭振山，薛明.新平面设计教程：中国著名高等美术院校设计学教程（上）[M].石家庄：河北美术出版社，2018.

[5] 何烨，刘曼春，汤荣.平面设计基础 [M].长沙：湖南人民出版社，2020.

[6] 陈根.平面设计 [M].北京：电子工业出版社，2021.

[7] 董嫣.平面设计基础 [M].2 版.北京：高等教育出版社，2021.

[8] 于丽.平面设计综合实训项目教程 [M].3 版.北京：机械工业出版社，2021.

[9] 胡卫军.设计＋制作＋印刷＋商业模板＋PS＋InDesign 实例教程 [M].北京：清华大学出版社，2021.

[10] 梁胶东.平面设计基础教程 [M].北京：机械工业出版社，2023.

[11] 刘烨，陈根雄.平面构成 [M].北京：人民邮电出版社，2016.

[12] 尚震，徐丽.平面构成 [M].北京：化学工业出版社，2017.

[13] 窦项东.平面设计配色指南 [M].北京：电子工业出版社，2012.

[14] 郭笑莹，马鑫，陈嘉钰.色彩构成 [M].石家庄：河北美术出版社，2017.

[15] 廖景丽.色彩构成与实训 [M].北京：中国纺织出版社，2018.

[16] 梁文思，梁文峻.设计色彩与构成 [M].武汉：中国地质大学出版社，2019.

[17] 周济安，郑宇.色彩构成 [M].北京：中国纺织出版社有限公司，2020.

[18] 刘琼.版式设计原理与实践 [M].北京：印刷工业出版社，2012.

[19] 余岚.版式设计 [M].重庆：重庆大学出版社，2014.

[20] 高彦彬.包装设计 [M].重庆：重庆大学出版社，2021.

[21] 刘曼曼，刘丽坤.包装设计 [M].北京：中国传媒大学出版社，2022.

[22] 谭静文.标志设计 [M].北京：北京理工大学出版社，2020.

[23] 郝亚维，朱姝姝.标志设计 [M].北京：北京理工大学出版社，2020.